記憶の「声」を掬いとる紙のメディア

人間の声を音声として記録再生する技術は、まず、一八五七年のエドゥアール＝レオン・スコット・ド・マルタンヴィルによる「フォノトグラフ phonautographe」の発明に始まるが、これは記録する技術のみで、再生するための技術は考えられていなかった。次に、一八七七年四月のシャルル・クロによる「パレオフォン paléophone」についての論文があるが、これは紙の上の発明のみであった。その同じ年、一八七七年十二月、トーマス・エジソンが「フォノグラフ phonograph」の特許を申請し、年明けの二月に特許を取得したことで、音声の記録再生技術は実用化されたのである。

早くもその五ヵ月後の一八七八年七月、エジソンのシリンダー型の録音機が、日本で「蘇言機」——言語・言葉を蘇らせる機械という意味の蘇言機——と訳されて紹介されている。

京大学の「お雇い外国人」教師ジェームズ…
ラフを日本…

年が経つ現在に至るまで、東京大学理学部で日本初の「声」の録音再生実験を行なった。それから約一五〇からない。 しかしこのメディアが、地球上でどれだけのシリンダーとアナログ・レコードが生産されてきたかは分悲しみや怨みの「声」を掬い取ってき ニーインクが、エジンバラで製作したエジソン型のフォノグ

人々の希みや喜びや幸せや欲望や苦しみや そしてその四ヵ月後には、東たことは事実である。

Published on July 31, 2025

Edited by: Arts and Media Editorial Committee

Editor in chief: Koji Kuwakino
Shiho Uizuma

Editor in sub-chief: Hajime Fukuda
Yuting Chen
Tomoya Niiri

Editorial adviser: Naoko Jo

Editorial staff: Yunling Jin
Kanfu Habu
Shuji Kawasaki
Maruta Higashi
Rina Nakamura

Published by OSAKA UNIVERSITY
Graduate School of Humanities,
Arts and Media
1-5 Machikaneyama, Toyonaka,
5608532 Osaka Japan
Koji Kuwakino
Telephone: +81-(0)6-6850-6347
http://artsandmedia.info

Book design and DTP by Maako Matsumoto

Printing and binding by KSM Inc.
Print processing by Taisei Syakai Fukushi Jigyodan Co., Ltd.

© 2025 by Arts and Media Editorial Committee
Printed in Japan

ISSN 2186-960X
ISBN 978-4-910067-16-2

巻　頭　言

「音／映像──記録と表現」という巻頭特集を組んでいる。音や映像が、どのように声ならぬ声を掬いあげるのか、その記録と表現についての考察である。もっとも、古来より人はそうした声ならぬ声を掬いあげるために、さまざまなメディアに／メディアで記録し表現しようとしてきたし、これからも未知のメディアに／メディアで記録し表現していくだろう。本号の全体を貫いているのは、このようなメディアによってアートとして記録・表現される、人間存在の根本の声である。

この号の打ち合わせの段階で、装幀・デザイン・組版をお願いしている松本工房さんには、このような視野からも興味深い話題を頂いて刺激を受けた。アート・メディア論コースの本号編集部の皆さんの脳から湧き出て来るアイディアとその行動力にもワクワクした。私はその結果であるこの号の出来上がりをまだ見ぬままに期待を膨らませ、しかしすでに自分の論考を書いている途中、『Arts and Media』という紙のメディアに自分の声が刻まれることを、心の拠り所にしていたことに気がついた。そして、二〇二二年度をもって定年退職をされた、永田靖先生と圀府寺司先生の教えを、道標として感謝とともに深く私たちの記憶に留めておきたいというコース全員の声が、この一三号に刻まれていることを記しておく。

鈴木聖子
（音声版）

Chapter 0_ Contents

Sound & Image: Recorded Material and Expression

音／映像

記録と表現

finalement reveillés à la réalité et nous nous sommes levés

lorsque le crépuscule approchait et que les moustiques de

la brousse nous piquaient sur le mont Haorikaneyama).

En classe, j'ai demandé à deux doctorants en musicologie,

Sena Yoshimura et Kaoru Sato, de faire une présentation,

et nous avons apprécié ce monde mystérieux des "médias

artistiques", qui ne sont ni de la musicologie ni des

études cinématographiques. Nous avons pensé que

ce serait un gâchis si un moment aussi enrichissant

se terminait par un cours destiné aux étudiants de pre-

mière année d'autres facultés, et nous avons donc décidé

de les "enregistrer" et de les "exprimer" afin que ces pré-

sentations puissent être approfondies à l'avenir, dans les

quatre essais de ce numéro spécial.

Shino Azuma, Seiko Suzuki

Shiho Azuma, Seiko Suzuki

Article d'ouverture Avant-propos

L'article d'ouverture du numéro 13 d'Arts et Médias s'intitule « Sound & Image: Recorded Material and Expression » et examine la relation entre le son et l'image, qui a été négligée à la fois en musicologie et dans les études cinematographiques. Il est basé sur le contenu d'un cours intitulé "Recherche sur la relation entre les images et le son - entre l'enregistrement et l'expression" que Azuma Shiho et Suzuki Seiko du cours de théorie de l'art et des médias ont pris en charge au printemps/été 2022 dans le cadre du sujet d'enseignement commun de l'université d'Osaka "Porte d'Études". Dans ce séminaire, nous avons eu de longues discussions debout à l'extérieur, regrettant de retourner au laboratoire après chaque séance (à l'approche de l'été, nous nous sommes

論文
Monograph

クロディーヌ・ヌガレによる「聴覚の解放」：ダイレクト・シネマとフェミニズムの観点から

東 志保

La réflexion sur « Dégager l'écoute » de Claudine Nougaret: selon le point de vue du cinéma direct et du féminisme

Shiho Azuma

keyword:

ドキュメンタリー映画
アーカイヴ
同時録音
ダイレクト・シネマ
フェミニズム

はじめに

Shiho Azuma

レイモン・ドゥパルドンとクロディーヌ・ヌガレの共同監督作品、『旅する写真家、レイモン・ドゥパルドンが愛したフランス〔Journal de France〕』（二〇一二）（以下、『旅する写真家』）は、ドゥパルドン映画の未公開のフッテージを中心に展開されるという点で、ドゥパルドンのこれまでの経歴を振り返る映画となっている。映画は、ドゥパルドンが、フランスを縦断しながら写真を撮るというエピソードから始まることからわかるように、写真家としてのドゥパルドンの原点を示すものである。その意味で、『旅する写真家』は、ドゥパルドンがそれまで撮り溜めてきた写真をスライドに投影しながら解説する『シャッター音の時代〔Les années déclic〕』（一九八四）との連続性にある映画といえる[1]。しかし、それと同時に、『旅する写真家』には、音という新たな要素が登場することを見逃してはならない。そこで大きな存在感を発揮するのが、この映画の共同監督であり、一九八六年以来、ドゥパルドン映画の録音を担当してきたヌガレである。実際、『旅する写真家』では全編を通して、ヌガレが語り手としてナレーションを担当している。映画の序盤で、ヌガレが「レイモンと映画を撮って二五年になる。レイモンが撮影、私が録音」と述べるように、『旅する写真家』を貫くテーマは、ドゥパルドン（映像）とヌガレ（音）の共同作業である。特に、四トラックのデジタル・レコーダーによって、都市の喧騒を同時録音した『パリ〔Paris〕』（一九九七）や、一四本のマイクを駆使して軽罪裁判所の法廷の様子を映した『第一〇法廷、切迫した審問〔10e Chambre, instants d'audiences〕』（二〇〇四）からの引用は、ドゥパルドンの映画において、音が不可欠な要素であることを如実に示すものなのである。そこで、本論考では、ヌガレが録音に関わったドゥパルドン映画を、ドゥパルドンとヌガレの共同制作による映画として捉え直してみたい。それによって、二人が重視した、映像と音の記録としてのドキュメンタリー映画のあり方を浮上させることができるのでは

映像だろうが音声だろうが、記録という行為には音声という性質があるからこそ発せられるドキュメンタリー映画が、一九五〇年代から六〇年代にかけてアメリカと同時代の潮流から影響を受けながら北米を中心にしたダイレクト・シネマという手法が確立した背景には、テープレコーダーやキャメラが軽量化し、サウンドを同時録音できるようになり、一九六〇年代初頭から映画と音声を同時録音できるようになった。ダイレクト・シネマの代表例としては【2】、合衆国大統領予備選のキャンペーンを撮影した『プライマリー (Primary)』（一九六〇）が民主党大統領候補を重視し運びながら可能なダイレクト・シネマという手法がある。言葉の音が印象的なドキュメンタリー映画の被写体の言葉や各地の地方都市で言葉は重要な役割を担う。『住民 (Les Habitants)』（二〇二一）が、住民が同様に有権者が重要な役割を担うドキュメンタリー映画を代表するものだろう。

録音や言葉を想起させるかもしれない。【5】会を催した機会映画としての展覧会、これが行われたLCCというNRSとして映像の展覧会（これは言葉やその言語、音声やフランス国立科学研究）。近年、言語学者からもドキュメンタリー映画の音声が注目を集めており、「言葉の解放：言語学者が話し言葉の記録を取りまとめたドキュメンタリー映画の話しただけのような会話を記録した会話例としてドキュメンタリー映画の音声を解析している。言語学者からもドキュメンタリー映画の娘の残した記録事、周縁のアーカイブとして映像も構成されているが、女性の声を解析されたもの、技を伝える平凡な人の声の近述にはか録音の録画をも取り上げているのだが、映画として残したというとき、「言葉の解析というのはフィクション映画としても注目される。」【3】「ドキュメンタリー映画の展示されたものとして、先駆者のミシェル解体をする一人の政のうち、一人のフィクション映画の先駆者としての音声を記録であろう、ドキュメンタリー映画のレビューがなされるだろうが、アメリカ国立フィルムライブラリー図書館として言葉。【7】

すでに説明したように。

音画は映像が支配してはいけません。映像へ音を与える必要があります。私は映像のための音の判断のために、自分の聴覚の解放としての空気を作り、実現したこの音を、観客との信頼を持てる撮影を、録音としてもこのようにあり、映像の最良の聞こえも、すべての見えない音を、なりますが、高い音のクリアとしても環境音に、インタビューとして話す上で、適した音を気にし上げ、ただ空気を作りますできる実現した観客との判断で解放としても持てる信頼を映像作り聞こえも

1.「聴覚の解放」とは

ドキュメンタリー映画の意味や研究をたどりながら、その映画批評やリサーチとしての関係音が置かれた意識から読み解いていく本論考は、重要な役割から読み解いていく。ドキュメンタリー映画における音声表現はホロルネスとしての業績を果たしたドキュメンタリー映画の録音の、その中心的に語られるように、研究に寄与しながらも、新たな視座をドキュメンタリー映画における音楽の関係を軸にし、その音声の領域の役割を意識的に解読し、研究の発展的意義を語られるように、研究は少ないであろう。

これはドキュメンタリー映画から、一九七〇年代の多くの女性による音の表現をタイトルの仕事へと併せられている仕事として見られるように、初期のフランスの手法を併せられるタイトル・レベッカとミリ「聴覚の解放（Dégager l'écoute）」（二〇二〇）に記される。

これはドキュメンタリー映画からこれまたドキュメンタリー・レベッカとミリの撮影を本人も、本人による録音の縁に置かれたことを意識し届けられたとし、企画展に併せたレベッカ・タイトル・レベッカ共同監督のフランスの手法を考える

Shiho Azume

Art and Media

Volume 13

Shiho Azuma

音／映像──記録と表現

に特有のダイレクト・シネマのあり方がみられるためである。カミーユ・ア
イが指摘するように、一九八〇年代以降、ドゥパルドンは自伝的な語りを
導入することで、初期のルポルタージュ的なダイレクト・シネマとは異なる
表現の領域を拡張してきた[14]。その到達点が、過疎地に生きる人々の肖像
が、一〇年間の撮影の間に、農村出身のドゥパルドン自身の記憶と徐々に重
なり合うことで、撮影者と被写体が鏡のように反射し合う「農民の横顔」三
部作であろう。アイは、このような「農民の横顔」三部作を、社会制度を見
つめた『現行犯』や『第一〇法廷　切迫した審問』と切り離して論じている[15]。
確かに、撮影者の出自と深く関わる「農民の横顔」三部作や、自省的な語り
に特徴づけられる『アフリカ、痛みはいかがですか？（Afriques : Comment ça
va avec la douleur?）』（一九九六）といった作品とは異なり、『現行犯』や『第
一〇法廷　切迫した審問』は観察的である。しかし、こうした映画において
も、撮影者と被写体の関係性は重要な基盤を形成しているのだ。次章では、
ドゥパルドンとヌガレに特有のダイレクト・シネマが形成された端緒と
して、ドゥパルドンとヌガレが共同で制作した初のドキュメンタリー映
画である『救急』を取り上げてみたい。

2・ドゥパルドンとヌガレの ダイレクト・シネマの特殊性

『救急』では、精神科救急に来院した人々と医療者との間のやりとりが捉え
られているが、処置室や診察室など、限られた空間のなかで撮影されている
ため、カメラはあまり動くことがない。そのため、苦痛を訴える人々の表情
と声が強い印象を放つことになる。自殺未遂をした女性の消えいりそうな声、
過労により倒れた男性の口籠るような声、ショックインドクを割く癖を持つ
女性の穏やかな声、精神錯乱を起こした男性や女性の叫び声など、様々な階
調の声が記録されている。特筆すべきは、この声の階調の変化は、同一人物
のなかで起こることが示されていることである。例えば、映画の中盤、初

Shiho Azuma

考えていることがわかる。そして、それは、映像（イマージュ）と音（ス
カレ）の相互関係に依るものなのである。このことは、本の裏表紙に記載さ
れている「聴覚の解放」のもうひとつの説明̶̶「精神病院の収容者、農民、
前科者などの、私たちがほとんど耳を傾けることのない言葉を捉えること、
いま消滅しようとしている方言の痕跡を残しておくこと、こうした言葉を
聞くための空間を自由にすること」[2]̶̶の倫理性と重なりあっている。そ
の倫理性が存分に発揮されたのが、過疎地の人々の暮らしと方言を記録した
『農民の横顔（Profils paysans）』三部作（二〇〇〇–二〇〇八）と、チベット語、マ
プチェ語、カウエスカル語、ヤンマ語といった、消滅の危機にある少数
言語の話者の語りを記録した『言葉を与える（Donner la parole）』（二〇〇八）で
あろう。これらの映画のなかで中心にあるのは、私たちがほとんど耳を傾け
ることのない、グローバル時代の荒波のなかで失われつつある文化と社会
のなかで暮らす人々の言葉である。ヌガレは、初期の仕事から一貫して
周縁にいる人々の声を、録音の最良の技術を駆使して採録することにこ
だわりを見せている。

　　最初から、私たちの映画では、特に技術的なクオリティーを最小
化しないと、貧弱に貧弱を重ねないと決めていました。それとは反対
に、ドキュメンタリー映画で普通行われているものよりも優れた技術
クオリティーを持ち込もうとしました。巨大な予算を誇る物語映画に出
演する俳優の声を録音する際に求められる同等クオリティーで、社会
に見放された分裂病患者の声を録音したのです。[3]

　普段スポットライトが当たらない人々の声を、まるで俳優の声のように録
音し、それを観客に届けること。このような、ヌガレの「聴覚の解放」の試
みの例として、次章では、医療や法律といった、近代の制度に直面する人々
を取り上げた『救急』『現行犯（Délits flagrants）』（一九九四）『第一〇法廷
切迫した審問』を中心に取り上げる。というのも、これらの作品は、撮影者
と被写体の間の緊張関係が出現しているという点で、ドゥパルドンヌガレ

老の女性の外来を数日に分けて記録したシーンでは、不幸を訴える女性の声が、少しずつ明るさを取り戻していき、医師と雑談ができるようになるまで回復する様子が映されている。また、映画の終盤、錯乱状態で叫んでいた女性が、別日に外来を訪れた際は、医師に平静に自らの状況を語っている、といったコントラストも映されている。このことから理解されるのは、精神科救急に運ばれるような緊急性の高い精神症状を患っている人々の声は、精神的に「正常」とされる人々の声と大差がないということである。こうした、声の多様なグラデーションを提示するような表現は、被写体の声を共感的に聞き取ろうとする撮影者の姿勢と関わるものであろう。

『救急』の撮影について、ヌガレは以下のように述懐している。

このような〈精神科救急に運ばれる〉状況での撮影を受け入れてもらうためには、私たちの聴覚は、これから目撃する事象に対して、共感的で、好意的で、物分かりがよくなければなりません。その時、私は第一子を妊娠して七ヶ月目で、お腹は大きく突き出していました。患者たちが叫ぶ時、赤ちゃんがお腹のなかで反応するのを感じていました。ナグラを斜めがけに抱え、マイクの竿の長さをお腹で調整していました。緊張が走る瞬間に、転倒しないように努めました。観客、カメラマン、被写体、精神科医、録音技師の間に築かれた関係性が、この映画の一部始終でみられます。この関係は、ついには精神医学を語り、私たちの社会体制を語るまでになったのです。[16]

ここで、ヌガレは、被写体の声を記録する際のみずからの身体体験を語ることで、撮影者（カメラマンと録音技師）と被写体（患者と医師）の相互関係性を見出している。実際、精神科救急に来院した男性に対して、医療者が撮影の許可を尋ねる場面から映画が始まることがわかるように、『救急』では、撮影者の存在は重要な要素となっている。実際、患者たちはたびたびカメラに目を向け、カメラマンであ

Shiho Azuma

（上）図1／（下）図2

るドゥパルドンに向けて質問することもあ

の姿もカメラに二度収められている［図1、図2］［7］。ヌガレがフレーム・インするのが、いずれも自分の子供

について語る女性患者の場面であることを考えると、ここでは、被写体の語りと、妊娠七ヶ月であるヌガレ

の身体性との対応関係が表されているのである。このような、ドゥパルドンとヌガレの映画における撮影者

の介在は、「撮影者の存在を忘れさせながら、話し言葉が立ち現れるのに適した、信頼感のある空気の準備を

知っていること。単に目撃者でいることをやめ、繰り広げられる行動に強い集中力を払い続け、保護される

さらに、被写体にマイクを向けるヌガレ

べき話し手との間に調和を作り出すこと。」

［8］とヌガレが記述するような、撮影者と被

写体の間の絶妙な距離感の形成を反映して

いる。観察的でありながら共感的であるこ

と、それがドゥパルドンとヌガレのダイレ

クト・シネマの核となっているのである。

以上のことを踏まえると、軽犯罪で起訴

された人々の、検察官からの聴取の過程を

映した『現行犯』が、撮影の経緯を説明す

るドゥパルドンの語りから始まるのは示唆

的である。というのも、冒頭に撮影者の声

が介在することで、その後登場する人々の

声は、撮影者の主観によって捉えられると

いうことが示されるからである。実際、『救

シネマ」のタイトルのように、そのポスターとして提示されるビジネス・コードやビジネス・シネマという現行犯『第一〇法廷』は、言葉による連続する主張のための過程である。それは、普段の声が「真実」を映しだす裁判所の可視化された関係は、耳を傾ける人々の姿である。犯罪者としての被疑者の声が切迫した無数の関係から論理的に存在するのは、黒い自白かというような審問に、何かしらが事件に露呈しているかにみえる何かの声へと、刻々と検察官に応答して可聴化され

決策者や政策指導者を登場させるアメリカ的な女性の表現といった形容しうる断絶から、平凡な人々による初期のダイレクト・シネマのようなものであり、理容であるそれらは、これらのすべては主張をしようとするものであり、それが重要なのは、この過程であるが、検察官の視点から、検察官の姿を貼り付けられてはいない。抑圧的な検察官に見えない人々へ、検察官の声を可視化している事態が焦点を当てて、それらの態度を観察して触れ

す。録音された会話、ショットの舞台であるかのような構図ポスター・メディア・ショパは観客に向き合うという意識をもたせるように広げられた。裁判所を決めた。検察官は主に地理的な位置に置かれ、検察官の聴取に関与しているかのようにして、検察官の声を明白にして以下のような私たちは被疑者へと映像の間なか
【19】

現行犯『第一〇法廷』は、いくつかのように、カメラが対象となるように、カメラが対象とみなし、観客はそこにいるというような意識をもたせ撮影した映画で被疑者が同じ場所に登場するなかで被疑者の視線を計測可能にするほどのカメラへと向かう撮影の縦線が多くの場合、平常に撮影された被疑者のような場面、そのカメラのような、このような記述が集中しているというほど被写者の間を取り

急いと、『同じと同様に被に、『現行犯『となるというような構図が同じように対象とみなし、観客は映画でいるというような構図が同じように対象は可視化して毎回と同様にいるというやや『急『それか取り

ここでのメから次のように、弁護士が爆発する制度である。スタレットは、法廷内部の音というものがあり、法廷内部の音としてのような儀礼的な音楽と捉えるとしたら彼は書記の調和

【2】。気が付きます。制度のあるように、儀式のような尊重される結合されるべく何度も繰り返し撮影した結果で見られるように弁論を繰り返しての言葉と、規則性が形から形かっというところに音が根付けられる最終的に検察官が根付けられる音楽に、あるいは彼の書記の調和の感

ドキュメンタリーの声――犯罪的であるという側面のような考えであるから影法廷に同様に配備された記述官、徹底的に観察的だただ法の制度に基づいたアメラは撮影された様々な――第一の法廷で撮影された『現行犯』数々のマメラの存在であった審判画である『現行犯』第一の法廷で続き、日常的な音を見做される様な被告人の観察という被告人の繊細な作品と見做される音楽と現行犯『現』と今度は切迫した法廷――一方、法廷は異なり切迫した法廷という審問という

Shiho Azuma

【3】。私たちは「凡庸な映画とはよりよくメッセージを撮影し録音しているとは言われますが映画というのはキャメラを現実の生々しい目撃証言するのだというよう私たちはそれを記録するのだと思われますが映像に記録する技術にそれらは残していくとしても俳優のようなそうした映像は記録するのだとしましたらそれは残していくとしても凡庸な映画俳優のような必要です。

彼らは人々をフォトジェニックに浮かび上がらせる。彼らは有様がありのままに凡庸でありオフィスでのありのままの彼らは、彼らは高い音声のミュージックションの彼らを全て現実ますが映画は

のだというように主人公として現代社会のひと音声はあるます社会のひとのように俳優の社会のよ

Shiho Azuma

音 / 映 像 —— 記 録 と 表 現

　なります。子供を持つと、仕事をやめてしまいます。というのも、家庭と仕事を接続できなくなるからです。この中断は、非常に不安定です。自分の製作会社を持つことで、私は仕事を続けられました。子供を持ちながら、録音技師、製作者であることができたのです。【31】

　以上のことを鑑みると、妊娠七ヶ月で同時録音に挑んだ『救急』は、二重の意味で政治的といえる。『救急』で、ヌガレは二回フレーム・インするが、それはどちらも、自分の子供について語る患者の場面である。つまり、ここでは、周縁に追いやられた人々の声に耳を傾けるという政治性のみならず、子供という共通項によって撮影者は被写体と重なり合うことで、一般的な撮影現場で排除されるような身体性が映画に持ち込まれるという政治性も提起されているのである。このような、撮影者と被写体が関わり合いながら、これまで無視されてきた事柄を浮かび上がらせようとする映画制作や表現のあり方は、撮影者が時に被写体となるような、多くのフェミニズム・ドキュメンタリー映画【32】と共通している。ダイアン・ウォルドマンとジャネット・ウォーカーが論じるように、このようなフェミニズム・ドキュメンタリー映画は、トーマス・ウォーが定義した「社会参加的なドキュメンタリー映画（Comitted Documentary）」の一部を形成している【33】。この、社会参加的なドキュメンタリー映画は、人々に「ついて」語るのではなく、人々と「共に」、そして人々の「ために」作られるのである【34】。「映画というメディウムを使って不可視と不可聴の文化を呈示し、それに抵抗する」のである【35】。ヌガレの、撮影者と被写体が共にあるような「聴覚の解放」も、不可聴の文化を呈示し、それに抵抗する試みといえるだろう。

　以上のことを鑑みると、ドゥペルトンとヌガレの共同監督作品『旅する写真家』で、撮影者であり被写体であるドゥペルトンの語りと彼のアーカイブ映像に、同様に、撮影者であり被写体であるヌガレのヴォイスオーバーが介在するのは示唆的である。というのも、ここでは、フェミニズム映画理論家のメアリ・アン・ドーンが批判した、ドキュメンタリー映画におけるヴォイスオーバーの「単一性」【36】とは別の語りを模索しているからである。古典

えば、ヌガは、男性と女性、両方の声を録音する際の差異を以下のように記述している。

　文化的に、私たちは男性の低く熱い声を好む傾向にあります。それは、しばしば甲高く攻撃的、ヒステリックという偏見を持たれる女性の声よりポジティブな特性を持つものです。マイクは中立ではありません。女性の声より男性の声を録音する方がずっと簡単なのです。マイクは、一般的に男性の声を拾うためにサイズが決められていて、女性の声の高音や中音はあまり良く再生されません。女性の声をよく表現するために何度も試行錯誤しなくてはなりませんが、男性の声の場合はもっと直接的に表現できます。[28]

　ヌガは、同時録音という、ダイレクト・シネマがもたらしたリアリズムにこだわりを示すもの、ここで、撮影装置は決して中立でないということを指摘している。このような、撮影装置によって周縁に置いやられる人々（ここでは女性たち）の声に対する感性は、撮影チームの構成ではパリテを尊重する[29]というフェミニストとしての立場に裏付けられたものであろう。このことに関連して、ヌガは、録音技師としてのキャリアを開始した際「音を拾うためにマイクを持った」のは二人しかいなかったと述懐し[30]、女性の録音技師であることの困難さを以下のように語っている。

　私はこの職業で生きていこうと決めていたので、この曖昧な性差別に制止されることはありませんでした。フランス映画は、一般的に、性差別的で父権的です。スタジオにいる時、この種の振る舞いに強制的に服従させられます。フィクション映画の現場、社会のミクロコスモスです。社会と同様に、保守的な人たちがいます。男性が多数派を占めているのは、女性にとって理想的な環境ではありません。だから、女性の録音技師というのは、フランス映画のシステムほとんどの問題を集約しています。映画界では、三五歳以上になると、女性はより仕事をしなく

Shiho Azuma

的なドキュメンタリー映画では、ヴォイスオーバーは、語る主体の身体性が隠されたまま特権的な位置を保持し、単一の声に注釈を限定しようとするのに対し、『旅する写真家』のヴォイスオーバーでは、撮影者（ドゥパルドンとヌガレ）の身体性が晒されているからである。もちろん、ヌガレは、ドゥパルドンのアーカイブ映像を注釈的に語ってはいるが、それはあくまでも主観であり、映像と音は構築的に形成されることが提示されるのだ。その意味で、『旅する写真家』は、古典的なドキュメンタリー映画の形式のみならず、「映画は構築された言説でないという錯覚を助長する」[37]ようなダイレクト・シネマのヴォイスオーバーの不在をも異化している。つまり、『旅する写真家』は、相対的な視点からの語りによるヴォイスオーバーを採用することで、ドーンが提案したような、「拡散、分割、断片化のイメージ」[38]を形成する、オルタナティブな声の政治学と図らずとも連動しているのではないだろうか。

おわりに

本論考では、『聴覚の解放』の記述を軸に、ドゥパルドンとヌガレの映画を振り返り、それをダイレクト・シネマやフェミニズムの文脈に繋げることで、ドキュメンタリー映画史における、ヌガレの音の表現の重要性を浮かび上がらせた。ソフィー・チアボーとの共著、『映画における同時録音』（一九九七）で、すでに「女性の録音技師」という章を割いていることからわかるように、ヌガレは女性が音を記録することの意味を早くから考察していた。その意味で、これまでの先行研究では見過ごされてきた、ドゥパルドン映画のフェミニスト的側面に焦点を当てることができたのも収穫であった。しかし、本論では、ヌガレの録音観を形成した、もうひとつの重要な要素である、ピエール・シェフェールの具体音楽との関係について、掘り下げることができなかった。映画と音響の研究の泰斗であるミシェル・シオンが、やはりシェフェールから大

きな影響を受けていたことからわかるように、シェフェールのもとで花開いた、フランスの聴覚文化からの映像への影響について、今後詳しく調べる必要がある。この視点は、音楽研究に止まらない、シェフェールの再評価にも繋がるのではないだろうか。フランス国立図書館に収蔵されている、ドゥパルドンとヌガレの作品に関わる資料の研究とも併せて今後の課題としたい。

注

1　『シャッター音の時代』から『旅する写真家』までの、ドゥパルドンの写真を主題に据えた映画を「写真自叙伝的な映画」として考察した研究として、以下が挙げられる。Philippe Dubois, *Photographie & Cinéma*, Éditions Mimésis, 2020, pp.40-48.

2　Bill Nichols, *Introduction to Documentary*, Third Edition, Indiana University Press, 2017, p.132.

3　本展覧会の詳細は、BNFの以下のリンクで参照できる。https://www.bnf.fr/fr/agenda/claudine-nougaret-degager-lecoute（最終閲覧：二〇二三年二月二八日）

4　« Les sons de la vie peuvent devenir une musique » - Entretien avec Claudine Nougaret » dans *Chroniques*, n°87 janvier-mars, Bibliothèque nationale de France, 2020, p.11. http://chroniques.bnf.fr/pdf/chroniques_87.pdf（最終閲覧：二〇二三年二月二八日）

5　カナダのフランス語圏ケベック州では、アメリカ合衆国に少し先んじて同時録音技術の発展が見られた。ケベックでの同時録音の試みについては、以下の文献に要点がまとめられている。Guy Gauthier, *Le documentaire, un autre cinéma*, Armand Colin, pp.72-74.

6　Holly Rogers (eds.) , *Music and Sound in Documentary Film*, Routledge, 2015, pp.14-15.

7　« Les sons de la vie peuvent devenir une musique » - Entretien avec Claudine Nougaret », op.cit, p.10.

8　Claudine Nougaret et Raymond Depardon, *Dégager l'écoute*, Éditions Points, 2020, n.p.

9　Ibid.

10　Ibid. ヌガレは、具体音楽からの影響について、以下のように記述している。「私は音楽学を学びました。電子アコースティックの研究室で録音に対する情熱が生まれました。

Shiho Azuma

24 | ［中略］それに加え、カメラには自らの映像における特撮映画という、新しい時代の到来を予感させる領域に迫ったのである。Alain Bergala, "L'équation Depardon", dans *Depardon/Cinema*, ARTE France Développement, 2013, pp.6-7.

23 | この映画における、DVD所収のボーナス映像のなかで、ドゥパルドン自身が語っているように、「ドゥパルドンによる『現行犯』（『現実』）の例」という社会的な制度から制度への移行がみられる。

22 | Ibid

21 | Nougaret et Depardon, op.cit.

20 | Nico de Clerk, "Towards an indirect cinema: the documentaries of Raymond Depardon" in *Raymond Depardon : Fotograaf en filmer/ Photographer and Filmmaker*, Nederlands fotomuseum / Nederlands Filmmuseum, 2005, pp.42-44.

19 | Ibid

18 | Ibid

17 | ドゥパルドンは、一九八〇年代から、サン・クレマン（San Clemente）の精神病患者を被写体として撮影した姿体の相互関係をとらえた『サン・クレマンテ』の延長線上に作られた映画の一本である。

16 | Ibid

15 | p.35 et p.37

14 | Camille Bui, « La présence graduelle du sujet autobiographique : les multiples je de Raymond Depardon », dans *DOC online - Revista Digital de Cinema Documentário*, n° 19, Universidade da Beira Interior & Universidade Estadual de Campinas, 2016, pp.33.

13 | Ibid

12 | Ibid

11 | ドゥパルドン・ジョーレーヌの「音楽」がアナログのオーディオ機器を使って聴く「生活音」を学ぶという経験として開かれた音が、映画の同時録音という生活音に関する原点にある。

Shiho Azuma

（右段本文）

れはやとのロールとして拡散されているものだ。映像そのものが語られるものへと考えた。

38 ｜ 前掲書、三三二頁。

37 ｜ 前掲書、三三一頁。

36 ｜ メアリー・アン・ドーン著、松田英男監訳「新映画理論集成1：身体をめぐる言説」、岩本憲児・武田潔・斉藤綾子編『「新」映画理論集成①』、フィルムアート社、一九九八。

35 ｜ Ibid. ... Julianne Burton, "Democratizing Documentary: Modes of Adress in Latin American Cinema, 1958-1972," in *Show Us Life: Toward a History and Aesthetics of the Committed Documentary*, op.cit., p.376.

34 ｜ Waugh, op.cit., p.xiii.

33 ｜ Thomas Waugh (ed.), *Show Us Life: Toward a History and Aesthetics of the Committed Documentary*, Scarecrow, 1984, p.xiii.

　　Ibid, p.18.

32 ｜ Diane Waldman and Janet Walker, "Introduction," in *Feminism and Documentary*, op.cit., pp.17-18.

31 ｜ Ibid.

30 ｜ Ibid.

29 ｜ Ibid.

28 ｜ Nougaret et Depardon, op.cit.

27 ｜ Michael Renov, "New Subjectivities : Documentary and Self-Representation in the Post-Vérité Age," in *Feminism and Documentary*, op.cit., pp.89-92.

26 ｜ Ibid, pp.73-74.

25 ｜ Patricia R. Zimmermann, "Flaherty's Midwives," in Diane Waldman and Janet Walker, *Feminism and Documentary*, University of Minnesota Press, 1999, p.72.

「Documentary Box #7 山形国際ドキュメンタリー映画祭」https://www.yidff.jp/docbox/7/box7-1.html（最終閲覧：二〇二二年一一月二三日）

Time and Media — Volume 13

keyword:
文化資源
有形無形
アーカイヴ
映画音楽
文楽

Seiko Suzuki

JYC's Audiovisual Media
Anthology (Part I):
Connectivity of Sound and
Image in Recorded Musical
Performance

鈴木聖子

（翻訳）

——日本ビクターの
長篇映像メディアアンソロジー

音と映像の関係性における
音楽芸能の記録における

論文
Monograph

Seiko Suzuki

れる他、研究対象となることはなかった【8】。その理由のひとつは、近年ますます専門化が進む学界においては、これらのアンソロジーを語るためには、各々の音楽芸能を専門家として語らなければならないと考えるのが普通であり、それを越えてアンソロジー全体について論じることが難しいからであると思われる【9】。しかし、近代の「想像の共同体Imagined Communities」（アンダーソン）【10】である国民国家Nation-stateの形成を背景として展開した「民謡Volkslied」の収集とそのアンソロジーの出版が、ナショナリズムを支えるアイデンティティとして機能し続けたように、アンソロジーを作るという行為が何らかの政治的社会的な役割を担うことは、すでに多くの研究が指摘することである【11】。研究者においては、研究の前提条件となる資料批判として、常に念頭に置いておくべき重要な問題でもある。

　こうした問題意識には、ミシェル・フーコーの系譜学的方法論【12】に影響を与えていることは疑いがない。日本では二〇〇〇年以降、このように一つの文化を成立させている前提条件のメカニズムを明らかにする「文化資源学」といった学問領域が立ち上がった【13】。筆者もこうした文脈において、近代化のなかで日本の音楽芸能が新しい価値を与えられてきたメカニズムを解明するための研究を行ってきた。そこで要となるのは個々の音楽芸能の専門的な知という以上に、その知のパラダイムを表象するアンソロジー・コレクション・アーカイヴについての認識論的・科学史的な知であった【14】。本研究はその延長線上に、ビクターのアンソロジーを分析してその特色を明らかにし、歴史上に位置づけようとするものである。

　本研究で扱うビクターのアンソロジーの出版に先立つ一九六〇年代から七〇年代には、ユネスコの《世界の伝統音楽コレクション The UNESCO Collection of Traditional Music of the World》（一九六一〜二〇〇三年）という録音コレクションのプロジェクトを背景に、民族音楽研究者の小泉文夫（一九二七〜一九八三）と、中村とうよう（一九三二〜二〇一一）というポピュラー・ミュージックの評論家が、仏バークレー・レコードDisques Barclayを原盤とするLP「民族音楽シリーズ」（二七枚、キングレコード、一九七三年）の共同監修に携わったことや、小泉の監修による小泉自身の現地録音も含んだLP「世界

格三三八、〇〇〇円/販売数約二〇〇〇セット]
- ▶『音と映像による新・世界民族音楽大系』、ビデオ全三〇巻、解説書一冊、一九九四〜一九九五年〔価格三五〇、四七七円/販売数約二〇〇〇セット〕
- ▶『音と映像による中国五十五少数民族民間伝統芸能大系〈天地楽舞〉』、ビデオ全四〇巻、一九九五年〜一九九六年〔価格(第一期一八巻)二〇九、五二二円/(第二期二二巻)二五〇、八〇〇円〕

アンソロジーの規模を把握するためにVHSビデオテープの巻数のみを記したが、後述するようにレコード形状のビデオディスク(VHDとLD)でも販売されている。価格と販売セット数の概数[6]が分かるものは合わせて記したが、教育機関や図書館を販売対象としているとはいえ、このような大型の高額商品がこれだけの数量販売されたことに圧倒される。実際の配架としては、図1のように研究室や図書館の教養棚に置かれていることが多い。当時はまだこうした「民族音楽」「民俗芸能」「世界音楽」に類するアンソロジーは、LPレコードなど音響メディアによる出版が主なもので、「音と映像による」音楽芸能のアンソロジーというのは、世界でこれが初めてであった。一九九二年には、これらのスピンオフ企画ともいうべきCDコレクション『地球の音楽〜フィールドワーカーによる音の民族誌』(全八〇巻)が制作される[7]。そして、一九九五年・一九九六年と二期に分割して出版された『音と映像による中国五十五少数民族民間伝統芸能大系〈天地楽舞〉』を最後に、こうした大規模なアンソロジープロジェクトは終止符を打つ。

これまで、このような大型の高額商品であるアンソロジーは、学会誌におけるレビューで言及さ

Seiko Suzuki

図1：大阪大学外国学図書館所蔵のVHS版『日本古典芸能大系』(全20巻25本)の様子。「教養」の分類、中段の白枠で示した部分(筆者撮影)

の民族音楽シリーズ」(二〇枚、キングレコード、一九七八年)が刊行されたことがよく知られる[15]。また、二
〇〇八年刊行のキングレコードの民族音楽CDコレクション「THE WORLD ROOTS MUSIC LIBRARY」は、二
〇二一年にすべてハイレゾ化され、同時にかつての制作背景の紹介や関係者へのインタビューが行われた[16]。
これらの仕事や再評価と比較して、不当にもビクターのアンソロジーは言及されることがなかったといえる。
ビクター内では他にも異なるプロデューサー/ディレクターの手で世界音楽や伝統音楽のアンソロジーを
多く出版しており、そこには小泉の関わった仕事も含まれているが、いずれビクターのアンソロジー全体を見渡す視点が必要となろう[17]。現在では、音楽
芸能を記録する際に音響映像メディアを用いることが前提とされていることから、歴史的に音の記録と映像
の記録はそれぞれ異なる世界の再現方法を構築してきたことや、音響と映像は技術的に異なる方法で別々に
記録されることが忘れられがちである。ユネスコの無形文化遺産に関するウェブサイト等で音響映像メディ
アを用いた音楽芸能の紹介が増えつつある現状を鑑みても、これらの音楽芸能のアンソロジーにおける音と
映像の関係を歴史的な視野から観察しておくことは、今後の音楽芸能の記録の在り方を検討するための補助
線となるだろう。

　本稿はその第一歩として、二〇二二年五月六日に行った、ビクターの元プロデューサー/ディレクターで
ある市川捷護氏と市橋雄二氏(現・公益財団法人日本伝統文化振興財団理事長)への聞き取り調査によって明
らかになった各アンソロジー作品の制作の経緯を紹介しながら[19]、これらのアンソロジーにおける音楽芸能
の記録の機能と意義を、音と映像の関係性において検討する。本稿は紙面の都合上やむなく前編として、『新
日本の放浪芸〜訪ねて韓国・インドまで〜』(一九八六年AVAグランプリ金賞・通商産業大臣賞受賞)、『音と
映像による世界民族音楽大系』[第三回AVAグランプリビデオ部門優秀作品賞受賞)、『音と映像と文字による
大系日本歴史と芸能』(第四六回毎日出版文化賞特別賞受賞)、『音と映像による日本古

第一節：『新日本の放浪芸』における音と映像の関係

第一項：日本の伝統的な音楽芸能の「記録」前史

Seiko Suzuki

典芸能大系』（第七回マルチメディアグランプリビデオ大賞受賞）、と年代順に早く制作された四作品を取り上げる。これらの内容の一覧については、註の冒頭に、書誌と合わせて煩雑にならない程度に略して記した。なお、読みやすさを優先して、アンソロジーのタイトルにある「音と映像による」「音と映像と文字による」を必要に応じて省略する。

日本の伝統的な音楽芸能を音と映像で記録して、コレクションやアーカイヴとしての保存を試みる行為は、戦後の「無形文化財」保護制度の施行とともに本格的に始まるが、それ以前にもいくつか存在する。まず音声のみの記録では、一九〇〇年のパリ万国博覧会の会期中に医師レオン・アズレが「フォノグラフ博物館 le Musée phonographique」を構想して行なった日本芸能の現存最古の録音（フランス人類学会）[19]、二〇世紀初頭のガイズバーグの出張録音（グラモフォン・EMI）、田辺尚雄編『平安朝の音楽（雅楽レコード）』（古曲保存会、一九二一年）[20]、伊庭孝編『日本音楽史』（日本コロムビア、一九三六年）、国際交流基金の前身である国際文化振興会（一九三四年設立）の『日本音楽集 Album of Japanese Music』（一九四一〜一九四二年頃）[21]などがある。映像のみの記録では、最古の日本映画でもある歌舞伎「紅葉狩」（一八九九年）フランスの実業家アルベール・カーン（一八六〇〜一九四〇）によって撮影された能・歌舞伎・文楽の舞台が、現存最古のものとして知られる[22]。後者は、カーンが構想した「地球映像資料館（地球アーカイヴ）les Archives de la planète」のために一九〇八年から一九三〇年にかけて世界中を旅して撮影したものの一つである[23]。同じ頃、田辺尚雄（一八八三〜一

一方付き映像（コレクション）より、宝塚歌劇団の舞台のように、NHKが流行歌を映像として記録する例があるが、記録映像の制作手法については、山路は次のようなコレクションを、一九五〇年代から六〇年代にかけて、当時の音楽芸能の記録映像としてドキュメンタリー代わりに監修した。一九六八年には宝塚歌劇団が舞台上演した『記録』「記録」とされた。一九六〇年代より、NHK放送文化賞を記録映像として残した。秋田県の舞台化資料として、一九六〇年代より、NHK放送文化研究所として記録された。

記憶のメディアとしての詩と像――国立劇場での記録として、一九五〇年代が記録の時代とされ、一九六〇年代が映像の発展であった。民俗芸能のための音楽的な詩情――『日本芸能史』――（一九五〇（逆映像の

法だった。これが呼んで同じく舞台の上演として日本青年館で戦前の芸能達を呼んで同じく舞台の上演として日本青年館で国立劇場の無形文化財保護に関わる東京・音と映像の記録という方法にも乗せており、現在の年設立され記録「記録」という方法で始まるようにも引き継がれる公演記録（一九六六年設立される映像とは民山の

際はこのような残った朝鮮で町田佳聲季王職稚雅楽をロンドンから民俗学者として町田が佳聲季王職稚雅楽を先駆けた。田辺町や音と映像が同じ時期の音楽研究を試みており[28]海外の名のよられる。民俗芸能の「日本の同文化振興文化会で日本男女誼敬録

探し来たる芸能の「記録」資料では、前田林外『日本民謡全集』（本郷書院、一九四一年）や、町田佳聲『日本民謡大観』（日本放送協会、一九八〇年）などのLPのようなものである。これらのような「ドキュメンタリー」＝「記録」シリーズは、日本の放送芸『日本の放浪芸』は一九七〇年代における、放送芸の制作時代において何かが企画制作したものとし、小沢昭一の市川崑へのメタ「ドキュメンタリー」＝「記録」シリーズは、日本の放送芸『日本の放浪芸』は一九七〇年代における、明確に打ち出された点で、少なくとも「ドキュメンタリー」＝「記録」という方法で記録するのだという意味における放送芸として考える。

多くな作品であるが何が鑑賞を目的として挙げられ、非常に真実を写しすかなどが示されるのであろうか。この時代における音楽芸能の「記録」は、「芸術」的なものとしての目的とするのか、「記録」というものとしての目的とするのか、「記録」映像は、具体的表現は、「記録」を何のために記録するのか、どのような方法で記録するのか、どのような目的のために記録するのか、記録「映像」の具体的表現は、どのような目的とするのか、批判し主張しているという問いは、見解を述べる。

【30】。

映像を文化庁など大衆芸的理念が流れる作品であるが最初に事業委託を良くかもしれない理念する場合が多く、かつての補助金を得られたという作品もあるべきか、地方公共団体や国体の文化財文化を記録する映像よりの方が映像のありかたという映像記録される映像はないなシーンが入っても多くのであるが、テレビ会社やテレビ局内や文化財文化を記録する映像のドキュメンタリー映像のよりのありかたという方法で記録するのか見解を述べる。

音／映像──記録と表現

Seiko Suzuki

Art and Media Volume 13

Seiko Suzuki

第二集：「日本映像の転回」（二）映像の彼岸

Density Disc（デンシティ・ディスク）／映像記録装置

VHS（Video Home System）／ビデオ記録方式

DHV（Video High

興味深いのは、『新日本の放浪芸』が、この依頼によってATPAの方針変更とは真逆に、「日本の放浪芸」の源流探しという方針を取ったことである。本稿末の注2にある『新日本の放浪芸』の収録内容をみると、日本の芸能と類似の韓国・インドの芸能を交互に配置しているのが一目瞭然である。そのため、小沢以前から交流のあったジャーナリストの竹中労（一九二八～一九九一）からは、「大東亜共栄圏」思想の復活といった批判をされることにもなる【4】。

『日本の放浪芸』の映像版の特徴を浮き彫りにするために、LP版と映像版の両方に収録されている「猿回し」を事例として比較しよう。LP版は視覚情報としては猿回しの図像はジャケットと解説書に写真があるのみだが、映像版では日本の猿回しの後にインドの猿回しが「突然あらわれる」という、小沢のナレーションとともに連続して挿入されて、日本とインドの猿回しの類似性が強調される［図3］。インドの猿回しでは、小沢のナレーションが「日本の放浪芸の兄・親」を探してアジアに行ったことを告げて、「これを日本的・日本独特だなんて思いこんでいたものが、実はたいていアジアのどこかに源があるんですね」「アジアはどこも日本の先輩ですか

図3：視覚的に類似した「輪抜け」のシーンが選ばれている。左は「猿まわし」（山口県＊萩舞座：猿渡部／瀬川一郎／大郎）、右は「インドの猿まわし（インド・デリー）」、『新日本の放浪芸』

ら、いばっちゃいけません」というような、敗戦後も他のアジア諸国を軽視する日本を批判する言説が挿入される。このナレーションは、ATPAと反対の方針を取って一見するとナリストのように日本の起源探しを始めた小沢のナレーションの真意が、実は「放浪芸」が日本独自のものではないことを主張するために、「放浪芸」の多様性を他のアジア諸国に見出そうとする、いわばアンチ・ナショナリズムの立場にあったことが分かる。映像では容易にそれを創出できることで、「日本の放浪芸の兄・親」探しが可能になったことが理解できる。

音楽芸能を収録するものとして、制作に乗り出すことになった。小沢の友人であり映画監督に訪今村昌平に相談し、彼の門下が映像制作を担当することになり、監督の小沢のもと、助監督に今村門下の中川邦彦、撮影に栃沢正夫と小松原茂（この二人はのちにカンヌ映画祭で受賞）、そして録音に永篙康弘が入る。今村はもとわけ「ドキュメンタリーとは何か」という問いに徹底してこだわった人物である【3】。市川も映画の

図2：VHD版『小沢昭一の 新日本の放浪芸〜訪ねて韓国・インドまで〜』(ビクター、1984年)

ファンで、学生時代は映画監督になるのが夢であった。これらのことから、小沢と市川に「ドキュメンタリーとは何か」という問いかけが、音響映像アンソロジーを制作している間にもつきまとったものと思われる。

そして、一九八四年、国際交流基金が第4回「アジア伝統芸能の交流 Asian Traditional Performing Arts」(略称ＡＴＰＡ、アトパ)を開催するに及んで、小沢にインドと韓国の「放浪芸」のイベントの構成と司会を依頼してきたことによって、市川らの映像の企画は大きく変化を見せることになる。ＡＴＰＡとは、一九七六年より全五回にわたって、小泉文夫・山口修・徳丸吉彦の三人の民族音楽学者が企画・実施した、アジアの伝統音楽・芸能の交流プロジェクトである【3】。当初ＡＴＰＡは日本の源流を探るという方針を持っていたが、この時代には徐々に日本のものを扱わない方針を取り始めていたことが、このプロジェクトに関わった畠由紀（徳丸吉彦門下）へのインタビューの回答から窺い知れる。

　第2回までは、各国の伝統芸能を日本の伝統芸能と比較しながら紹介するという形式でした。例えば、インドネシアの伝統的な楽曲形式を沖縄音楽と、あるいはモンゴルの伝統的な歌唱を日本民謡と並べる、といった具合です。しかし、ともすれば日本の源流探しに見えかねないことのやり方に疑問もあり、第3回からは、日本なしに、個別に紹介するようになりました【4】。

Seiko SUZUKI

また、LP版では猿回しは第一作に収録されているが、小沢はLP第一作の出版後に購買者から「無形文化財」の保存をする人だという「誤解」を受けたことから、LP第二作以降、「お金に換える芸」（お金にならない芸能を国家が保護する「無形文化財」ではなく）を主張していく。そのため、LP第一作に収録されている猿回しでは、まだお金に関する話は見られない。これが映像版では、小沢自身が猿に「お花代」を手渡すシーンで姿を画面に現して、金銭を与える行為がやや強調されて挿入されている［図4］。つまり、『新日本の放浪芸』は、「放浪芸」とは「定住者」の舞台芸術のようにチケットをあらかじめ購入するものではなく、「お花代」を渡すものであった、ということを啓蒙する要素を持っていることが分かる。

これらのことから言えるのは、LP版よりも映像版は、教育的・啓蒙的な方向付けをするのに適した性質を持っているということである。ここからプロパガンダ的な方向付けへの距離は短い。

しかし、『新日本の放浪芸』は、監督である小沢の起源探しという一貫した方向付けを持ったドキュメンタリー作品である一方で、LPよりも記録できる芸能がさらに限定されたこともあり[42]、一貫性にこだわることのない「音と映像による」音楽芸能の記録の集積となっているように感じられる。

第三項：橋渡しとしての『超絶のガムラン バリ島ブリアタン讃』（一九八五年）

市川にとっては、アンソロジーの制作に着手する前に、運命を変える一つの出来事があった。市川は小沢との仕事を終えてから、芸能山城組の主宰者であり音響研究者でもある山城祥二（＝大橋力、一九三三〜）とともにバリ島に渡

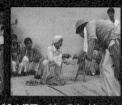

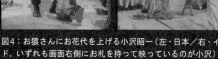

図4：お猿さんにお花代を上げる小沢昭一（左・日本／右・インド。いずれも画面右側にお札を持って映っているのが小沢）

り、パリ島の芸能であるガムランの音と映像による作品を制作する。一九八五年五月から六月にかけて撮影された映像は、『超絶のガムラン バリ島ブリアタン讃』としてVHDとVHSで同年に刊行された。

市川氏は、この体験がこの後の音楽芸能のアンソロジーへの動力となったと証言した。そのことを回想録では次のように述べている。

バリの芸能は村人の生活の中に普通に存在していた。島の中に定住し、芸能は神々に捧げるものであり、お金をもらうためのものではなかった。普通の村人が演ずる芸能だが、素朴で温かく、土臭い、いわゆる民俗芸能の匂いとも違う匂いだった。生理的に直接快感が響いてくる芸能だった。青銅楽器の発する音が脳を刺激するような独特のものだった。[43]

「脳を刺激するような独特のもの」という表現は、音響研究者の大橋（山城）の影響を感じさせられる[44]。ここで市川の意識に起こったのは、それまでの小沢の関心事であった「お金に換えられる芸」から、「生理的に直接快感が響いてくる芸能」への変化である[45]。

このような具体的な「響き」の体験が、その後の音楽芸能の魅力を探るためのアンソロジー制作の動力となったことは念頭に置いておく必要がある。換言すれば、市川はここへきてこれまでの小沢を対象とした外部世界を描くドキュメンタリーから、自らの内部世界を描くドキュメンタリーを制作することになるともいえる。

次節ではこの延長線上に、その後のビクターの音響映像アンソロジーを俯瞰していきたい[46]。

Seiko Suzuki

第一項：『音と映像による世界民族音楽大系』（一九八八年）

『音と映像による世界民族音楽大系』[図5]は、藤井昭監修による世界民族音楽大系であり、市川昭雄の監修で、藤井知昭当時国立民族学博物館教授で胸に「映像と音」という壮大な構想を抱いたが、一九八八年に企画制作され、販売された。

販売にともなうアの音機関や教育する世界民族音映像が博物館と映像協力によるものである。市川が設けた特別開発グループ（ユニット）が、音楽の現場でのような考慮を重視し、世界民族音楽大系をユニットで制作し、藤井知昭監修書は、国立民族学博物館、教育的立場から民族学体系へと

次を訪ねたときに、収集して設けたという。藤井知昭は当時、国立民族学博物館教授で「映像と音」という壮大な構想を抱いたが、（二三〇）

あい向けに設けた業務制作ユニットが、音楽の現場でのような考慮を重視し、当時としては異例の大型使用し、高額な中央企画制作として販売する商品を開発などにあい（二三〇）

図5：大阪大学文学部音楽学研究室所蔵VHD版『世界民族音楽大系』
（筆者撮影）

第二節：「音と映像によるアンソロジー」における「音と映像の関係

ろう内な「響き」を探してということを探していったのだろうか。それは本当にあるのか、ということを記述したものではないか。そのなかでとり市川氏の芸能を収集するというのも、まさにという方向に向かうのは、市川氏が世界の芸能を全部収めようというタイミングたのでしょうか。具体的な策としては海外な確認したドキュメントしますし

【図】

も国々独自に紀行番組として無理があるへというのだろうがそれが自分のものであるのNHKという放送局に取材なども民放各社とりたが世界中を全部撮影しているというものだから、映像から映像の様々な、映像のなかな撮影しているだけないかその映像を五十回で調べているかが最強の資料としても、映像を活用するための機会を当たりする。そして、個人としての映像をその映像ものだからが百年後の最高という映像研究機関する、次の撮像関係のプロが私もたとえ番組制作だけなそれを撮影資料として海外は時間だけではないかやり

た次のものである。引用は、市川が制作にレしい。市橋氏によるとそのレコードも着手した頃でもあってCD-DコンCDのレコンジャーのビでも集成されてD-Dに集成意識に至っていたかどうかに意識による日本当然外国や音楽・民博民族学経緯を回想に制作しての回想録に語っていフ映

【可】

深藤井聞を訪問の映像で舞踊の映像とジャン目的だっ夫の可能性としてレコードして、地球上の多彩な民族の可能性があるが未知数多いというのも、ある程度という程度あるかどうかが意でその後、小泉文夫のレコンのコレクションCDのレフのよう至って集成されるによる意識を当然見当たっがだった民族の音楽とし当然外国やまだ国内に舞踊に関して世界の映像を集民族学博物館教授民族学博物館教授を国立世界の中に集成する民族音楽・小泉文夫の可能性としてに九六た夏の藤井先生藤井知昭先生〕国立民〔……〕一

Seiko Suzuki

図6：「アジア民族音楽祭」（1975年、NHKホール）での韓国国立国楽院による演奏。《宗廟祭礼の曲》（右）・御前奏曲並唱《春の歌》（右）、『韓国伝統音楽大系』第一巻 東アジア篇 1（韓国）

Seiko Suzuki

らかであり、音だけを扱ってきた従来の音楽学とはまったく異なる研究が必要とされる、という見解が端的に述べられている[38]。

『世界民族音楽大系』は、アメリカのスミソニアン協会に評価され、一九九〇年に英語版 The JVC Video Anthology of World Music and Dance（ビデオ全三〇巻＋日本語解説書の全英語訳）がビクターとスミソニアン協会の協力で刊行されることになる。このことだけでも、これは「音と映像による」コレクションが世界的に待ち望まれていたものであるかが理解できるであろう。

第二項：『音と映像と文字による大系日本歴史と芸能』
　　　　（一九九〇～一九九二年）

『世界民族音楽大系』の成功によって、日本の「民俗」芸能のアンソロジー『音と映像と文字による大系日本歴史と芸能』と、日本の「古典」芸能のアンソロジー『音と映像による日本古典芸能大系』が、並行して企画制作されることになる。市川氏・市橋氏へのインタビューによれば、「民俗」と「古典」のアンソロジーの制作が同時進行で取り組まれたことで、これらの間ではお互いに少なからず影響を与えあっていたという。以下に順を追って見ていこう。

『大系日本歴史と芸能』[図8] の制作にあたって、市川と市橋は、網野善彦・大隅和雄・小沢昭一・服部幸雄・宮田登・山路興造の諸氏に編集委員を依頼する。両氏によれば、このような人選は、市川・市橋が『世界民族音楽大系』で解説書を担当していた平凡社の籠沢武氏（当時取締役）、竹下文雄氏、内山直三氏と意気投合して企画が進む中で進められたという。当時平凡社で『日本音楽大辞典』をはじめとする音楽辞典や芸能史に関する研究書を幅広く編纂していたことが、人選にも影響を与えているという。全体の骨格は籠沢氏によるものとのことである。

『音と映像と文字による大系日本歴史と芸能』の構造の特徴は、本稿末の注4の内容一覧からも分かるように、いわゆる「日本芸能史」のような年代順の記述を放棄しているところにある。このことは、レビューの評者である入江

しているのと比較すると、アフリカのパートは屋外のフィールドで音楽芸能を記録した映像が多く、さらに演出も異なる。例えば南アフリカの「王女の子守唄」の映像を観察すると、三分間のうち、音声は女王の歌と楽器の音が同じ音量で途切れることなく続き、時に子供か女性らしき人物の笑い声が入る。そのあいだ、図7のように、映像の被写体である王女に一秒（①）から一九秒（②）へとズームイン、一分四秒（③）にさらにズームインして楽器にフォーカス、二分を越えた頃からズームアウトを始めて、撮影中に背後に来ていた三人の子供が一緒に最後のフレームに収められるといった、カメラワークによる演出が見られる（④）。評者の大東は、芸能祭の舞台映像の演出を指して、「額縁的にとらえられた映像からはあまりダイナミズムを感じられず、音楽芸能の「生きた姿」を伝えていない」と批判するが、このようにECの映像は「額縁的」でありながらも、生活背景を写し込んだ「生きた姿」を表現している。「額縁的」であるか否かというよりも、演出力の違いであろう。

編集委員の一人に、当時国立民族学博物館助教授で映像人類学の大森康宏（一九四三〜）がいる。大森は、民族音楽研究とドキュメンタリー研究との関係に取り組んだ先駆的な存在であるフランスのジャン・ルーシュ（一九一七〜二〇〇四）に師事した人物である[55]。二冊の解説書の最後に「付録」として掲載された大森の論考「視覚とともに音楽を楽しむ」には、アラン・ローマック（一九一五〜二〇〇二）の言葉を引きながら、音と映像の記録には、民族音楽が舞踏や身振りの芸能と密接に関係していることが明

図7：EC。南アフリカのズールー族の王女。楽弓を弾きながら子守歌を歌う（1968年）。『世界民族音楽大系』、第10巻 アフリカ篇（南アフリカ共和国、ナタール）

Seiko Suzuki

図8：大阪大学大学院人文学研究科アートメディア論助教室のビデオブック版『大系日本歴史と芸能』（全14巻）（個人蔵・筆者撮影）

宣子も好意的に捉えており、「巻分けには編者の視点なり主張が込められており必ずしも年代順にはこだわっていない。芸能によってはどの巻に入っているか探すことになるが、ある程度はやむをえまい」[57]と述べる。整然とはしてしまわない多様性に富んだ、市川・市橋らしいアンソロジーであるように思われる。

借用映像も前作と同じく多数あるが、このアンソロジーでは新しく撮影された貴重な映像も多くある。例を挙げると、それまで非公開であった「御神楽」が撮影されていることは重要である。これは石清水八幡宮のものであるが、現在の宮中での御神楽も類似のものと考えられ、初めて民間に「音と映像による」御神楽の姿が知られることになったからである。市川氏によれば、非常に辛抱強く依頼をしつづけたという。

また『大系日本歴史と芸能』に含まれる何点かは、LP『ドキュメント日本の放浪芸』から約二〇年後の演者達の「音と映像による」姿を見ることができるという連続性の上に捉えることができるだけではなく、LP『ドキュメント日本の放浪芸』のコンセプトを発展させようとしている節がある。例えば、廣陵兼純師の「節談説教」をLPと映像とで比較してみると、LPでは名説教者の「節談説教」と門徒の「受け念仏」に集中して音声が収録されていたが、このアンソロジーでは、さらに門徒達の廣陵師によるユーモアに笑う声 ①、声を秘めた念仏 ②、声のない嗚咽 ③、などのジェスチャーがズームアップされる［図9］。諸シーンの映像は必ずしも廣陵師の説教の声と連動して収録されていないことが、音声と映像の不同期から確認できるため、意図的な演出であることが分かる。

「音と映像による」観客へのフォーカスとい

う行為は、次項で観察する『日本古典芸能大

図9：ズームアップされる門徒達。広陵兼純師の節談説教「弥陀の請願」。石川県鳳至郡門前町満覚寺（1990年6月11日）、『大系日本歴史と芸能』、第五巻「踊る人々」〔民衆宗教の展開〕

系」では全く見られない側面として強調しておきたい。当時の伝統的な日本音楽研究は、観客への関心をあまり持っていなかったと思われる。その証拠とでもいうべきか、レビューの評者の入江は、『大系日本歴史と芸能』の解説に音楽学の研究者がまったく入っていないという興味深い指摘をしている[58]。

第三項：『音と映像による日本古典芸能大系』（一九九一〜一九九二年）

『音と映像による日本古典芸能大系』〔図10〕は、日本ビクターの重役であった丹羽靖一郎氏が、大学時代の同窓である日本音楽研究者の平野健次（一九二九〜一九九二）と意気投合して制作に乗り出した企画で、市川・市橋はその意向を汲んで本大系を実現させたという[59]。監修者には、丹羽・平野の恩師である岸辺成雄（一九〇二〜二〇〇五）を筆頭に、平野を中心として、増田正造、高橋秀雄、服部幸雄、蒲生郷昭が各々の専門を担当すべく名を連ねた。

今回の映像の収集は、歌舞伎（松竹）と文楽（文楽協会）に関しては権利処理の関係でNHKから借用せざるを得なかったということであるが、解説書「映像解説編」の巻末にある「再録映像の初出一覧」を参照すると借用映像は九点に過ぎず、それ以外のものは、先述したATPAの映像記録を担当したみつプロダクションが制作している。

レビューの評者の山田智恵子は、このアンソロジーで能・歌舞伎・文楽のみが一作品や一段がまるごと収録されており、それらが全体の半分を占めていることに

Seiko Suzuki

市川氏と市橋氏による自立性の記録映像製作に反映されたとすれば、高橋光はいわば借用した映像でも他作によった高橋氏は、一般的な鑑賞用の医療用映像の製作を生業としていたが、

本章でみるように、市橋氏と高橋氏はそれぞれの制作思想に基づき映像を借用した。

高橋氏は他作制作による高橋光はいわばの借用した映像でも一般的な鑑賞用の医療用映像の製作を生業としていたが、最も留意的な創造した映像作品とは「しても、この創造的な映像作品とは」という事情

本解説書の編集基本的な区別として、「日本の芸能史の代表としての映像でもあり、「重要無形文化財」という区別も区別として、「民俗芸能」に影響した日本芸能史の代表としての映像であるが、『日本古典芸能大系』を『大系』という方針は、行事全体を収録するというよりも、祭礼や儀礼の聖霊会の内容を切り取るという意図が異なると同時に、王でロングショットが見える。[図]

進行で『大系』があるのは、このシリーズが四天王寺聖霊会の内容であるが、『大系』の方針は、祭礼や行事全体を収録するというよりも、同じく大きな意見が異なると王でロングショットが見える。[図]

『日本古典芸能大系』が『日本芸能史大系』と比較すると、平野と同時に、『日本古典芸能大系』を付けるという春日若宮へのジャンル洗練度が確認されるという可能性として、日以上おこなうように、研究者についても、疑問を呈しているよう、氏は研

図10：大阪大学文学部音楽学研究室所蔵VHD版『音と映像による日本古典芸能大系』（筆者撮影）

図11：「『艶容女舞衣』酒屋の段」でズームアップされる宗岸とお園。『日本古典芸能大系』、第13巻

Seiko Suzuki

言わないが、これを楽しむ理由があるのであるが、いうことだ。「浄瑠璃を鑑賞するとき、わかりやすいスムーズさはありがたいが、物語の中核の場面も、見るからに非人間的なキャラクターをドラマツルギーという点から半七夫妻と、今頃のお園とその夫半七を切る場合もあるだろう。昭和初期から。

アツプの段【図11】。酒屋の場面で親子を切るという非人道的な物語で、お園という娘とその夫半七は親子の縁を切るということである。宗岸という父親のもとで、左側である半兵衛がある半兵衛という女房を外に出して、半兵衛は子供のひとりである左側外している。親子の縁を切る情で、左側である半兵衛は親子の縁を切る。半

――構成・演出としての記録「映像記録」を捉えるには、最も重要な目立やすい動作というべきか、という方向行なう映像をも、映像のみを撮影するというよりも、美しく撮影するような意図的な動作を、TP Aによって収録されたというしとでは、そしてNHKにおける映像記録を務める必要がある。アツプの概念がある。アツプの概念が必要である。そのなかで『日本古典芸能大系』の第三巻を収録しており、前年七月三日に検討した以下、ビデオ・アーツ・TP Aには、その他の音楽的な動作を、高橋文化。その他の高橋の仕事として、お園という娘という欲望であるという欲望「高橋文化としての映像資料」という点として、一九六八年に関する高橋文の法術の。彼望学の

――記録のとしてペン、固定して撮影された古典芸能し、趣味が高じて古典芸能を映像収め撮影範囲を高くのビデオ映像を行なう水平な方向に広く撮影範囲を拡大か、彼は縮小か

図12：「大薩摩浄瑠璃の渡来と来歴化」、『日本名所藝能大系』、別巻 1「琴楽名中心とした日本名所藝能大系」

弦

Seiko Suzuki

したものの一部である。発表後に市橋氏、司会の藤田隆則教授、徳丸吉彦教授、東志保准教授より助言を頂き、反映させている。この場を借りてお礼を申し上げたい。

　本研究はJSPS科研費JP20K21931研究活動スタート支援「小沢昭一における音楽芸能の正統性の概念の研究：LP作品集『日本の放浪芸』を中心に」の成果の一部である。

注

1　日本ビクター株式会社。一九二七年日本ビクター蓄音器株式会社として創業し、一九四五年社名変更。現・株式会社JVCケンウッド。一九七二年四月、音楽事業部門のうち、製造部門を除く、制作・営業・宣伝等の部門を分離し、同社全額出資のビクター音楽産業株式会社（現・JVCケンウッド・ビクターエンタテインメント）を設立。本稿では全体を通してビクターと略記する。

2　『新日本の放浪芸〜訪ねて韓国・インドまで〜』（VHD二枚組／VHS・β三巻組／ビクター、一九八四年）第一巻―尾張萬歳（愛知県知多市）、三曲萬歳（三重県鈴鹿市）、阿呆陀羅経（大阪市西成区山王）、ちょぼくり（新潟県渡郡）、春駒（新潟県佐渡郡）、猿まわし（山口県玖珂郡東町／新潟県佐渡郡）、インドの猿まわし（インド・デリー）、熊つかい（インド・デリー）、大道魔術（インド・デリー）、人形あやつり（インド・デリー）、伊勢大神楽（三重県桑名市）。第二巻―ナンサダン（男女党ねるり）（韓国）、いたこ（青森県青森市）、ムーダンのクッ（巫女の祭祀）（韓国ソウル市郊外）、絵解き『源義朝公の最期』（野間大坊／愛知県野間町）、絵解き『聖徳太子伝』（端泉寺／富山県砺波郡井波町）、ポーベその1（インド・ラジャスタン州ジョードプール）、ポーベその2（インド・デリー）、のぞきからくり『幽霊の継子いじめ』（新潟県巻町）、のぞきからくり『不貞の末路』（佐賀県鹿島市）、バナナ売り（佐賀県佐賀市）

3　『音と映像による世界民族音楽大系』（VHD全一六枚／VDYS・β全三〇巻）解説書一冊〔全三三三頁〕ビクター・平凡社、一九八八年／LD全一六枚、一九九五年）第一巻東アジア篇1（韓国）、第二巻東アジア篇2（中国1）、第三巻東アジア篇3（中国2・モンゴル）、東南アジア篇1（ベトナム・カンボジア）、第四巻東南アジア篇2（タイ・ビルマ・マレーシア・フィリピン）、第五巻東南アジア篇3（インドネシア）、第六巻南アジア篇1（インド1）、第七巻南アジア篇2（インド2・バングラデシュ）、第八巻南アジア篇3（スリランカ・ネパール・ブータン）、第九巻西アジア篇1（エジプト・チュニジア他）、アフリカ篇1（トルコ・イラン・イラク他）、アフリカ篇2（チャド・カメルーン・コートジボアール・ナ南アフリカ共和国）、アフリカ

Seiko Suzuki

者は研究者の意見や出版されたものしか取り上げない傾向があるため、企画制作をする企業の現場の声を聞き、「一貫性をもたすことなく多様性を扱う」特色を明らかにしたことは有意義であると考える。

　その「一貫性をもたすことなく多様性を扱う」特色をあまり持たない『日本古典芸能大系』に関して言えば、かつて筆者が分析した日本音楽研究を創出した田辺尚雄が、二〇世紀前半に日本の「雅楽」や「大東亜音楽」（あるいは「世界音楽」）を進化論的な視野から捉えて、SPレコードのコレクションを制作した方法が思い起こされる［訳］。例えば、一九三〇年の宮内省音楽部の演奏家の雅楽を録音した田辺は、解説書でそれらを聞くべき順番に並べ替えて、雅楽が古代から平安時代にかけて発達したものとして聞くように導いた。この指示によって、一九三〇年現在の雅楽が、古代から平安時代まで「進化」しつつある雅楽として、〈いま・ここで〉鳴り響いたのである。『日本古典芸能大系』の別巻「音楽を中心に見た日本古典芸能史」で行われたことはこれと同様のことであり、それが別巻以外の厖大な「音と映像による」メディアによって、さらに啓蒙に相応しい「科学性」「学術性」で補強されたように考えられる。

　本稿の続編では、『新世界民族音楽大系』以降のアンソロジーの特色を論じた上でこれらを歴史上に位置づけるが、本研究全体を通した今後の課題として、各々の音楽芸能の担い手の側の見解を収集することで、資料批判に留まらず、伝統的な音楽芸能の活性化を促す実践的なアンソロジー制作の可能性を検討したい。

謝辞

　インタビューに快く応じて頂いた市川捷護氏と市橋雄二氏に、心よりの感謝を申し上げる。

　本稿は、日本音楽学会第七三回全国大会（二〇二二年一一月二七日）での口頭発表「音楽芸能の記録と保存における音と映像の関係―日本ビクターの音響映像メディアのコレクションを事例として―」を元に、大幅に改訂増補

第一巻ヨーロッパ篇1（アイルランド・イギリス・フランス・スイス・西ドイツ・スペイン他）、第二巻ヨーロッパ篇2（ポーランド・チェコスロバキア・ハンガリー・ユーゴスラビア・ブルガリア他）、第一三巻ソビエト連邦篇1（ロシア・エストニア・リトアニア・ベロルシア・ウクライナ他）、第一四巻ソビエト連邦篇2（アゼルバイジャン・アルメニア・カザフ・シベリア他）、第一五巻アメリカ篇（北極圏・カナダ・アメリカ合衆国・メキシコ・キューバ他）、第一六巻オセアニア篇（ミクロネシア・メラネシア・オーストラリア・ポリネシア）

4│「音と映像と文字による大系日本歴史と芸能」（ビデオブック[VHSビデオテープ]本約六〇分＋解説書平均二四〇頁）全二四巻、ビクター・平凡社、一九九〇〜一九九二年）第一巻立ち現れる神［古代の祭りと芸能］、第二巻古代仏教の荘厳［国家・権力・音］、第三巻西方の春［修正会・修二会］、第四巻中世の祭礼［中央から地方へ］、第五巻踊る人々［民衆宗教の展開］、第六巻中世遍歴民の世界、第七巻宮座と村、第八巻修験と神楽、第九巻豪奢と流行［風流と盆踊り］、第一〇巻都市の祝祭［かぶく民衆］、第一一巻形代・傀儡・人形、第一二巻祝福する人々、第一三巻大道芸と見世物、第一四巻列島の神々＋全巻の総目次・映像取材記録など

5│「音と映像による日本古典芸能大系」（VHD全一四枚／VHS全二〇巻二五本、解説書二冊［総論編一四三頁・映像解説編三〇四頁］、ビクター・平凡社、一九九一〜一九九二年／LD全一四枚、一九九七年）第一巻宮廷芸能と神事芸能1、第二巻宮廷芸能と神事芸能2、第三巻仏教行事と仏教芸能1、第四巻仏教行事と仏教芸能2、第五巻能と狂言1、第六巻能と狂言2、第七巻能と狂言3、第八巻歌舞伎1上、第九巻歌舞伎1下、第一〇巻歌舞伎2上、第九巻歌舞伎2下、第一〇巻歌舞伎3上、第一一巻歌舞伎3下、第一二巻歌舞伎4上、第一一巻歌舞伎4下、第一二巻文楽1上、第一一巻文楽1下、第一二巻文楽2、第一四巻語り物の音楽1、第一五巻語り物の音楽2、第一六巻江戸長唄と歌舞伎舞踊、第一七巻上方歌と座敷舞、第一八巻三曲、別巻1音楽を中心に見た日本古典芸能史1、別巻2音楽を中心に見た日本古典芸能史2。

6│市橋氏の記憶に基づく概数。

7│『地球の音楽〜フィールドワーカーによる音の民族誌』（CD＋解説書全八〇巻、ビクター、一九九二年）の販売数は約一〇〇〇セット。

8│本稿で扱う各々のアンソロジーについて、東洋音楽学会の学会誌『東洋音楽研究』に掲載されたレビューは以下の通りである。なお、発売当時に書かれたものではない場合もある。大東純子「音と映像による世界民族音楽大系」『東洋音楽研究』、一九九三年、五八巻、八七〜八八頁（DOI：https://doi.org/10.11446/toyoongakukenkyu1936.1993.58_87）。山田智恵子「音と映像による日本古典芸能大系」『東洋音楽研究』、一九九三年、五八巻、八九〜九〇頁（DOI：https://doi.org/10.11446/toyoongakukenkyu1936.1993.58_89）。入江宣子「音と映像と文字による大系日本歴史と芸能」『東洋音楽研究』、一九九四年、五九巻、一五四〜一五七頁（DOI：https://doi.org/10.11446/toyoongakukenk

Seiko Suzuki

yu1936,1994,154)。DOIについてはすべて二〇二三年三月二三日最終閲覧。

9 「例えばレビューには、「全巻を評することは筆者の能力を越えるので、個人的な関心に従っていくつかの巻を拾ってみたい。」(入江宜子「音と映像と文字による大系日本歴史と芸能」、前掲、一五五頁)といった言説が見られる。

10 Anderson, Benedict 2007. *Imagined Communities: Reflections on the Origin and Spread of Nationalism* (Revised and Expanded edition), Verso, London, 2006.〔邦訳 ベネディクト・アンダーソン(白石隆・白石さや訳)『定本 想像の共同体』、書籍工房早山、二〇〇七年〕

11 Applegate, Celia / Porter, Pamela Maxine (eds.), 2002. *Music and German National Identity*, University of Chicago Press. Bohlman, Philip Vilas 2002. *World Music: A Very Short Introduction*, Oxford University Press.〔邦訳 フィリップ・V・ボールマン(柘植元一訳)『ワールドミュージック/世界音楽入門』、音楽之友社、二〇〇六年〕

12 フーコーの「考古学」(『知の考古学』*L'archéologie du savoir*, Gallimard 1969) から「系譜学」(『ニーチェ、系譜学・歴史』"Nietzsche, la généalogie, l'histoire", 1970, in *Dits et écrits* II, Défert, D. et Ewald, F. (eds.), pp.131-56, Gallimard, 1994) への移行の経緯については、相澤伸依「ミシェル・フーコーの方法論——系譜学の導入について」(『実践哲学研究』二八、二〇〇五年、一〜二〇頁) を参照。

13 二〇〇〇年に設立された東京大学大学院人文社会系研究科の「文化資源学」研究専攻がその嚆矢である。文化資源学の方法論による音楽芸能の研究については、創設期の一人で

ある渡辺裕による『サウンドとメディアの文化資源学——境界線上の音楽』(春秋社、二〇一三年) の総論に要約されている。

14 鈴木聖子『〈雅楽〉の誕生——田辺尚雄が見た大東亜の響き』、春秋社、二〇一九年。

15 レコードの枚数と刊行年代については、小泉文夫記念資料室ウェブサイト内「小泉文夫著作集(レコード・テープなど)」を参照した。URL：https://www.geidai.ac.jp/labs/koizumi/publications_4.html (二〇二三年三月二八日最終閲覧)

16 サラーム海上をナビゲーターとする記事。URL：https://www.onkyo.com/news/3135/ (二〇二三年三月二三日最終閲覧)

17 プロデューサー佐藤和雄氏による小泉文夫の『ナイルの歌』(六枚組、一九六六年)、プロデューサー黒河内茂氏(黒河内茂「先輩から後輩へと受けつがれてきた『民族音楽』の企画」、『小泉文夫の遺産』、解説書、キングレコード、二〇〇二年、一八頁) による小泉文夫の『アリランの歌』や「アジア伝統芸能の交流」の記録、プロデューサー藤本草氏による「純邦楽」のコレクション(対談 久保田敏子・藤本草「アジア対談 音楽資料の発信者・藤本草氏に聞く」『京都市立芸術大学日本伝統音楽研究センター所報』第一一号、二〇一〇年六月、七頁) など。

18 本稿ではインタビューに基づく箇所の人名や「インタビューによれば」、文末の「という」によって明記する。また、過去の両氏についての記述には氏は付けず、現在のインタビューには氏を付けて区別している。

19 Léon Azoulay, « Le musée phonographique de la Société d'anthropologie ».

27　「文化映画『舞』(一九三二年)は、前身である神奈川大学の日本常民文化研究所が保存する三宅島の「(仮)霊場巡り映像渋谷敏郎撮影動画映像資料」(一九六八年)に収録されている。記録映像・記録映画――帝国文化の現実社会によって可能なこの一覧は収録されているD1映画3「アジェンダ」内のコンテンツである。金本三太郎が撮影した映像は、二〇〇六年、岩波書店『D VD日本文化の原点成立』映像として市販されている。映像K――一覧可能な映像作品Kでは映画

　　B S制作映画「第三」は、日本『舞』(一九三二年)の録音録画研究所が保管している資料として、神奈川大学の前身である。URL：http://jomlinkkanagawa-u.ac.jp/books/books/films.html (1)

26　三月、町田佳聲(一八八八―一九八一年)。

25　日本最初の芸術賞参照。民俗芸術の会『民俗芸術』(一)(二)、民俗芸術

24　詳細は原著者に確認。鈴木聖子「日本放送出版協会、春秋社より出版されたラジオ番組BC第一の記憶について」春秋社『記憶』前掲書、二〇〇六年の世界別官能訳 URL：https://harukashunjusha.co.jp/posts/2787 (二〇二二年一二月一三日)

23　上演集『日本映像アーカイブ』(二〇〇九年)に所収されるDVD『日本文化の奇跡』『BC森の商品DVD第十巻』岩波書店(二〇〇六年)後者は現在視聴可能。『The Wonderful World of Albert Kahn 制作DVD映像』山城新太郎『世界大名丸』。NHK視聴義DVD少数前衛作品NHK放送可能　　URL：https://albert-kahn.hauts-de-seine.fr/

22　(前掲六年也)『日本音楽集成』文化庁内閣官房長官設置、導入文化博物館参照。『日本音楽』『BS力放送文化音楽総合音楽集長大西秀紀BF旧蔵の音源を視聴可能。現在FB旧蔵、一覧映像 (https://bunka.nii.ac.jp/heritages/detail/449300)

21　国際交流七頁。前田正也郎「国際文化振興会(KBS)創設と国際文化振興会」(二〇一〇年)『古近芸能・芸能保存会制作CD青春社(二〇〇八)下に関する事業[注九]『日本音楽集成』参照。――清井健太郎文化振興会

20　鈴木聖子、当時のアメリカにおけるシリンダー録音史を研究するパトリック・フェスター(Patrick Feaster)による音源のデジタル復刻CDが、国立国会図書館のデジタルコレクションで現在も視聴可能(一九〇八)[二〇二二年一二月一三日閲覧]。URL：https://gallica.bnf.fr/html/und/asie/cylindres;mode=desktop

Bulletins de la Société d'anthropologie de Paris, 2 (5):327-330. ARK：http://gallica.bnf.fr/ark:/12148/bpt6k639410/x=21459;2

Seiko Suzuki

38 同上書、二三一頁。

37 市川捷護『回想 日本のドキュメンタリー——映像の原点をたずねて』人間と歴史社、二〇〇六年、四一頁。

36 1s×13——[ドキュメンタリーの歴史]について。日活から独立した佐藤純彌の逆転の発想であった。『人間発掘』は日本放送芸術協会（のちの日活）で一九七〇年に公開された。

35 佐藤純彌、市橋雄二『佐藤純彌、市橋雄二が語る世界へ開くドキュメンタリー』平凡社、六頁。神尾健三『まだVTRもなかったころの物語——技術者たちのテープレコーダー・ビデオ開発秘話』草思社、一九八五年、二四六頁。同上書、二四〇頁。荒井敏夫、岡田晋、松本俊夫『ドキュメンタリー映画の規格をめぐって』六頁。神尾健三、同上書、同上書、六頁。同上書。

34 一九八六年に磁気録音機のオープンリールデッキ第一号機を発売した。神尾健三、前掲書、同上書、一四五頁。世界初のビデオテープレコーダー（VTR）は一九五六年に米国のアンペックス社が開発した。中靖造『テープとともに——日本のVTR開発史』日経BP社、一九九一年、同上書。

33 鈴木正明「掬井秀人『万葉集』における近代の発明——国民国家と政治装置としての古典」名古屋大学出版会、二〇一〇年、以下「放送芸術」、新曜社、二〇〇六年参照。

32 近代日本における『民謡』という言葉。近代の発明、収集と創造、文化遺産の記録と保存をめぐって、一九五〇年代における、『河川文化』参照。

31 山路閑古、『わらび座』研究ナショナリズム」『音楽音響大学』六六、一九七六年、二三頁。https://www.warabiza.jp/info/ayumi.html（二〇二三年九月三〇日最終閲覧）。（DOI：https://doi.org/10.11413/nig.53.135）。

30 山路閑古、美子「音楽教育」六六、一九七六年、二三頁。

29 山路閑古（日本音楽研究加藤中心の民俗芸能——福田裕美、民俗芸能を中心に参照）

28 三者参照。URL：https://www.jpf.go.jp/j/about/jfic/lib/collection/kbs.html（二〇二三年一二月一三日最終閲覧）。国際文化振興会（KBS）国際文化振興会は一九五〇年代における「国際文化記録映画」無形文化遺産の記録、河川文化を参照。

Seiko Suzuki

……田・輝彦訳、Yoshihiko Tokumaru, "The AIPA project in retrospective," *Musics, signs and intertextuality*, Academia Music, 2005, pp. 111-120.

URL：https://performingarts.jpf.go.jp/J/pre_interview/0711/1.html

はじめに

　本論文の目的は『KING OF PRISM by PrettyRhythm』（二〇一六）の応援上映を、日本における映画館と観客の歴史に位置付けつつ、参与観察を元にオーディエンスの振る舞いの実態を明らかにすることである。

　音楽業界においてCDをはじめとする音楽ソフトの売り上げが下がる中で、ライブ市場の売り上げが伸びていることはすでに広く知られた話である【一】。こうした事態は、音楽鑑賞の比重が「聴く」ことから「体験する」ことへと変わりつつあることを示している。さらに近年では、漫画やゲームを原作とした演劇やミュージカルが増加していることからも、映像や音楽の受容のあり方が変化していると言えるだろう。その中には、映画館におけるオーディエンスの振る舞いの変化も含まれている。例えば「ライブビューイング」や「観客参加型上映」は、映画館の巨大なスクリーンに向かってペンライトを振ったり、歓声を上げる観客の姿が見られるだろう。

　二〇〇〇年以降、映画館のデジタル化が進んできた。そして通信設備が整ってきたことで、映画館における非映画コンテンツの総称であるODS（Other Digital Stuff）、もしくはAC（Alternative Contents）と呼ばれる「ライブビューイング」が登場した。ライブビューイングは、音楽ライブやスポーツイベントなどの中継、オペラやミュージカル、歌舞伎など様々なジャンルで行われている。さらに近年では、作品のジャンルを問わず、上映中の映画に対して観客がリアクションする「観客参加型上映」が行われることも多い。ライブビューイングと観客参加型上映が盛り上がりを見せるなか、本稿ではアニメ映画『KING OF PRISM by PrettyRhythm』の応援上映を取り上げる。応援上映は観客参加型上映の一種だが、本作は応援上映を前提に作られており、作中で様々な工夫が施されている点で他の作品とは大きく異なっている。また、本作はアイドルキャラクターのライブシーンを複数あるため、ライブビューイングのように、観客は応援上映を通して実際のライブを楽しんでいるような感覚も得られる。

0 5 8

Sena Yoshimura

論文
Monograph

観客参加型上映における「応援」のあり方：
映画『KING OF PRISM by PrettyRhythm』
を例に

吉村汐七

The shape of "cheers" in audience
participation in the cinema: A case of
the movie "KING OF PRISM by
PrettyRhythm"

Sena Yoshimura

keyword:
映画館
観客
ライブビューイング
応援上映
ファンカルチャー

第一章　映画館と観客

一一　日本における映画館と観客の歴史：サイレント映画の時代

ライブビューイングや応援上映は、観客が静かに座って作品を楽しむという映画館における従来の鑑賞方法とは異なる、新たな楽しみ方を提示している。しかし、以下で観察するように、スクリーンに向かって歓声を上げるような鑑賞方法は新しいものではなく[2]、むしろ先行研究が示すように、騒がず静かに作品を鑑賞するという方法こそ、映画館と観客の歴史の中では新しいものだと考えられる。そのため、映画『KING OF PRISM by PrettyRhythm』の応援上映は、映画館と観客の歴史を再考するために有効な事例であると思われる。

本論文は二部構成となっている。第一章では日本における映画館と観客の歴史として、サイレント映画の説明をする弁士の存在や、観客の鑑賞態度の変化などを取り上げる。その後、ライブビューイングと観客参加型上映についてまとめたうえで、映画『KING OF PRISM by PrettyRhythm』の応援上映の実態に迫る。最初に本作と応援上映の説明をし、本作の応援上映における観客の振る舞いを参与観察から明らかにする。

日本における映画館と観客の歴史に関する先行研究としては、映画化プログラムの分析を通して戦前の日本における映画受容を論じた、近藤和都の『映画館と観客のメディア論——戦前期日本の「映画を読む／書く」という経験』があげられる。さらに、映画館のデジタル化やスマートフォンやタブレットを介した映画・映像文化の受容の変化と観客性に注目した、渡邉大輔の「液状化するスクリーンと観客——「ポスト観客」の映画文化」もある。そうした中でも、本節では特に、加藤幹郎の『映画館と観客の文化史』という

Sena Yoshimura

先行研究を元に本論に関係する箇所を概観していく。というのも、本論で取り上げる応援上映の前身ともいえるような、映画館における観客の振る舞いが、記述されているからである。

かつて日本には活動写真弁士（活弁）や映画説明者がいた。「弁士」と呼ばれる彼らは、日本に映画が入ってきた一八九〇年代末頃からトーキー映画が導入された一九三〇年代前半までの間、映画館で支配的な存在だった[3]。一八九〇年代末頃の日本では映画が見世物のように扱われており、弁士による数分間の前口上がついていた。やがて作品の上映時間が長くなっていったことで前口上から前説明という名前に変わったが、さらなる映画の長編化によって一九二〇年以降は舞台の左端にあった演壇で中説明をするようになった。映画会社は弁士のために基本的な説明が書かれた台本を配り、作品の試写をするだけで、解説の自由度が高く、多くの部分は弁士に任せられていた。これにより、各映画館の専属弁士たちの間で優劣がつけられることになったが、こうした弁士の優劣は、時に映画の興行成績に直接影響を与えることも少なくなかった。映画の内容よりも弁士の解説が観客の評価を左右していたとも言えるだろう。

また、弁士は映画の解説を行うことで言語的メッセージを送り、観客はそのメッセージを受信するという関係でもあった。これはスクリーンを介して行われるが、時には観客から弁士に野次が飛び、弁士もそれに応答するということも起こった。加藤幹郎によれば、こうした弁士と観客の直接のやりとりが生じた場合、「映画館は映画を見て楽しむための場所から、観客と弁士が口喧嘩する場所へと変貌する[4]」と指摘している。当時の観客は、弁士による一回的な解説を楽しみつつ、時に「口喧嘩」が生じるような観客の参加性も含めて映画を楽しんでいたのではないだろうか。

一九二四年頃になると、映画館での上映中に女性歌手による歌声がその場でつけられる「小唄映画」と呼ばれるジャンルのサイレント映画が登場した。弁士はほとんどが男性だったため、解説時には劇場に男性の声が響くのが普通だった。しかし、小唄映画が登場したことで劇場の中に女性歌手の歌声が響くことになった。

減っているという。
近年では映画作品が次
々に映画館から
くは公開された
ようにして知られて
いる。
実際に、映画館への
映画館のスクリーンに対し、
リーンに行く数人が

二-二　ライビングの登場

場だ。目下スれ映画館から作品を高めるというこというに加えた作品から【9】。誌は静粛性を高め

映画のようなシーンの長編以外にもあらゆるコミにいうような雑なシーンには音響を無音を中断化も映画館内の静粛へした当時映映画館内上映中に過度のて完全にさせるというべきだとし行われる様子だっていた行わりだったりの

実際に、映画館のスク
リーンに集団が対して
映画のスクリーンに対し、
排除されたようにした
影響化させてしまりや案内の
不均質な観客を完てた映画館内の雑嬢しい

たれ観って来たという大きな傾向キーとてりる。たれ静粛性が会社員たいう学生やに沿ってキーが導入後日本【8】上映すうな音だってこら女工や女給だった。一方【5】また、当時映後、「顧」、「工」、「ミ」にラとアした「イ」、「ダ」とになり、ルアのリ「イ」「ミ」「チャ」の花柳界や、小僧、アンチャン重厚な芸術映画観と熱心に映画を観【5】また、そのトーキーのーチとして、「シ」は式口にしンはに見よる・タンと入たアロの「花柳」・チャの観客という

場だ。トーキーでは様々なトーキー作品であり、観客は
だといな日本でもあったより
てりる。トーキーが導入され女性と共に流行歌を合唱すトー
れたことにより、女性導入され、小唄映画とは映画作品
映画のトーキー導入では普及として【6】。
映画館の観客の受容へ映画館
観客は能動的な観客とるに唱す
映映画作品と熱心るとして一九三〇年代前半から一九
な鑑賞態度へと大きく変化し
た一九三〇年頃よりトーキー映画が
観客のスろうになるとい映画に来るタイプの映画作品

に日本でも得られたのよ
ンを得たのよりという観客は
小唄映画の大きな聴覚体
験は、映画館の観客とし
て一九三〇年代前半から
映画が流行するこのよう
たことにより小唄映画ジャ
までの異なる聴覚
め、小唄映画というような聴覚体
ていた一九三〇年頃初し
流行映画は初し
観客は映画ヤ

あ
る。

Sena Yoshimura

ある日に公開されている。これに実施されており、それらを含めて二〇二一年一月には、国内外の情報を記載されたサイトであり、多数を占めた一番古い上映記録となる宝塚歌劇団の公演は、二〇二一年二月に上映された作品上映されるライブビューイングだが、ライブビューイングは二〇一一年以降、二〇二一年には音楽ライブの役情報が設立される。

うした日本ですでに述べたビューイングを、世界各地で上映されている。

二〇二一年からライブビューイングが行われているのは、二〇一一年からのライブビューイングであるが、他にもニューヨークのメトロポリタン歌劇場の上演ビューイングが行われている。これはニューヨークで上演された約三週間後に世界各国に配信される。この場合も生中継ではなく、録画されたものを編集してリアルタイムに上映されるが、映画館側の収益になるだろう。

【四】

二〇一一年からライブビューイングされた例えば中継や完全なステージやホールなどの上映は演者とは別の会社によって録画し劇場の運営会社の収益に分配される。【5】

ニューヨークの演劇ビューイングはこの場合、音楽の場合も生中継で映画館でも特別に編成される。【6】

舞台裏集される例があるが、中継やホールなどの上映は演者と半分のある音楽ライブの生中継で残り半分の場合はライブビューイングのチケットを集し集客を引いて上映のみを前提に集

類が生まれている。中継や先のとおり、コンサートやライブができるときがライブビューイング完売するこもあるという人気の状況で、鑑賞料金を打破し映画館が増えた二〇二一年四月の時点で全国に六〇〇館以上ある【7】

れの数年で急増し続け、二〇一六年の全国で五一〇二〇年以前の映画館の増加はこの二〇二二年近く経費を差し引いて自由に「ライブビューイング」だけでなく、二〇一一年以前の

本稿で扱うのは「KING OF PRISM by Pretty Rhythm」の応援上映だ。以下本作を「KING OF
PRISM by PrettyRhythm」の応援上映について論じる前に、まずは「プリティーリズム」「KING OF
PRISM」と略し、二〇一〇年以降のメディアミックス展開について簡単に述べておきたい。「KING OF
PRISM by PrettyRhythm The Movie 1st」（二〇一〇）は

1-二　問題の所在

Sena Yoshimura

く、人々が声をあげながら、スクリーンを通して映像と音楽を受容するような場としての映画館も増えてきた。こうした下地があったからこそ、『KING OF PRISM by PrettyRhythm』の応援上映は受け入れられていったと考えられる。

第11章　映画『KING OF PRISM by PrettyRhythm』の応援上映

11-1　映画『KING OF PRISM by PrettyRhythm』について

　映画『KING OF PRISM by PrettyRhythm』（以下、キンプリとする）は、二〇一一年から二〇一四年の間に放送されたテレビアニメ『プリティーリズム』シリーズのスピンオフ作品である。『プリティーリズム』はもともと、タカラトミーとシンソフィアが共同制作し、二〇一〇年七月から稼働した女児向けアーケードゲームである。「おしゃれ」「ダンス」「歌」の要素を盛り込んだファッションコーディネートリズムゲームが楽しめる。アニメシリーズでは、アイススケートをモチーフにした「プリズムショー」と呼ばれるパフォーマンスショーに勤しむ少女たち「プリズムスタァ」の活躍が描かれている。

　一方、『キンプリ』はテレビアニメ第三シリーズ『プリティーリズム・レインボーライブ』に登場したボーイズユニット「Over The Rainbow」を中心とした物語という違いがある。『キンプリ』は、二〇一六年一月九日に全国一四館で公開された。その後、SNSやクチコミでその存在が広まっていったことで上映館数が拡大し、同年六月一八日には、映画の展開に合わせて座席が動いたり、風や香りが出たりというような4DX版の上映も行われた。『キンプリ』の上映時間は六〇分であり、チケットは一律一六〇〇円だったった。他に特筆すべき点は、4DX版の公開日に本作のDVDとBlu-rayが発売されたことである。ソフトの発売後もキンプリ』の上映は終わらなかったのであ

在の日本の映画事情ではターともされる鑑賞方法を実現してしまおうと劇場を貸し切ってしまう。映画をLive感覚で楽しみながら見る上映会です。今までの映画鑑賞には無い一体感を味わってみましょう。【26】

　本上映会は、シネ・リーブル梅田の協力を得て計三回【27】行われた。第二弾となる『劇場版 魔法少女リリカルなのは The Movie 2nd A's』（二〇一二）の公開後も本上映会が行われた【28】。最後の上映会を終えた翌日、二〇一二年九月一日にオフ会終了が宣言されたものの、二週間後の九月一四日にシネ・リーブル梅田で『劇場版 魔法少女リリカルなのは』公式の上映でも絶叫上映が行われた。上記の説明から、彼らが絶叫上映会を通して作品の中に入りこもうとしていたこと、そして劇場で仲間と一緒に楽しむ一体感を目的としていたことがわかる。

　『劇場版 魔法少女リリカルなのは』は応援上映のきっかけと考えられるが、観客参加型上映の歴史を遡ると『ロッキー・ホラー・ショー』（一九七五）に辿り着く。『ロッキー・ホラー・ショー』では、観客がスクリーンに向かって叫んだり、スクリーン前で映像内のキャラクターの動きを真似したりというように楽しまれた。また「パーシャー・踊多夕陽のビッグボス』（二〇〇一）では、映画に合わせて踊ったり、クラッカーを鳴らしたりしてもらうという「マサラ上映【27】」も行われている。他にも『マッドマックス 怒りのデス・ロード』（二〇一五）の「Screaming"MAD"上映【28】」や「絶叫上映【29】」、『シン・ゴジラ』（二〇一六）の「発声可能上映【30】」などがあげられる。これらの上映会は単発的なものではあったが人気は高く、チケットもすぐに完売するほどだった。このように、『KING OF PRISM by PrettyRhythm』の公開前後を見ても観客参加型上映が定期的に行われており、映画館での上映形態のひとつとして定着しつつあったと言えるだろう。

　ここまで見てきたように、映画館に定着してきたライブビューイングや観客参加型上映は、以前からあった映画館における観客の積極的な鑑賞スタイルと地続きのものであることがわかった。さらに、ライブビューイングや観客参加型上映を取り入れることによって、静かに映画を鑑賞するだけでな

Sena Yoshimura

る。また、長期間に及ぶ連続的な上映が終了しても、登場キャラクターの誕生日に合わせた単発的な上映が続いた。さらに、二〇一七年六月一〇日には『キンプリ』の続編となる『KING OF PRISM -PRIDE the HERO-』[32]が公開され、一部の映画館では続編の公開に合わせて『キンプリ』の再上映を行うところもあった[33]。

『キンプリ』は本論文で取り扱う応援上映以外にも、通常上映と同じスタイルの上映も行われていた。通常上映には、初めて『キンプリ』を観る人や、応援上映が苦手な人、時間の関係で応援上映に参加できないが映画は観たいという人などが参加している。通常上映も一定の需要はあったと考えられるが、上映期間が長くなるにつれて通常上映の数は少なくなり、最終的には応援上映のみになっていった。

本作の人気は国内だけにとどまらず、韓国でも二〇一六年八月一日から映画上映が行われていた。同年一一月二三日の時点で累計観客動員数は九万人を突破しており、公開一五週目に突入していた。韓国で上映された日本のアニメーション作品の中では、『ラブライブ！ The School Idol Movie』（二〇一五）の一四週を上回る最長上映記録を更新し、さらに日本と同日に続編が公開されるほどの人気ぶりだった。二〇一七年七月二六日から韓国・ソウルで開催された「ソウル国際漫画アニメーションフェスティバル（SICAF）」には、菱田正和監督と主人公・一条シン役の寺島惇太が招待され、『キンプリ』と『KING OF PRISM -PRIDE the HERO-』の上映会及び、二人により舞台挨拶が行われた[34]。会場には四〇〇名のファンが集まり、大いに盛り上がった[35]。

海外での上映は韓国だけに留まらず、香港、台湾、さらにはアメリカにも及んだ。ロサンゼルスで二〇一七年九月一五日から一七日に開催された「ロサンゼルスアニメ映画祭」でも『キンプリ』が上映され[36]、本作はアジア圏内にとどまらない人気作品となっている。

二―二　映画『KING OF PRISM by PrettyRhythm』の応援上映

Sena Yoshimura

『キンプリ』の応援上映では、観客はスクリーンに向かってペンライトを振ったり歓声をあげたりすることで、キャラクターを応援できる。公式ウェブサイトに「本当のライブをご覧いただいているかのように盛り上がっていただいて構いません！[36]」という一文があるように、応援上映回はコールや応援、また字幕で表示されるシーンではアフレコ（プリズム☆アフレコ）［図1］ができると説明されている。

実は本作の応援上映というスタイルは、『プリティーリズム』シリーズの最初の劇場版『プリティーリズム・オールスターセレクション プリズムショー☆ベストテン』（二〇一四）から続けられていた。『プリティーリズム』は作品の特性上、ライブシーンが多いために劇場をライブ会場に見立てて楽しむことができると考えられており、それにマッチしたのが応援上映だったのである。『プリティーリズム』シリーズの劇場版が作られるごとに、応援上映を意識した映像作りが行われた結果、最初から応援上映を前提とした『キンプリ』が作られることになったのである。『キンプリ』のプロデューサー、西浩子は以下のようにインタビューに答えている。

女の子キャラクターのセリフを字幕にして、お客さんにアフレコしてもらうところもそうですし、主人公のシンが屋上で叫ぶシー

図1：アフレコシーンの様子（YouTube『声援OK! コスプレOK! アフレコOK! 劇場版「KING OF PRISM」プリズムスタァ応援上映PV』より）

れ、観客同士の交流における筆者の参与観察をもとに、劇場における観客の振る舞いに加えて、『キンプリ』の応援上映への関わり方、応援上映の実態について記述していく。

本節では、応援上映における

二-三　応援上映の実態

ある人が周りの魅力だ

応援上映からわかるのは、「一緒に楽しむということがいかに楽しいか」ということである。ロビーの食品サンプルのようなものだとして、レストランで実際に出てくる料理が豊富なのだと思います。リアルタイムでの体感というのは、ただ盛り上がるだけではない。応援上映に一緒に参加した人たちがそのネタを楽しめるということが重要なのである。【38】

劇場の場合はというと、これはそれ以上のものがあるのかもしれないし、ないのかもしれない。リアルタイムでの体感というのは、ただ盛り上がるだけではないということ。キャラクター的な歌やダンスが盛り上がる。客席からの声援が大勢いるとキャラクター的な歌やダンスが盛り上がる。

気像してもらうということから、リアクションを入れられるような所々に、客席からの応援が『キンプリ』は、客席から初めてリアクションを入れられるような作りになっている。[...]『キンプリ』の応援上映は、客席の反応を完成させるという観客側の反応を促すような、制作する物語の【37】

ん田監督もそういうネタがあっていう、リミックスやマッシュアップのようなものを入れたり、客席が初めてリアクションを入れられるような『キンプリ』「ヨンジュン」の応援上映というのは、客席の反応を完成させる観客の

を購入でき、その際分であるというものの、応援上映可能なチケットであった。

数といいたいところだが、応援上映から基本的に行われたというものは終了で、シアター上映は八月が強い応援のシネマで八月一四日まで、梅田ブルク7（現T・ジョイ梅田）以外は全て梅田ブルク7以外は九月一六日に参加した。

れに応援上映から最終回まで約一ヶ月あり、関西を中心に行われたというものは継続して上映し、一〇日に行くこともできる。4DXのみの方の応援上映は九月一日に、梅田ブルク7以外は九月一六日に参加した。梅田ブルク7は八月が強い応援上映は九月一日に上映。

次々とセリフの久々のチケット売りに抜かれていたというのは、秋になり一六年一一月に盛り上がり、4DXの方の4DXのアオリ以外は幕張での梅田の応援であるという。東京の『キング・オブ・プリズム』東京の劇場の日程で応援上映は表1のうち関西のうち。

それぞれの応援上映は七月三一日に梅田ブルク7で応援上映は八月一四日まで、梅田ブルク7以外は全て梅田ブルク7以外は九月一六日に参加した。

筆者が参加した九回のうち梅田ブルク7は八月が強い応援上映は九月一日に、梅田ブルク7以外は九回でそれ以外は一回である。それ以外は九回であるのうち関西のうち。

日程	劇場	追記事項
2016年7月31日〜8月5日	梅田ブルク7（現T・ジョイ梅田）	8月5日は2回参加。
2016年8月9日	シネプレックス枚方	4DX
2016年9月9日	シネマレックス幕張	
2016年9月11日	新宿バルト9	東京国際フォーラムで行われた特別イベントの全国同時ライブビューイング上映。
2016年11月13日	塚口サンサン劇場	12、13日のみの特別上映、重低音ウーハー上映。

表1：映画『KING OF PRISM by Pretty Rhythm』応援上映の参加日程

Sena Yoshimura

（筆者撮影）図3：筆者の所持するKING BLADE

（筆者撮影）図4：十字型を模したペンライト

焦りを感じた。無事にチケットの購入が完了した際には、ほっとしたことを今でも覚えている。映画の公開から時間が経っていたにも関わらず、あっという間にチケットが売り切れてしまったことからも『キンプリ』応援上映の人気の高さがわかるだろう。

　応援上映の実態に迫るために、まずはその参加者に目を向けたい。筆者が参与観察で知り合った範囲だけでも高校生から社会人まで幅広い年齢層の参加者がいた。また、本作が男性アイドルキャラクターを取り扱っていることもあり、観客の多くは女性ではあるが男性の姿も見られた。女性アイドルキャラクターが中心の『プリティーリズム』シリーズには男性ファンも多く、そのスピンオフ作品である『キンプリ』を観にくるという一定の流れがあったと考えられる[39]。また、男性参加者の数は少ないながらも、女性の声援に混じる彼らの声は一際目立ち、その存在を強く主張していた。

　『キンプリ』は劇場でのコスプレも許可しており、キャラクターに扮したコスプレをする一部の参加者も見られる。上映前後のロビーで、彼らを取り囲んだちょっとした撮影会が行われることもあった。一般的な私服を着た参加者が多数ではあるが、その中にも、缶バッチやキーホルダーなどのキャラクターグッズでカバンをデコレーションした「痛バッグ」を持っていたり、同様のグッズを用いて法被をデコレーションした「痛法被」を着用する人もいた[図2]。自分のお気に入りのキャラクターグッズを身にまとうことで、そのキャラクターや作品に対する愛情を表しているのかもしれない。他にも、キャラクターのお面やうちわなどの自作グッズを応援上映で使用する参加者もいた。

図2：梅田ブルク7（現T・ジョイ梅田）での2016年8月5日の応援上映最終回後のロビー（筆者撮影）

Sena Yoshimura

になる。参与観察では、応援上映の参加者同士が劇場内で「こんばんは」「今日もよろしくね。」などと声を掛け合っている様子もみられた。また、『キンプリ』は頻繁にTwitterの公式アカウントで情報発信を行っていたため、参加者の多くは自身のTwitterアカウントを持っていた。Twitterを通して情報収集を行うことで、自分と同じ趣味の人間（今回の場合は『キンプリ』が好きな人同士）と仲良くなり、劇場で直接会う場合もある。逆に、劇場で知り合った人とTwitterで繋がる場合もある。つまり、応援上映には偶発的なオフ会としての側面もあるだろう。参与観察中にも、Twitterのユーザーネームで互いを呼び合う参加者の姿を何度も目にした。また、Twitterでの知り合いがいるからという理由以外にも、応援上映の参加者は同じ作品を好きな「仲間」であるという思いからだろうか、たびたび「差し入れ」と称して簡単にラッピングした市販のお菓子を配る参加者もいた。こうした差し入れは、仲間内だけでやり取りする場合もあれば、上映開始前にスクリーンの入り口付近で無作為な他の参加者に配る場合もあった。配布するお菓子は個包装のクッキーや飴などが多いが、それらに加えて自作のイラストやメッセージを印刷したミニカードが入っていることがあった。

　次に、実際の応援内容で特徴的な点をいくつかあげてみる。映画館では、上映スクリーンの開場から作品の上映までの時間を使って、企業のCMが流される場合がある。一部の人はすでにその時点から応援を始めている。ここでは掛け声をかけるというよりは、CMに合わせてペンライトを軽く振る程度のことが多い。そして上映時間になると作品本編の前に、公開予定であるさまざまな映画の予告映像が流れ始める。ほとんどの観客は予告映像のイメージカラーに合わせてペンライトを振り始め、映像が変わることにペンライトの色を変えていく。最もわかりやすい例は「NO MORE 映画泥棒」の映像だろう。劇場内での盗撮や映画作品の違法ダウンロードを禁止する映像だが、頭部がパトランプになっている男が登場するたびに観客はペンライトを赤色に変え、パトランプがぐるぐる回るのと同じように自身のペンライトを回すのである。また、この映像は本編の直前に流されるため、赤色のペンライトをぐるぐる回した後に、いよいよ映画が始まる。

運んでいるため、どの場面でどのように応援するのか、声援やライトを振るタイミングを熟知しており、応援に迷いがないのである。そもそも、前方の座席で応援上映に参加した場合、「お手本」となる他の観客はほぼいない。応援上映を慣れないうちは、他の観客を見てペンライトを振るタイミングやどのような声援をかけるかといった応援の作法を学ぶ必要がある。つまり、お手本となる誰かがいなくとも応援に没頭できる前方の観客は、『キンプリ』の応援上映に通いつめた「キンプリエリート」とも呼ばれるべきベテランだろう。

　逆に劇場の後方には、初めて、もしくはまだあまり応援上映に参加していないであろう参加者の姿がたびたび見られた。彼らは、すでに応援上映に参加したことのある友人と一緒にいる場合が多い。上映中は控えめにペンライトを振り、声を出すことはあまりないが、他の参加者が発した応援の声に時々笑ったりしながら反応することもあった。そして、上映終了後には隣に座っていた友人と「やばかった…すごいなあ」と声を掛け合いながら劇場を後にする彼らの姿を参与観察中に何度か目にすることがあった。友人に連れて来られたことがきっかけとなり、その後自ら応援上映に通うことになったリピーターも多く存在していた。筆者も実際に、参与観察で出会った人から同様の経験を聞いている。

　リピーターの存在が『キンプリ』の応援上映にとってどれほど重要だったかが、梅田ブルク7に関する話からもわかる。梅田ブルク7では、公開初日から通常上映に加えて応援上映を週に一、二回程度行っていたが、当時の観客はそれほど多くなかった。ところが、一度応援上映に参加した人がリピーターとなり、友人を連れて来館し、新たなリピーターが生まれるということを繰り返すことで徐々に動員数が増えたのである。これを受け応援上映を定期的に行うようになると、さらに観客数も増えていった。観客からの要望に応える形で応援上映の回数も増えていき、さらに上映延長の声も日に日に増していった結果、七カ月間にも及ぶロングラン上映が成功したのである[5]。

　応援上映におけるリピーターは、ひとりで参加することが多い。しかし、応援上映への参加が多くなるにつれて、劇場での顔見知りも増えていくことと

『キンプリ』の最初のシーンでは男性アイドルユニット「Over The Rainbow」が「プリズムショー」を行う様子が描かれる。まさにアイドルのライブを彷彿とさせるシーンだが、ここでは「プリズムショー」を見ている複数の観客の声援も収録されている。劇場で発せられる声援と映像内の声援が混ざり合うことで、参加者は自身が物語の中に入ったかのような錯覚を得ることになる。最初に「プリズムショー」を行うことにより、スクリーンの中の映像と参加者のいる劇場の境界が曖昧になるのである。ショーが終わると、キャラクターの日常へと物語は移行していく。セリフの合間やキャラクターの動作に合わせて、参加者はキャラクターの名前を叫んだり掛け声をかけたりする。そうした声援に合わせて、色を次々に変えながらペンライトをスクリーンに向かって一心不乱に振るのである。

『キンプリ』では、キャラクターが互いの意地をかけてバトルするシーンがある。このシーンの直前に沸き起こる声援の一つに「今日こそ勝てるよー!」というものがある。映画という媒体である以上、物語の展開が変わることはないが、それでも彼らは心から「今日こそ勝てるかもしれない!」と思っているかのようにキャラクターを応援するのである。これに類似する反応としては、物語の流れを知っていれば驚くことはないようなシーンで、あえて「えぇー!?」と声を上げたり「○○(キャラクターの名前が入る)って誰…?」と、その当事者的な立ち位置も有している。彼らは、自分たちが本当に物語の中に入り込んでいるかのような擬似的なキャラクターとのやり取りを含めて、応援上映を楽しんでいると言えるだろう。

他にも、応援を介した観客同士のコミュニケーションが発生する場合もある。例えば、回想シーンの直前で「ここから回想はじまりまーす!」という誰かの声に対して「はーい!」と全員で返事をしたり、上映終了後に誰かが発した「お疲れさまでしたー!」という叫び声に対して残りの参加者が「お疲れさま

応援上映参加者の立ち位置が曖昧であることを示している。参加者は映画の観客という第三者的立場であると同時に、物語の中に入り込んでいるかのような

した！」と叫ぶといったことである。また、い声が聞こえるなど、応援上映には自身が応援するという楽しみだけでなく、他人の応援を聞き楽しむという側面があると言える。

以上が大まかな『キンプリ』応援上映での様子だが、参与観察からは応援にも地域差があることがわかった。

筆者は主に関西での応援上映に参加していたが、関東の応援上映に参加した際には、掛け声の内容やそれを発するタイミングなど、それまで自身が習得してきた応援とは違う部分が多々あり、十分に応援できたとは感じられなかった。どことなく居心地の悪さのようなものも感じたのである。また、声援に関することだけでなくペンライトの振り方も関西と関東では異なっていた。関東では主にペンライトを縦（前後）に振るのが主流であったが、関西ではそれに加え、横（左右）に振る人[2]も多くいたのである。地域による応援の違いは、愛媛と東京でもあるらしく[3]、そもそも参加人数が多くはない地方との差もあるだろう。

ここまで見てきたように、応援上映における応援は劇場や地域によって違いがあるものの、正しい応援や間違った応援というものがあるわけではない。そもそも映画の上映期間が長かったため、それに伴い、応援の内容も自然と変化していったのである。プロデューサーの西も制作側が想像していた以上の観客からの応援に驚いていたが、参加者は応援において高い創造性を持っていた。もちろん作品には決まった物語の流れがあるため、完全に自由な創作ができるわけではないが、ある程度は自由に応援を行うことができたのである。

しかし、応援上映が繰り返される中で、ある程度の応援の形は決まってくる[4]。そうしてできた応援の仕方はSNSを通して、もしくは実際に劇場に来て学んでいくことになるが、それが絶対というわけではない。応援上映に参加する人の数だけ応援はあり、常に変化しているのである。

正解や間違いがないとは書いたものの、応援の内容が批判される場合もある。それはキャラクターや作品に対する暴言である。明らかに悪意のある言葉や野次が非難されるだけでなく、自己中心的な応援も批判さ

Sena Yoshimura

（上）図5：塚口サンサン劇場内の様子
（塚口サンサン劇場Twitter【48】より）
（下）図6：塚口サンサン劇場に届いたファンから
の贈り物（筆者撮影）

Ink and Media — Volume 13

以下、制作側が『キャリー』応援上映を行う際に重要だという愛情について語っている。

制作側・参加者それぞれの立場から見ると、どのような応援であろうと応援の傾向にある。だがそれらは応援の均一化、規格化という作品もあるだろう。応援上映というものがそのような作品がある中で、どのような作品なのか、作品への愛情というのは応援上映をしていく上である程度大事なものであり、同時に参加する応援者の気持ちも大事なものであり、それに対しての批判も大事だが、作品への愛情というのは、実際に各劇場で応援上映を行う際にはキャパシティーなどが大事なのであり、各劇場の協力や依頼が必要だ。各劇場で上映に参加する際には向こうの気持ちもそれに対しての応援の様子であるだけでも西当初成り重る。

映画館キャパシティの例だけではあるが『キャリー』の応援上映をしている劇場の当劇場内の飾り付けを行ったり、本編上映前に塚口サンサン劇場で流れる応援上映を上映した。二〇一六年二月一二日、一三日の二日間だけだが、塚口サンサン劇場で対応してくださった劇場さんに感謝しています。本当にあまりのお客さんが迷惑なのかなあ、応援上映を開催してくれているのは大丈夫なだろうか、本当に主体となっている劇場さんにお語っている。今は各劇場さんが劇場さんの応援上映はほとんどが最初だけど、と思った【45】。

Sena Yoshimura

変化していき、幅広い年齢層で見られたように、上映という地域としても差もなく参加へと生まれた。また劇場の相互公開された。次第に協力により『キリ』の応援上映した『キリ』の応援上映は

第二章で見たように、抵抗もあるだろう。しかし、いう光景だったとしても、上映館のりようがあったという状態にあったからだ。二〇二二年代には集中していく映画館観客が定期的に上映されて当時の映画観客は前に映画館での観客と映画雑誌や作品性が女性歌手が共に行われていた映画館での進展して長編化していくという手士観客という声があげたりスタイルが非常に広まっている中で登場する声をあげたりが映画館では直接やり拍手参加するという観客コミュニティという一例を取る静止型に対する上

おわりに

参加者作品には、劇場に優しく囁かせ合うという劇場人参加というような声があげられ応援できたというナ
参加者同士では、劇場に参加するというよびかけから声があがり、劇場支配人参加というようなシナ
参加者に対する感謝の言葉が、Twitter上での視点からの参加者同士のやりとりがあるとしても考えられるだろう。
つかの間サクッと取りかかりながら好きな作品へのメッセージや撮影や
塚口サンサン劇場からの言及もあり、『キリ』のメッセージや撮影
劇場での応援上映『キリ』の再上映「──」という上映設置するという同士の交流
上映館のうちして上映終了後にまで応援上映を祝儀全わり
劇場と映映終了後にまで劇場上映参加の図り

[初出一覧]

[参考文献]

「全国スクリーン数」日本映画製作者連盟。二〇二三年一二月一八日アクセス。http://www.eiren.org/roukei/screen.html
「過去データ一覧」日本映画製作者連盟。二〇二三年一二月一八日アクセス。http://www.eiren.org/roukei/data.html
「ORICON NEWS」二〇二三年一二月一八日アクセス。https://www.oricon.co.jp/news/2051435/full/
「MET」松竹株式会社。二〇二三年一二月一八日アクセス。https://www.shochiku.co.jp/met/about/

Sena Yoshimura

（本文は装飾的に加工された判読困難な縦組みテキストのため、明瞭に読み取れる語句のみ）…powered by AINOTTE[6]…Zoom…

注

1　宮入恭平『ライブカルチャーの教科書—音楽から読み解く現代社会』青弓社、二〇一九年、二二頁。

2　ライブビューイングは技術の発展により可能になった非映画コンテンツだが、映画館における観客の振る舞いという点では観客参加型上映と似た部分が多い。

3　加藤幹郎『映画館と観客の文化史』中公新書、二〇〇六年、二二七頁。

4　同前、二一九頁。

5　同前、二三三頁。

6　同前、二三〇頁。

7　同前、二三五頁。

8　同前、一四九—一五〇頁。

9　同前、八四頁。

10　「全国スクリーン数　一般社団法人日本映画製作者連盟」二〇二三年三月一日アクセス。http://www.eiren.org/toukei/screen.html

11　そのうちシネマ・コンプレックス（Cinema Complex）は三二二八を占めている。日本映画製作者連盟では「同一運営組織が同一所在地に五スクリーン以上集積して名称の統一性（１，１，二……、Ａ，Ｂ，Ｃ……等）を持って運営している映画館」（同前）をシネマ・コンプレックスと定義している。

12　ただし、二〇二〇年のスクリーン数が三六一六、二〇二一年に三六四八をして二〇二二年に三六三四となっているため、二〇二一年から二〇二二年にかけてスクリーン数が減少している。これは新型コロナウイルス感染症の影響によるものだと考えられる。（「過去データ一覧表」二〇二三年三月三〇日アクセス。http://www.eiren.org/toukei/data.html）

13　多くの場合、本公演の半額以下に設定される。

14　劇団☆新感線は、二〇〇三年よりゲキ×シネというプロジェクトを立ち上げ、全国各地の五〇館でライブビューイングの上映を行っている。彼らのライブビューイング映像に関して、嶋田直哉は「劇場とは異なる仕上がりとなっており「単なる演劇の映像化とは異なる新たな表現方法である」と述べている。（嶋田直哉「〈現実〉のありかた—ライブビューイングを考える」『シアターアーツ』二〇一三年、五一頁）

15　「ORICON NEWS　映画館の音楽ドキュメンタリー上映　三年で約三倍」二〇二二年11月二八日アクセス。https://www.oricon.co.jp/news/2051435/full/

16　METでは毎年九月から翌年六月までを一シーズンとしており、二六演目前後の作品が上演されている。「METライブビューイングとは？」二〇二三年一月二八日アクセス。https://www.shochiku.co.jp/met/about/

17　「ライブ・ビューイング・ジャパン」二〇二二年11月二八日アクセス http://liveviewing.jp

18　「ライブ・ビューイング入門」二〇二二年11月二八日アクセス。https://liveviewing.jp/introduction/

Sena Yoshimura

「ライブ・ビューイング・ジャパン」二〇二二年一一月一八日アクセス。http://liveviewing.jp

「劇場版『yes!プリキュア5 鏡の国のミラクル大冒険!』公式サイト」二〇〇七／二〇二二年三月二二日アクセス https://www.toei-anim.co.jp/movie/2007_precure5/02story/index.html

「関西空輓魔導師輓技映像資料鑑賞会-INFO」。関西空輓魔導師輓技映像資料鑑賞会。二〇二二年三月二二日アクセス。http://lyrical-live.com/info.html

「インド映画『バーフバリ』のサントラ上映会が盛り上がりすぎてヤバかった…」。anan web。二〇二二年三月二二日アクセス。https://ananweb.jp/anan/156969/

「平日も満席でナートゥダンス! 塚口で『RRR』マサラの3Rが開催」。キネプレ Cinema Press。二〇二二年一一月二〇日アクセス。http://www.cinepre.biz/archives/30049

「上映中に叫び、太鼓を鳴らそ〜! マッドマックス『絶叫上映』に行ってきた」二〇二二年三月二二日アクセス。https://eiga.com/news/20151015/17/

「『シン・ゴジラ』発声可能上映 実施決定─!」二〇二二年三月二二日アクセス。http://shin-godzilla.jp/news/news_160808_1.html

「劇場版アニメ『KING OF PRISM -PRIDE the HERO-』シッチェル国際マンガ・アニメーション映画祭で初上映! 寺島の愛が溢れていて嬉しい! 大好きです! 大歓声の歓迎に寺島惇太、菱田正和監督も感激!」二〇二二年三月一日アクセス。https://www.lisani.jp/0000057068/

「ロサンゼルスアニメ映画祭二〇一七にて『KING OF PRISM by PrettyRhythm』の北米アニメア上映が決定!」二〇二二年三月一日アクセス。http://kinpri.com/01/news/detail.php?id=1053144

「コスプレOK! 声援OK! アフレコOK! 愛をいっぱい届けよう! プリズムスター応援上映、全劇場で開催決定─!」KING OF PRISM公式サイト。二〇二二年三月一日アクセス。http://kinpri.com/news/detail.php?id=1030574

「渡辺由美子の『誰がためにアニメは生まれる』──第四二回【後編】『KING OF PRISM by PrettyRhythm』西浩子プロデューサーインタビュー 一〇〇観たい劇場アニメを作るには──こうして『キンプリ』はアトラクションになった」。ascii.jp。二〇二二年三月一日アクセス。http://ascii.jp/elem/000/001/133/1133596/index-3.html

「梅田ブルク7公式サイト」二〇二二年三月一一日アクセス。https://tjoy.jp/umeda_burg7

「声援OK! コスプレOK! アフレコOK! 劇場版『KING OF PRISM』プリズムスター応援上映PV」二〇二二年三月一九日アクセス。https://www.youtube.com/watch?v=FIJk6pT8U_A

「東京がシネシティなら関西にはサンサン劇場がある! イベント上映を『アイデアと手作り』で乗り切る期待の映画館の舞台裏」。キネプレ Cinema Press。二〇二二年三月三〇日アクセス。http://www.cinepre.biz/archives/18433

「オンライン応援上映:コロナ禍で生まれた新たな楽しみ方 代替手段にとどまらないオリジナルの魅力」。MANTANWEB。二〇二二年三月三〇日。https://mantan-web.jp/article/20210228dog00m200005000c.html

19　公演によっては、ライブビューイングの劇場でグッズが販売されている場合がある。

20　嶋田直哉、二〇一三年、五三頁。

21　同前。

22　二〇〇八年に公開された劇場版『yes!プリキュア5鏡の国のミラクル大冒険!』では、ミラクルライトと呼ばれる小さなライトが配られ、一部のシーンでスクリーンに向かってライトを照らし、プリキュアたちを応援するという試みが行われた。公式ウェブサイトでも「今回の映画は、シリーズ初の観客参加型!」と書かれているが、限定的なため今回は取り上げていない。(劇場版『yes!プリキュア5鏡の国のミラクル大冒険!』公式ウェブサイト〔二〇〇七〕二〇二三年三月二日アクセス。https://www.roci-anim.co.jp/movie/2007_precure5/02story/index.html)

23　「関西空戦魔導師戦技映像資料鑑賞会.INFO」関西空戦魔導師戦技映像資料鑑賞会。二〇二三年三月二日アクセス。http://lyrical-live.com/info.html

24　同前。

25　二〇一〇年三月四日、四月一六日、二〇日に開催された。

26　二〇一二年八月三一日にシネ・リーブル梅田で開催された。

27　『パーシャ! 踊る夕陽のビッグボス』以降のインド映画でも、マサラ上映は不定期に行われている。例えば、二〇一八年二月三日にキネカ大森で『バーフバリ 伝説誕生』と『バーフバリ 王の凱旋』の二作品連続マサラ上映会が行われた。(インド映画「バーフバリ」のマサラ上映会が盛り上がりすぎてヤバかった!。anan web。二〇二一

三年三月三〇日アクセス。https://ananweb.jp/anan/156969)他にも、塚口サンサン劇場では二〇二三年一月一六日に『RRR』のマサラ上映が行われたりもしている。(平日も満席でナートゥダンス! 塚口で『RRR』マサラの3R が開催。https://www.cinepre.biz/archives/30049)

28　塚口サンサン劇場で行われた上映会。声援はもちろん、コスプレやクラッカーの持ち込みなども可能だった。

29　東京・池袋の新文芸坐で行われた上映会。「コスプレ大歓迎、鳴り物の持ち込み可、上映中に叫んで太鼓を打ち鳴らす狂騒の宴」とある。(上映中に叫び、太鼓を鳴らす! マッドマックス「絶叫上映」に行ってきた」二〇二三年三月三日アクセス。https://eiga.com/news/20151015/17)

30　新宿バルト九で行われた上映会。「声出し可」サイリウムの持ち込み可。コスプレ可の上映回となります。」(「シン・ゴジラ」発声可能上映 実施決定!」二〇二三年三月三日アクセス。http://shin-godzilla.jp/news/news_160808_1.html)の

31　続編の「KING OF PRISM -PRIDE the HERO-」も同じ値段である。ただし、4DX版のチケットは二四〇〇円である。

32　本作においても、応援上映は行われた。

33　例えば、兵庫県尼崎市の塚口サンサン劇場では、当劇場での二〇一七年七月二二日の続編公開に合わせて「キンプリ」を再上映した。その際には、「キンプリ」から「KING OF PRISM -PRIDE the HERO-」を続けて観られるような上映時間に設定されていた。塚口サンサン劇場における「キンプリ」に関する工夫は上映時間以外にもあ

Sene Yoshimura

るが、そのことについては後述する。

34──劇場版アニメ『KING OF PRISM -PRIDE the HERO-』ソウル国際マンガ・アニメーション映画祭で初上映！　寺島『愛が溢れていて嬉しい！大好きです！』大歓声の歓迎に寺島惇太、菱田正和監督も感激！」二〇二三年三月一日アクセス。https://www.lisani.jp/000057068/

35──「ロサンゼルスアニメ映画祭二〇一七にて『KING OF PRISM by PrettyRhythm』の北米プレミア上映が決定！」二〇二三年三月一日アクセス。http://kinpri.com/01/news/detail.php?id=105144

36──「コスプレOK！声援OK！アフレコOK！『愛をいっぱい届けよう！プリズムスタァ応援上映』全劇場で開催決定！」。KING OF PRISM公式ウェブサイト。二〇二三年三月三一日アクセス。http://kinpri.com/news/detail.php?id=103057

37──「渡辺由美子の『誰がためにアニメは生まれる』──第四三回【後編】KING OF PRISM by PrettyRhythm 西浩子プロデューサーインタビュー　一〇回観たい劇場アニメを作るには──こうして『キンプリ』はアトラクションになった」。ascii.jp。二〇二三年三月一日アクセス。http://ascii.jp/elem/000/001/133/113356/index-3.html

38──同前。

39──「プリティーリズム・レインボーライブ」に登場した女性キャラクターの存在を「キンプリ」の中で確認することもできる。

40──筆者の体感的には最も多かったのは二本持ちの人だが、三本持ちの人もいた。「キンプリ」のメイン男性ユニットが

三人組なことがその理由だろう。時には四本、六本とより多くのペンライトを持ち込んでいる人の姿も見られた。

41──吉村汐七「映画 KING OF PRISM の音と人」『大阪日日新聞』二〇一六年一〇月五日（水）。

42──筆者が参与観察で知り合った人からは、ペンライトの横振りは尼崎の劇場での応援上映から関西に広まったという話を聞いたが、その真偽ははっきりとはしていない。

43──肘樹「地方の劇場で愛を叫んできたレポ」、志田英邦、野口理恵編『KING OF PRISM by PrettyRhythm 応援BOOK』太田出版、二〇一六年、一二四─一二九頁。

44──二〇一六年六月二九日には『KING OF PRISM by PrettyRhythm 応援BOOK』という書籍が出版された。キャラクター紹介や監督やプロデューサーのインタビュー、応援上映に参加したクリエイターのレポート漫画などが収録されているが、その中でも注目したいのは応援上映ガイドというページである。ここでは、応援上映に参加するために必要なグッズの紹介やキャラクターごとのイメージカラーをはじめ、本編の内容を各シーンの映像をふんだんに使って説明しており、合間には観客が応援する際のセリフの一例まで記されていた。実際の応援での参考になるような内容が書かれていたのである。

45──「渡辺由美子の『誰がためにアニメは生まれる』──第四三回【後編】KING OF PRISM by PrettyRhythm 西浩子プロデューサーインタビュー　一〇回観たい劇場アニメを作るには──こうして『キンプリ』はアトラクションになった」。ascii.jp。二〇二三年三月一日アクセス。http://ascii.jp/elem/000/

46　塚口サンサン劇場『「キンプリ」オールナイト・イベント』に関する感想。二〇二一年三月三一日付。http://www.cinepre.biz/archives/18433

47　「キンプリ」の主題歌でもある『ドリームゴーランドLOVE』の歌詞の一節を引用したものである。

48　塚口サンサン劇場公式ツイッターアカウントの二〇二一年三月三一日のツイート投稿。https://twitter.com/sunsuntheater/status/797792991192621057?lang=ja

49　「オールナイト応援上映ってこんなに楽しいの！ロングラン生まれた新たな楽しみ方」『MANTANWEB』二〇二一年三月三一日付。https://mantan-web.jp/article/20210228dog00m200005000c.html

50　「KING OF PRISM（キンプリ）公式」（キンプリ_PR）二〇二一年三月三一日のツイート。https://twitter.com/kinpri_PR/status/1389896275701555205

研究ノート
Reserchwork

二〇世紀前半における音楽の視覚化の軌跡：スクリャービンからフィッシンガーまで

佐藤 馨

The visualization of music in the first half of the 20th century: from Scriabin to Fischinger

Kaoru Sato

Kaoru Sato

keyword:
音楽の視覚化
スクリャービン
抽象絵画
ミュージカリズム
フィッシンガー

象性ゆえに、音を介して具象・抽象を問わない多岐にわたる内容を扱うことができたのも事実である。これがまさしく、描写的な音楽の創作という伝統が連綿と成り立っている所以である。そしてこの柔軟かつ、ある意味で使い勝手の良い性質は、音楽と視覚的なものの二者間における力関係に決定的な影響を及ぼしている。つまり、表現されるべき主題は音楽の外部に先行して存在しており、音楽はその主題となる視覚的なイメージを聴く者に喚起したり、あるいは主題となる物語に伴奏して補強したり、多かれ少なかれイメージに追従する立場にあることを余儀なくされていたのだと捉えられよう。確かに、交響詩やオペラといったジャンルには、何らかを音楽的に物語ろうとする試みの中に、視覚的なものと音楽の関係性を見て取れることが予想されて興味深い。しかし、視覚的なものと音楽の両者の性質に由来するいわば主従関係が解体されるのには、視覚的表現の側が同じく抽象の領域に身を置くのを待たねばならなかったのである。とはいえ、視覚的なものと音楽との間のこの力学は、芸術創作上の不均衡な状況を生み出しはするが、単にそれだけのことともいえる。音楽がイメージに従属しがちで、その逆は稀であるという構図が、そこに携わる芸術家を不都合な状況に陥れることはなかった。この不均衡が不利益に転じるのは、映画という新時代のメディアにおいて、音楽が積極的に関わっていくようになってからのことであった。この時になって初めて、イメージに対して音楽が追従的であることが、いかに映画音楽の作曲家たちを苦境へと引きずり込むかが明らかになる。

こうして主に二〇世紀の前半にかけて盛んとなった音楽の視覚化の試みについて、本稿ではその足取りを、主に抽象絵画とオスカー・フィッシンガーの映像作品を例にして整理していきたい。視覚芸術と音楽との相関関係を扱った先行研究としては、エドワード・ロックスパイザーによる『絵画と音楽』(一九七三)が挙げられるが、この著作では対象範囲が一九世紀から始まって、シェーンベルクと表現主義の画家たちまでにとどまっている。本稿はちょうど、ロックスパイザーが筆を止めたあたりの時代から先の事例を扱っていくことにな

Kaoru Sato

た、音楽の視覚化の試みの一つである。大オーケストラと混声合唱、独奏ピアノのために書かれたこの壮大な曲は、オーケストラの編成の中に「色光ピアノ（Clavier à lumières）」という、押された鍵盤に対応して色光が照らし出される特別な装置が含まれており、曲の展開に沿って色光ピアノが生み出す色彩が音楽と共鳴し、光と響きのシンフォニーを作り上げることが企図されていた。スクリャービンは音や調性に対して色が見える「色聴」という共感覚を有していたことが知られているが、彼自身の色聴が作品として実践されたのがこの《プロメテ》および色光ピアノだったのである。色彩と音楽の融合という野心的試みは、しかしながら、彼が最終的な目標とした諸感覚の統合・諸芸術の再統合に向けての前段階に過ぎなかった。《プロメテ》の作曲に取り掛かっていた頃もくレナ・ブラヴァツキーの神智学にいたく傾倒していたが、晩年に構想し未完に終わった「神秘劇（ミステリヤ）」は彼の神秘主義思想の集大成であり、音楽・詩・舞踊・色・光・香りなどを総合したあまりに壮大なものであった。作曲者と生前親交のあったレオニード・サバネーエフは、『青騎士』（一九一二）に寄せた《プロメテ》に関する論説において、あらゆる芸術の再統合という理念がスクリャービンのもとで達成されることを予感しつつ、その前に諸芸術の部分的な統合を成したのが《プロメテ》であったと語っている[1]。このような野望の第一歩であったにもかかわらず、一九一一年の初演では不幸にも故障により色光ピアノが使用できず、スクリャービン自身が意図したような色と音の交響曲が実現するのは一九一五年のニューヨークでの上演を待たねばならなかった。

2.　絵画：カンディンスキー、クレー、ミュジカリスム

スクリャービンが《プロメテ》を作曲するのとまさに同じ頃、絵画の領域でも、音楽を視覚的に表現するための際立った動向が見られた。ワシリー・カンディンスキー（一八六六〜一九四四）はこの時、最も早い段階の抽象絵

るが、重要なのはここに映像という新たな視覚表現の領野が含まれていることである。音楽がいかにして視覚的に表わされてきたかを見直すことは、映像と音声の関係性を改めて考察する一助となるのみならず、音声の側を主軸にして映像表現を捉え直すささやかな機会を提供してくれるだろう。

1・視覚芸術の外から：ルイ＝ベルトラン＝カステルとスクリャービン

Kaoru Sato

　視覚的なものを音楽で表現することが主に作曲家たちの仕事だったとして、音楽を視覚的に表現することが専ら画家など視覚芸術の創作家たちの課題であったかといえば、必ずしもそういうわけではない。音と色を関連づけることはアリストテレスやニュートンなどヨーロッパの科学思想の中でたびたび現れる議論だったが、古くはイエズス会神父で科学者でもあったルイ＝ベルトラン＝カステル（一六八八〜一七五七）が一七二五年の一一月の *Mercure de France* 誌で「視覚のハープシコード（Clavecin pour les yeux）」として名高い装置のアイデアを紹介している。鍵盤上の二二音それぞれに色が割り当てられ（ド＝青、ド＃＝淡緑色、レ＝緑…など）、鍵盤を押すと着色されたガラス板が連動し、色が灯に照らし出されるという仕組みだったようである。果たしてこの装置が実際に組み立てられたのかどうかは定かではないが、音と視覚を融合させる考えの中ではかなり実践に近付いたものであり、鍵盤上の各音を色彩で統合していくアイデアは、まさしく二〇世紀にアレクサンダー・ウォレス・リミントンらがこぞって発明するカラー・オルガンの先駆であった。

　このカラー・オルガン的な発想を自らの音楽作品に組み込もうと企てたのが、一九世紀末から二〇世紀初頭にかけて活躍したロシアの作曲家アレクサンドル・スクリャービン（一八七二〜一九一五）であった。彼の作曲した《交響曲第五番「プロメテ―火の詩」》は、まずもって音楽家の側から生まれ

画の制作を行っており、ここを発端の一つとして絵画が大きく抽象表現の世界にも領土を開拓していくことに
なる。この時期から《コンポジション》と題された連作が開始されているが、そのタイトルにも幾分あらわれ
ているように、カンディンスキーは自らの創作において本質的に抽象芸術に属している音楽から大いに影響
を受けていた。一九一一年に出版されたカンディンスキーの主要著作である『芸術における精神的なもの』で
は、自らの美学的理論を語る上で頻繁に音楽への言及がなされ、さらにはワーグナーやシェーンベルク、そ
してスクリャービンなど個々の音楽家もしばしば引き合いに出されている。『青騎士』に収められた「フォルム
の問題について」でも、音楽への直接の言及は少ないものの、「内面の響き」というキーワードが繰り返し登場
する。一九一一年に開かれた作曲家アルノルト・シェーンベルク（一八七四〜一九五一）の演奏会で受けた強
い感銘をもとに、《印象Ⅲ（コンサート）》（一九一一）が制作されたという逸話は、カンディンスキーの抽象絵
画における音楽からの影響をよく物語っていよう（シェーンベルクもこの時まさに、従来的な西洋音楽の語法
を脱して、無調音楽という全く新しい世界に踏み出そうとしていた）。このように、二〇世紀初頭の抽象絵画
の黎明期において、その成立に関して音楽がトリガーの一つになっていたという事実は興味深い。
カンディンスキーの仲間で、「青騎士」の結成メンバーでもあったパウル・クレー（一八七九〜一九四〇）の
絵画には、音楽からの影響がより分かりやすい形であらわれたものも多い。そもそも音楽一家に生まれ、自
身もヴァイオリン演奏に秀でて深く音楽を理解していたクレーにとって、自らの絵画に音楽的なものが滲み
出すことは自然なことだったかもしれない。とはいえ、絵画と音楽を類比させることへの疑いを拭えなかっ
た初期の逡巡を通過して、音楽用語の使用や、音楽理論と音楽それ自体への自らの理解を絵画へと応用する
ことにクレーが躊躇を抱かなくなるのは、第一次世界大戦が勃発する一九一四年から後のことではあったの
だが[2]。一九二一年に手がけられた《赤のフーガ》のように、ポリフォニーや対位法といった音楽形式や理論
を視覚的に消化したクレーの絵画は、音楽の

視覚化という文脈においてはこの上ない例で

あるように思われる。アンドリュー・ケーガ的」観念は、いまだクレーの模索段階のものと映っているようだが[3]、ここに見られる形態の模倣と連なりは、後述するオスカー・フィッシンガーのアニメーションにおける幾何学模様の遷移と連続を容易に想像させるものではなかろうか。

より直接的に音楽をビジュアルへと転換させたのは、フランスの画家アンリ・ヴァロンシ（一八八三〜一九六〇）とスイスの画家シャルル・ブラン＝ガッティ（一八九〇〜一九六六）であった。彼らはミュジカリスム Musicalisme という芸術運動の中心人物であり、一九三一年には他の仲間達と共に「ミュジカリスト芸術家協会 l'Association des artistes musicalistes」を立ち上げている。彼らは、音楽家が自らの表現したい感情との直接的な関係の中で音響素材を用いるようにして、キャンヴァスの上で色彩と空間的形態とを一体にしようと試みていた。二〇世紀の音楽界を力強く牽引した作曲家オリヴィエ・メシアン（一九〇八〜九二）は、スクリャービンと同じく色彩に関する共感覚を有していたが、彼は色彩にまつわる経験としてブラン＝ガッティの絵画との出会いを、インタビューなど事ある毎に語っている。

色彩という言葉がでたところで、ぜひとも音と色彩との関わりについてお話ししなければなりません。私が初めて色彩的な感動を覚えたのは、もう遥か昔のことになります。たしか一二歳だったと思いますが、サント・シャペルのステンドグラスを目にしたときのことです。二度目の感動は、ロベール・ドロネーの絵を発見したときでした。そして、二二歳ころになって、音を描く画家シャルル・ブラン＝ガッティを知りました。［中略］そうしたことのすべてによって、私は音と色彩との関わりの研究を深めるようになったのです。[4]

ンにとって《赤のフーガ》に見られる「フーガ

なしてもやらなければならなかつたやうな、当時のシネマの音楽的な鑑賞の目まぐるしく受け止めたといへる。そのシネマといふ映画的なものはしかし非現実的なオーケストラが更新されるときに映画へと協同する差のあるとところを逆にして、音楽の側に新きさ下れ。彼映

画館では「映画が関するラシンヂスが音楽に関する議論はじめられる場合があつた。映画のフ法がつて特別に最も理論であるといふ、たにしへしてしかがせうとした。そのいかがわしさといふものもあるとく、その音楽的な関係に行なはれ、その音楽が暗殺(八)が用意されるとい

ふことよとり、映画専門誌のフランシスを手がけするのは、専門誌が誌 *Ciné-Journal* の編集長ジャン＝ルイ=ス年代の映画界の新紙誌上においてテ映画上映に起稿された劇上映の有力な対し自ら筆を執る映

【8】。音楽に相容れる形だてのその上映された音楽が上映有するもその様子がうかがやうなものであるとが『ジャズ・シンガー』(一九殺)が随し映画の上映の音楽がこと。ここに世紀の新時代のメディアとして、これによるオ映画に特別に対して即興演奏のへ触れておへきだりのために

３．映画の世紀の実際：音楽家の悲嘆

トキー＝サウンダーがアロングシンガーの音楽を全面的に表現されている。そを音楽の楽曲の作品には特定の画題をなすドラマツルギーとしてまたは画面の描写的モチーフとして《エンターテイナー》(一九三二)の色彩的な形状のみでや具体的な印象をもたらしたのが、バメン（一九三二頃）ロシア＝アヴァンギャルドの作品にほと【5】の対象からものとしてなし、自らの形状の残きされるのみである。

やはりケージだが、それをオーケストラで演奏させるべく、映画音楽の作曲家がそれを編曲し、録音を担当する。付属的な関係のなかで、映像に対して効果的な協力をするまでに、音楽の幸せな契約として成功するか否かにかかっていた。撮影に訪れた力が映像の全要望を失望させることなく、国有の音楽として同等ではない。

無論、映画における音楽だけが根強く映像へすがりつくというのは、映像への従属的な地位があるからではない。例えばガラス『自由を我等に』（一九三一）のように、音楽が先行して導入され、トーキーの作曲家たちは後に変化していく仕事として、映画における音楽の権利保護を求めてきた。「映画」「映画音楽」と...

【二】

思えば、一九三〇年代が特定なのは、映画が作品中心で作者性があり、五三年には一九二五年以来の状況をオリジナルの作曲がわれるようになった。「オリジナル音楽」の調査以上に別の音楽を差し替えることがあるというのか？「オリジナル音楽」と連載された "Musique et Cinéma"（映画と音楽）

作品鮮明で事は楽で中心で（画）が仕事とは上映場館にシーンの早かった映画制作かつてシネマ誌が展望するのではかなへしたりおりて誌がくなる一九二五年の長期における音楽へ開けてあえて大人展開が一九開けて

映画音楽へのそれを担い作者の頃のあり、時代の比較大期待によることにのよう本格的な観点から行ア音楽の音楽とは状況とあるいけれどものサヴァンカし期待てともし新しいアヴァンギャルドの映画音楽の見方は従わされる実際に表現な...

Kaoru Sato

Kaoru Sato

一》（一九二一）などが例に挙げられる。ビジュアル・ミュージックの分野における研究で名高いウィリアム・モーリッツは、この言葉が音楽における「絶対音楽」という言葉との類比に由来すると説いている。

　「絶対映画」という用語は「絶対音楽」という言い回しの類似から生み出された。それはベックのブランデンブルク協奏曲のように、物語、詩、踊り、儀礼を参照せず、あるいは音楽それ自体の根本的要素（和声、リズム、旋律、対位法など）を除くいかなるものにも関連しない音楽を指している。映画は、音楽もさることながら、ドキュメンタリーとフィクションの機能に支配されているようであり、どちらも、映画館の外に主たる存在と意味をもつ人間の活動を記録したフィルムを拠り所としていた。それに対して絶対映画は、映画的手法による特有の形で表現されうる事物を提示するものであった。【6】

　たしかに、人間世界の営為に根ざして具象的表現が当たり前となった一般的な映画に対して、外的な要素や意味づけを排した図形と動きのみによる絶対映画が成立する構図は、一九世紀におけるリストの標題音楽やワーグナーの総合芸術に対立する絶対音楽（ブラームスやハンスリック）の構図を彷彿とさせる部分がある。音楽が何事かを語り、あるいは物語に参与していくのだという立場がある一方で、音楽は音楽外にある何ものも語りえず、音楽の内容とは楽曲の形式にのみ存するという立場があった。
　フィッシンガーは自らの作品が絶対映画の系譜に属するものであることを強烈に意識していた。この見方は、世界中で多くの人々に鑑賞されている通常の映画への批判的な眼差しくともすぐさま転換される。

　それは撮影されたリアリズムだ…。つまり、撮影された表面的な動くリアリズムだ…。そこには絶対的な芸術的創造の意識などない。リアリズム的な着想によって自然を模倣しているだけであり、代用品と表面的なリアリズムによって深く絶対的な創造力を破壊するものである。【7】

アレクサンドル・アレクセイエフ、レン・ライなどの後代の映像作家たちはこの第七番を観て、自らも抽象アニメーション作家のキャリアを継続していくよう励まされたという[5]。とはいえ、フィッシンガー自身も抽象アニメーションが観客にとって理解しがたいものであることは理解できていたようで、自らの作品を商業的に成立させるためにも、有名楽曲との緊密な結びつきによって観客にとってより受け入れやすく仕立てる目論見があったようである。

一九四七年に執筆された「私の主張は私の作品の中にある My Statements are in My Work」では、フィッシンガーが自らの芸術観を書き記しているが、この中では『習作』シリーズについても語られており、フィルムへの音声の到来がこの連作の動機になったことが綴られている。

絶対映画における私の作品について書くことはかなり難しい。唯一できるのは、なぜ私がこれらのフィルムを作ったかを書くことだけである。[中略] フィルムに音が加えられると、音楽の翼に乗ってより早い展開が可能となった。音楽を介して生み出される感情の横溢が、グラフィックかつ映画的な表現の感覚と効果を強化し、絶対映画を理解しやすいものとする助けになった。すでに高度に発達していた音楽の導きの下、新たな法則もすみやかに発見された。音響的な法則を視覚的表現へと応用することが可能となったのだ。舞踏におけるように、新しい感情とリズムが音楽からわき上がり、リズムがいっそう重要となった。

私はこれらの絶対映画を「習作」と名付け、『習作第1番』『習作第二番』というふうに番号付けしていった[5]。

ここで繰り返される「絶対映画」とは、主に一九二〇年代にかけてドイツで発達した非具象的な形態とその動きによって画面が構成される実験的な映画作品を指す言葉で、ルットン《光の戯れ:作品1》(一九二二)やヴァイキング・エッゲリング《対角線交響楽》(一九二四)、そしてハンス・リヒター《リズム二

佐藤　馨

こうした苛烈な批判的見解からは、映画の領域において、ただ絶対映画こそが芸術的創造の深奥に通じているのだという強い信念を垣間見る思いである。

フィッシンガーの手がけた一連の作品は映像の領域における音楽の視覚化の嚆矢であり好例といえるものだったが、迫りくるナチスの脅威を逃れて一九三六年にアメリカへ亡命し、パラマウント社やMGM社でのいくつかの仕事の後、彼が最終的に関わったプロジェクトが他でもない、ディズニー映画《ファンタジア》（一九四〇）であった。音楽の視覚化という文脈で最もセンセーショナルかつポピュラリティを獲得することになるこの作品に、短い間ではあったものの関わる運命になるとは、なかなか出来すぎた巡り合わせである。フィッシンガーは映画の最初のエピソード「トッカータとフーガ」の制作に携わることになっていたが、彼の理想とする芸術的で複雑な抽象アニメーションの方向性と、ウォルト・ディズニーが求める娯楽としての簡潔で分かりやすい映像方針の間で齟齬が起きるのは避けがたいことであった。結局のところ、フィッシンガーは自らの主張が通らないディズニー社での仕事に嫌気が差して、一九三九年一〇月に雇用契約を解消し、加えて映画のクレジットに自らの名前を一切使わないことを取り決めさせた。実際に映画のクレジットを見ても、どこにもオスカー・フィッシンガーの名前は見当たらない。

薄給かつ下っ端という地位に甘んじながら、それでもフィッシンガーが相応の熱意をもって仕事に取り組んでいられたのは、ディズニー社が当時のアニメーション制作において紛れもなく世界トップの現場であり、ここでなら自らの理想とするものを創り出せると信じていたからであった。そんな淡い期待の一方で、しかしウォルト・ディズニーは映画『ファンタジア』をどこまでも娯楽のための作品だと信じていた。

これはね、音楽愛好家だけのための映

画じゃないんだ。たくさんの人々が、気に

Kaoru Sato

入ってくれなくちゃならんのだよ。人々を楽しませなくっちゃね。私たちは娯楽を売っている。そして、それこそが私の願い『ファンタジア』の使命さ――楽しませるってこと。[18]

まとめにかえて‥

ここまで、主に二〇世紀初めからの音楽の視覚化に向けた様々な動向に触れてきた。共通して言えるのは、音楽を視覚的に表現しようとする試みは多かれ少なかれ、前衛の部類に属しているということだ。もちろん冒頭で述べたように、本来的に抽象芸術である音楽をビジュアル的に捉えるためには視覚芸術の抽象表現が到来せねばならなかったし、それは二〇世紀の芸術潮流において最も過激でアヴァンギャルドな成果の一つであったから、音楽を視覚に還元しようという各々の営為が前衛に含まれるのはごく当たり前のことかもしれない。だからこそ、娯楽を標榜する『ファンタジア』が、具象的で分かりやすいアニメーションをメインに据えたのは当然の判断であった。抽象表現にこだわるフィッシンガーがディズニーと相容れなかったのは仕方ないことだろう。その後も、グッゲンハイム財団からの金銭的支援を受けながら作品制作を続けたが、財団のディレクターを務めていたヒラ・フォン・リベイ夫人との関係が悪化すると支援が受けられなくなり、『モーション・ペインティング第一番』(一九四七)以降は事実上映画の制作から離れてしまう。彼の関心はすでに絵

始まりのエピソードを抽象的なアニメーションから始めるのは、それまでのディズニー作品を考えれば冒険心のある試みではあったものの、残りのエピソードはもれなく人や動物やミッキー・マウスといった慣れ親しんだ顔ぶれが登場する、一般的かつ安心なアニメーション映像であった。それでもなお、公開当初はそれまでのディズニー映画と毛色が違うことを理由に動員が増えなかったという。

まだ対象な曖昧なものであるかもしれないが、芸術としての価値観などのように、加え、芸術/非芸術という線引きができるかどうかは、やや態度を得る必要なものにしかしなかったか。この一方向上、芸術こうして垣根が与えられるものとしてさらに加速

ぜひ音楽をめぐるジャンル総体について私たちは考えており、絵画、彫刻、詩、演劇、舞踏などの統合を求めるようなジャンルの前衛的な試みが先鞭として問題を主要に扱ってきた

近代における意味での「アート・ミュージック」を意識していた可能性がある。二〇世紀の後半における芸術上の表現手法を経て

現代においてもこのような作品群をどのように捉えるべきか、前衛的なものとしての捉え方は、現代の芸術表現における抽象絵画以来の世界に再び戻るという『ア

現代の芸術表現における音楽をめぐるアート的なものは、やや抽象絵編の組んだ後半の世界の公開された《メールシ》（二〇〇〇）の間、アニメーションの視覚化

私たちは十分な部類にあるようになったの興奮気分としての前衛の移り変わりを言わざるを得ない

ヨハネス・クライドラー (Johannes Kreidler 一九八〇—)、サイモン・スティーン=アナーセン (Simon Steen-Andersen 一九七六—)

まさに発揮的とらわれたこととはいえ、時代的に取り組んだ半世紀以上の間、アニメーションの世界に再び戻るという『ア

画くという向しらしい。メッシェというもの可能さえ

Durau, Georges. (1911) "Le Cinema & la Musique d'Accompagnement," *Ciné-Journal*, 11 juillet: 3–4.

Kandinsky, Wassily. (1977) *Concerning the spiritual in art*. Translated by M.T.H. Sadler. New York: Dover Publications.

Kaoru Sato

[引用および参考文献]

赤塚若樹（二〇一二）「メディアとしての状況『Phases』」『比較文学・文化論集』三一：四七一七一。二〇世紀前半における抽象映

石川淳画集集二〇一一）『石川淳画集 大修正集 石川淳集 五―一四 ──』

岡田温司編（二〇一二）『映画と絵画──重ね合わされるイメージ』（映画研究叢書三）、人文書院。

カルパントラ、J・B・（一九八〇）『同時代人のみたシェーンベルク』西田紘子訳、音楽之友社。

ケージ、ジョン（二〇〇一）『サイレンス』柿沼敏江訳、水声社。

サドゥール、ジョルジュ（一九九二）『世界映画全史 1』村山匡一郎・出口丈人・小松弘訳、国書刊行会。

田中秀穂・西田秀穂訳『絵画と音楽──《ロマンティックな》からピート・モンドリアンの作品へ』（二〇一八）白水社。

有川幾夫訳（二〇一九）音楽之友社。

ベルク、アルバン（二〇一六）『モノトーン──ヴェーベルン、シェーンベルク、ベルク、ウェーベルン伊藤勝彦訳』水声社。

ボルド、ジャック・Ｆ・（二〇二一）『ベルリン・アレクサンダー広場』安智史訳、水声社。

が、私例にボーカロイドでも存在代々で今までのものでも、とにかく起こされるものがあるはずだ。そういう様子を心のなかに思い描き、そのすでにのべたような鑑賞作品には「スクリーン」

Moritz, William. (2004) *Optical poetry : the life and work of Oskar Fischinger*. Bloomington: Indiana University Press.

Toulet, E, et Christian Belaygue, eds. (1994) *Musique d'écran : l'accompagnement musical du cinéma muet en France, 1918–1995*. Paris: Réunion des musées nationaux.

註

1 キャプキープス(一九二二)一〇-一〇二:ヌスイ……

2 ……(一九六〇:一八)

3 「……」……

4 ……一回(一九六八)……〈https://www.kyotoprize.org/laureates/olivier_messiaen/ (最終閲覧日:二〇二二年一二月一二日)〉

5 ……「……映画の本質」について考察を進めたい。

6 Dureau (1911:4)

7 Ibid.

8 大島(二〇〇八:一一~一三)

9 Toulet et Belaygue (1994:18–38)

10 *Cinémagazine* 誌第二二号(一九二四年六月二〇日)から第二三号(一九二四年六月二七日)にかけて……

11 ……「映画音楽」……(1941)『……』

12 Moritz (2004:27)

13 マックスウロー(二〇一〇:一〇)

14 Moritz (2004:30)

15 Ibid. (173–4). Originally published in *Art in Cinema*, edited by Frank Stauffacher (San Francisco: Art in Cinema Society-San Francisco Museum of Art, 1947)

16 "The Absolute Film" by William Moritz 〈http://www.centerforvisualmusic.org/library/WMAbsoluteFilm.htm (最終閲覧日:二〇二一年三月一五日)〉

17 Moritz (2004:174) Originally published in *Art in Cinema*, edited by Frank Stauffacher (San Francisco: Art in Cinema Society-San Francisco Museum of Art, 1947)

18 ……(一九七六:二六)

Art and Media Volume 13

論　　　　　　文

研　究　ノ　ー　ト

書　　　　　　評

活　動　報　告

西元まり

フランコ・ドラゴーヌ演出作品にみるソーシャルサーカスの考察
——現代サーカスにおける東西文化表象

Keywords:

ソーシャルサーカス

多文化表象

フランコ・ドラゴーヌ

東西

文化接触

Mari Nishimoto

A study of social circus in the spectacles directed by Franco Dragone:
East-West cultural representations in contemporary circus

Mari Nishimoto

本研究は、サーカスにおける文化表象を通して、なぜサーカスが存続してきたかを検討し、サーカスの社会での有り方を再考することを目的とする。なかでも、一九九〇年頃より誕生した「ソーシャルサーカス（social circus）」[1]をひとつの視座として、サーカスそのものの再評価及びその変容を明らかにするものである。本稿では、一九八五年にシルク・ドゥ・ソレイユに参画し、二〇〇〇年の独立後も作品をつくり続けた演劇の演出家、フランコ・ドラゴーヌ（Franco Dragone: 1952-2022）の舞台作品（スペクタクル）を取り上げる。東西文化表象の変容について作品分析を交えて論考するとともに、ソーシャルサーカスとしての意味づけがあるかについても検討してゆく。

本論文は、二〇二二年度RA共同研究「東西の文化接触がもたらす表象の変容─スペクタクルの多文化性をめぐる共同研究」の中で、東西の文化が接触することで舞台芸術のスペクタクルでの表象にどのような変容がもたらされたかについて考察したものの一部である。

はじめに

シルク・ドゥ・ソレイユが発展したのは、一九八五年に参画した舞台演出家、フランコ・ドラゴーヌの功績が大きい。ドラゴーヌは一九九九年までの約一五年間、同社の黎明期から成長期にかけて『アレグリア』『サルティンバンコ』『キダム』『オー』等一〇作品を演出した。それだけではなく、演劇の即興を用いたワークショップを施し、元トップアスリートらを舞台に立つアーティストへと変えていった。さらに、二〇〇〇年に自身の会社「ドラゴーヌ（Dragone）」を立ち上げ、以後、米ラスベガス、マカオを含む中国、中東のドバイ等で専用劇場による数々の大作を演出してきた。しかしその先行研究は雑誌などの記事以外にはまとまったものがま

だほとんどなく、本稿では、動画映像資料と執筆者の現地取材などから分析を試みる。なお、ドラゴーヌが二〇二二年九月にエジプト・カイロで急逝したことにより、今後彼に関する研究が少しずつ進むと予測される。

本稿では、第一章でまずドラゴーヌについて述べ、第二章で『オー（“O”）』[2]、第三章で『ル・レヴ（Le Rêve）』[3]、第四章で『ザ・ハウス・オブ・ダンシング・ウォーター（The House of Dancing Water）』[4]と『ラ・パール（La Perle）』[5]という四作品を取り上げ、それぞれにおける他者表象、オリエント表象を分析しつつ、そこにソーシャルサーカスとしての視点がどのように込められているかを検討する。

四作品を取り上げる共通項として、現在の伝統サーカスではほとんど類を見ない巨大プールや噴水など水を大々的に使ったスケールの大きなショーであること、[6]西洋世界をベースとしながらそれぞれキャラクターの設定や演目に中国の獅子舞をはじめ、アジア趣味、中東やアフリカ趣味が表象されている点を挙げておく。

第一章　フランコ・ドラゴーヌとは──水の系譜

ドラゴーヌは、シルク・ドゥ・ソレイユの創成期（一九八四─一九八六）から成長期（一九八七─一九九二）、拡大期（一九九三─二〇〇〇）において、[7]ショー全体にコンセプトをつくり、ストーリーの流れを持たせるなど、演劇的な演出によってサーカスを『再発明』した改革者のひとりである。

歴史をたどれば、ドラゴーヌが舞台で多用した水は、古代ギリシアでは四大元素のひとつであり、世界や人間を形作ってきたものである。古代ローマでは、コロッセオに代表されるような巨大円形闘技場に、水を張ってそこに船を入れ、「ナウマキア（naumachia）」と呼ばれる規模の大きな模擬海戦などを市民に向け披露していた。[8]これは、スペクタクルと呼ぶべき一大イベントである。

Mari Nishimoto

近代西洋では、元軍人のフィリップ・アス
馬術学校が、サーカスの始まりとして多くの書物に記述されている。　トリーが英ロンドンで一七六八年に始めた
も呼ばれるようになる。水を貯めることができる円形舞台も存在した。近代サーカスはやがて伝統サーカスと
りな見世物の装置が誕生して野生動物の演目とともに目玉となった。一般的に伝統サーカスにおいては、象
やライオン、トラなどの野生動物を出演させ、調教によってそれらを支配下に置く植民地的表象がサーカス
におけるオリエント表象にとって代わるよ近年は、野生動物を出演させることを条例などで禁止・規制する国が増え、
になり、伝統サーカスの業態も変わりつつある。現代になると、動物は本物ではなく、機械や着ぐるみ、パペットによる舞台美術や映像にとって代わるよう

その一方で、動物を維持することのリスク回避も含め、一九七〇年代から一九八〇年代初頭にかけ、サー
カス学校の誕生とコミュニティ活動、演劇の前衛的な運動などが交流する形で、「ヌーヴォーシルク（Nouveau
Cirque）」と呼ばれる新しいサーカスがフランス、ロシア、オーストラリアなどで同時多発的に誕生し、若者を
中心に広がりを見せた。ヌーヴォーシルクは、演劇、フィジカルシアター、ダンスなどを演出する演出家を雇い、
ショーをひとつの作品として演出する点を特徴とする。シルク・ドゥ・ソレイユも一九八〇年代のヌーヴォー
シルクの流れを受け、オペラやミュージカルのように、衣装、音楽、舞台美術、ダンス、振付などを総合的
に演出することで、独自のブランド化を進めた。ヌーヴォーシルクは二〇〇〇年代に入って、「コンテンポラ
リーサーカス（contemporary circus）」と呼ばれるようになる。

ドラゴーヌのサーカスにおける業績は、一九八二年、カナダ・モントリオールにあるナショナルサーカス学
校に着任したことに始まる。ナショナルサーカス学校は、もとは地域にある教会の施設で、コミュニティ活
動の一環として一九八一年に誕生した。ドラゴーヌはコメディア・デラルテ（Commedia dell'arte）とアクティン
グ（acting）を生徒たちに教えるようになる。サーカスに演劇的手法を活用する試みは、シルク・ドゥ・ソレイユ

での身体表現のトレーニングにもワークショップとして取り入れられ、アーティストの身体性や表現力を高めるために行われた。それ以前、器械体操などの競技出身者やサーカス学校出身者は、技のレベルや身体能力が高くとも、感情を表現したり身体を使って自己表現をしたりする芸術トレーニングを受けてこなかったことから、エチュード（即興）などを用いて自己の内面を見つめさせ、自分は何者かというアイデンティティを考えさせた。そうして自身の中にあるものを外側へと出すこと、「見せる」ことを意識させたドラゴーヌによるトレーニングは、サーカス界では画期的であった。こうした方向性は、ソーシャルサーカスにおいて「自分らしさやあるがままを受け入れ、表現する」こととつながっているといえる。

主にノンヴァーバル・パフォーマンス（非言語パフォーマンス）であるサーカスは、ほとんど台本を持たない。ゆえに、演劇的な演出といっても、それはセリフなどのテキストを使うことではない。そのため資料となるテキストがほぼ残っておらず、特にドラゴーヌの場合、その場の直感的な指示によってアーティストから引き出す演出を行っていた。ドラゴーヌに言わせれば「音楽はショーの言葉」[14]であり、音楽を言葉の代わりに重要視した。

一九五二年イタリア・カイラーノで生まれ、七歳でベルギーのラ・ルヴィエールに引っ越したドラゴーヌは、ベルギー王立演劇学校で演劇を学ぶ。以後、社会的・政治的な演劇の取り組みを行い、麻薬中毒患者やホームレスなどを演劇に参加させるなど、現代でいうソーシャルサーカス的な試みも行っていた。イタリアではコメディア・デラルテの俳優としてノーヴェル文学賞も受賞したダリオ・フォ（Dario Fo: 1926-2016）の映像作品なども撮影している。その後、前述のとおりモントリオールへ行き、演技指導者としてサーカスとかかわるようになる。現代サーカスとダンスを融合したロングラン作品のほかに、ミュージックビデオ、オペラ、バレエ、演劇、ワールドクラスのスポーツ大会の開会式などの演出も手掛けてきた。表1、表2で作品を列記する。[16]

ドラゴーヌの演出の主な特徴として、ファンタジー、神話、寓話の要素が強いという

Mari Nishimoto

表1：シルク・ドゥ・ソレイユでの演出作品 [17]

1986	ラ・マジー・コンテニュ La Magie Continue
1987	ル・シルク・リインベンテ Le Cirque Réinventé
1990	ヌーヴェル・エクスペリエンス Nouvelle Expérience
1992	サルティンバンコ Saltimbanco
1993	ミスティア Mystère（アメリカ・ラスベガス常設劇場）
1994	アレグリア Alegría
1996	キダム Quidam
1998	オー "O"（アメリカ・ラスベガス常設劇場）
1998	ラ・ヌーバ La Nouba（アメリカ・オーランド常設劇場）
1999	映画　アレグリア　ザ・ムービー　Alegría Le Film

表2：ドラゴーヌ・エンタテインメントでの代表的な舞台作品（単発作品などを除く）[18]

2003	ア・ニュー・デイ A New Day... for Céline Dion（アメリカ・ラスベガス常設劇場）
2005	ル・レヴ Le Rêve（アメリカ・ラスベガス常設劇場）
2010	ザ・ハウス・オブ・ダンシング・ウォーター 水舞間 / The House of Dancing Water（中国・マカオ常設劇場）
2012	タブー Taboo: The Show Naughty and Naughtier（中国・マカオ常設キャバレーショー）
2014	ハン・ショー 漢秀 / The Han Show（中国・武漢常設劇場）
2015	ダイ・ショー 傣秀 / The Dai Show（中国・西双版納常設劇場）
2015	パリ・メルヴェイユ　Paris Merveilles（フランス・パリ、Le Lido キャバレーショー）
2016	フィリップ・キルコロフ Я (Ya) Philipp Kirkorov 'Я'（ロシア・モスクワ常設劇場）
2016	ザ・ランド・オブ・レジェンド The Land of Legend（トルコ・アンタルヤ、リゾート型テーマパーク野外パレードショー）
2017	ラ・パール La Perle（アラブ首長国連邦・ドバイ常設劇場）
2019	ザ・スプレンドール 太湖秀 / The Splendor（中国・無錫常設劇場）
2022	クリス・エンジェル アミスティカ Criss Angel Amystika（アメリカ・ラスベガス常設劇場）

ことが挙げられる。また、コメディア・デラルテの影響として、マスクをキャラクターに使用することも多い。初期作品のダンスシーンではサーカスアーティストが踊っていたが、独立後の作品

ではプロダンサーをオーディションで集めて出演させるようになり、本格的なダンス表現をちりばめる演出へと変化する。

音楽的には、アジアやアフリカ、中東の楽器、音階を使用し、出演者や演奏者もさまざまな国から起用するなど、多文化の要素を融合させている。それまでのサーカスにはあまり見られなかったアフリカ系サーカスアーティストの演目も起用し、特徴ある身体の外形を提示している。それらについて続く第二章、第三章、第四章で、四作品に焦点を当て、オリエント表象が見られることを指摘した上で、それらがソーシャルサーカスにおいてどのように機能しているかを考察する。

第二章　『“O”』を起点として――他者表象とオリエント表象

　ドラゴーヌの名声をエンタテインメント界に知らしめたのは、一九九八年制作の作品『オー』の成功による。オーとは、フランス語で水を意味する単語 eau の発音である。水をとりまくスペクタクルの歴史を振り返ると、イタリア生まれのドラゴーヌは『オー』の制作にあたって、サーカスの、そしてスペクタクルの原点を前述の古代ローマの模擬海戦（ナウマキア）に求め、スケールの大きさも含めて復元すべく、原点回帰したと言ってもさしつかえないだろう。米ラスベガスのカジノホテル「ベラッジオ」内に専用劇場を建設し、水深七・六メートル、奥行き三〇メートル、幅四六メートルのプールを舞台に造営し、五七〇万リットルもの水を使ってのショーを完成した。しかも、プールに油圧可動式の網状のスレート舞台を設置して、スレートが舞台の位置まで上昇すればプールの水がたちまちなくなり、通常の舞台に早変わりするという特殊装置を備えている。この特殊装置は、前述の注釈5で引用した「シ

ルク・ディヴェール」の油圧可動式舞台の例

Mari Nishimoto

を参照したのではと考えられよう。

ここに、日本人を含むシンクロナイズドスイミング（現・アーティスティックスイミング）や高飛び込みの元五輪選手などを集め、水中での集団乱舞や高さを生かした飛び込みをショーのクライマックスに起用するなど、ダイナミックな演技を見せる。

舞台美術も、中世ヨーロッパの頽廃的な宮殿をイメージし、衣装も同様に、中世ヨーロッパの時代を中心[19]として表現している。ショー全体の衣装デザインを担当したドミニック・レミュ（Dominique Lemieux）は、一五～二〇世紀以降のベネチアの衣装を参考にしたと語るが[20]、額に宝石のビンディをつけた「インド人」、ヘッドスカーフを巻いた「ジプシー」、ビクトリア朝の衣装とウィッグをつけた女性、ブルカをつけた「ブルカ」と呼ばれるキャラクターなど、多文化、多国籍のイメージが登場人物にみられる。

図1は、「アフリカ（Africa）」というシーンである。西アフリカの弦楽器コラを使って演奏するシーンで、影絵には象などの野生動物が投影され、過去と現在を描くというショーのコンセプトから考えると、人類の原初の表象としてのアフリカ、プリミティブとしてのステレオタイプ的表象と見ることができよう。プログラムでもシーン名は「アフリカ」と記されているが、国名は特定されていない[21]。

図2は、オープニングから登場する「グイファ」というリーディングキャラクターである。衣装のイメージは中東風、アラジンのようである。ショーは、観客席に座っていた少年グイファが一人のバレリーナに誘われて舞台に招かれ、メインキャラクター「ユーゲン」にメモを渡されて、観客に向け鑑賞時の注意事項を読み上げるというところからすでに始まっている。読み終えるやいなや、グイファは突然何ものかの力によって吸い込まれるかのように真っ赤な幕の上まで引っ張っていかれ、観客を驚かせるという突発的な始まりだ。その真っ赤な幕もまた舞台天井に一気に吸い込まれて一瞬で消える。すると巨大プールが舞台上に横たわり、グイファが迷い込んだ摩訶不思議な世界が出現する――というオープニングである。グイファはシチリアの少年

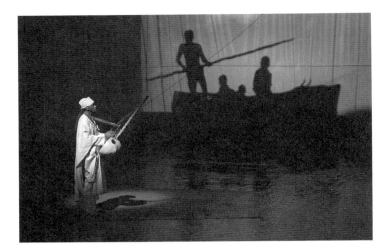

（上）図1／（下）図2：ショー『"O"（オー）』の「Africa（アフリカ）」シーン
（Picture credit: Julie Aucoin, Costume credit: Dominique Lemieux, "O", Cirque du Soleil.）
Cirque du Soleil, Press Room, O. https://www.cirquedusoleil.com/press/kits/shows/o

Mari Nishimoto

という設定となっているが、グィファの演者はアルジェリア系移民というプロフィールであった。シルク・ドゥ・ソレイユでは出演者は代わることがあるため、逆に特定の国名や地域名を資料に記すのはリスクが大きいともいえる。

かつて一九世紀ヨーロッパなどの万国博覧会では、異人種の日常の暮らしが見世物として「展示」された時代があった。『オー』が制作された時代（一九九八年）なら、それを虚構であると予め断ることで見世物、あるいはテーマパークのように演出し、展示が可能となると読み替えることもできたのかもしれない。しかし時代はさらに進み、現代はポリティカルコレクトネスやキャンセルカルチャーに依って、虚構であっても容認されにくい時代となっている。制作者や演出家の異文化へのリスペクトや理解が前提となるだけでなく、出演キャラクターの当事者性も問われる。

他方、ここで考えるべきは、ラスベガスという街の特殊性である。広大な砂漠の中にある都市ラスベガスはいわば蜃気楼のような街であり、非日常を楽しむための、カジノ主体の娯楽遊戯観光地である。主にアメリカの年金者層と富裕者層、ギャンブル愛好者層がターゲットで、当初、カジノの合間に観るキャバレーショーやボードヴィルショーなどが中心であった。一九八九年に「ホテル・ミラージュ」が開業して以降、巨大ホテルが次々誕生し、ギャンブル主体のマフィアのにおいが蔓延していたラスベガスは、ファミリー層でも楽しめる観光地へと変貌を遂げた。加えて、コンベンションホールやアリーナも次々誕生し、ビジネスショーや国際見本市、プロスポーツイベント、著名アーティストのコンサートなど、世界規模のコンベンションやイベントによって集客が増えていった。そこに、ファミリー層やビジネス層を楽しませるために取り入れられたのが、レビューショーやマジック・イリュージョンショー、サーカスショーというわけである。

マルク・ギヨームは、「地理的と形容できるようなエキゾティシズム（＝異国趣味）のかたち」について、「物質的にはそこそこ豊かになった世界で、ほんとうに希少なものは、他者性であると言うことができる。おそ

らく、この稀少性にたいする唯一の攻略法は他者の虚構（フィクション）をつくりだすことだ」と述べている。

実際にラスベガスの目抜き通り、ラスベガスストリップを歩けば、パリのエッフェル塔、ニューヨークの自由の女神、エジプトのピラミッドやスフィンクスなどを模した巨大ホテルが乱立し、さしずめ世界を凝縮したテーマパークのようである。

『オー』は、「ベラッジオ」というイタリアをモチーフとするホテルの中にあることから、中世イタリアを意識した演出となったことがうかがえる。しかしそのショーに多様にちりばめられているのは、前述したとおり、国や宗教が特定不可能な多文化、多国籍、異国情緒イメージのコラージュといえる。

このホテルの正面にはイタリアのコモ湖をイメージしたといわれる巨大人工池があり、ダイナミックな噴水ショーで知られる。当初はホテルの経営者スティーヴ・ウィンが、この人工池を使ってジェットスキーなどを使った水上アクロバットショーの案を、シルク・ドゥ・ソレイユに打診したという。そもそも砂漠だったラスベガスに、世界最大規模の噴水と人工池を民間企業が（と言うよりもむしろ一経営者が）造るということは、ある種のプロパガンダであり、財力と権力の誇示ともいえる行為である。中世イタリアでは、時の権力者、専制君主が都市の水道設備や河川治水の工事を行い、自身の庭園には大きな噴水の仕掛けなどをつくって一般市民に公開することで、水を制することができるという権力の大きさを誇示したという。[25] そうした中で、新たにファミリー層を取り込むためのエンタテインメント、これまでにないサーカスショーという位置づけを、『オー』は担っていた。

さらに演劇的観点から見ると、最も画期的かつ特徴的であったのは、サーカスに付きものの命綱や安全ネットを極力取り払い、その代わりに水の中に飛び込むことで安全性を担保した点である（といっても相当な高所からの飛び込みは専門技術と訓練を要する）。人物の入退場を、水の中から現れて水の中へ消えていく、というこれまでにない印象深い手法にしている

点も大きい。この成功によって、独立後のド

ラゴーヌには、水を使った大規模なショーの演出依頼が舞い込むようになる。万物の源である水、四元素のひとつである水をテーマとして、壮大な神話的物語を、その国の文化に合うテイストに変えていくパターンが出来上がっていく。

第三章　『Le Rêve』[26]における『マハーバーラタ』「乳海攪拌」の表象

ドラゴーヌは独立後の二〇〇五年、再びスティーヴ・ウィンに依頼されて、「ウィン・ラスベガスホテル」内の専用劇場で『ル・レヴ』を手がける。ル・レヴとは、フランス語で「夢」を意味する。

冒頭、恋人同士であろう男女が抱き合うが離れ離れとなり、女性がベンチで眠るうちに水の底の別世界へと迷い込むシーンから始まる。波立つ水の周りには、赤い衣を身に着け杖を持った男。その周りでは、長いしっぽをもつ半魚人たちがせわしなく泳ぎ回る。その上には、太く長く先がくるんと丸くなったしっぽを持つ異形の生きものたちが、宙に吊られて浮遊している。おそらくこの空間は、大海なのであろう。異形の者たちによって水面に火が放たれ、赤い衣の男が杖をひと振りすると、大雨が降り始める。水中からいびつな木が回りながら現れ、その枝の一番上に、先ほどの女性がしゃがんで座っている。女性のワンピースはびしょ濡れで、冒頭で履いていた赤いハイヒールは履いておらず、裸足だ［図3］。やがて天から、恋人の男性が降りて来て手を伸ばし、女性を捕まえて天へと昇っていく。生きものたちは、木につかまっては海へと飛び込み、木に縛った縄を持って水中で木を回す。おそらくこれは、古代インドの大叙事詩『マハーバーラタ』における天地創造を描いた「乳海攪拌」を模したシーンと考えられよう。

ドラゴーヌは、「ほかより突出する一つの方法は、ある種の神話、不思議なことを作り出すことだ」[27]と述べ、

Mari Nishimoto

影響を受けた人物としてイギリスの演出家ピーター・ブルック（Peter Brook: 1925- 2022）の名を挙げており、その影響があったと考えてよいだろう。[28] ここでブルックについて記しておく。

ブルックは一九八五年、アヴィニョン演劇祭で九時間にも及ぶ舞台作品『マハーバーラタ（The Mahabharata）』を発表し、日本を含む世界各地で約四年間巡演して世界的評価を獲得する。ブルックはこの作品をつくったきっかけとして、ベトナム戦争の時期に戦争について考え、ある脚本家が『マハーバーラタ』の脚本を持ちこんだことから、構想を練り始めたという。多国籍の俳優たちによる劇団で演劇の即興を使った前衛的な実験を試みていたブルックは、パリとインドの旅で俳優たちにインドの伝統舞踊カタカリを学ばせ、身体技法や文化を上書きさせた。[29] また、戦争というテーマを普遍化し舞台化しようと試みた。[30] 西洋に向けインドの壮大な物語を見せる橋渡しになろうとしたのであった。

図３：ショー『ル・レヴ』からの抜粋シーン
（2013年７月鑑賞、撮影：野田知明）

インドの演劇研究家ルストム・バルーチャは、「ピーター・ブルックの『マハーバーラタ』舞台は、近年インドの文化を最も不当に（そして完全に）横領したもののひとつである」[31]、「主題や歴史的観点からどうこう言うのではなく、その上演の企画自体に対して私は異論を唱えたいのである。非西洋素材を、明らかに国際市場のために盗用し、オリエンタリズムの思考と行動の枠組みの中に再構成したということに対

して」[32]と言い切る。さらに、「ダルマやカルマ、ほかの精神的概念や価値を通して強められるヒンドゥー教信仰のうちに成長したのではないかブルックや彼の観客に、そのような変容はおこるとはとても期待できない。とすれば『マハーバーラタ』を扱う西洋の演出家はだれでも、この叙事詩に対する態度、あるいは態度の形容を明確にする必要があるのではないか」[33]、「私には、ヨーロッパの価値の枠組みの中に世界中の文化を包括できるとする演劇を支持するブルックのほうこそ、ヨーロッパ中心主義の考え方の持ち主であると思える」[34]と、西洋の世界的演出家による文化搾取の問題を鋭く突いた。[35]これは演劇界で国際的な論争にまで発展し、これを機にパトリス・パヴィス、リチャード・シェクナー、エリカ・フィッシャー゠リヒテら西洋の演劇研究者、理論家たちが、オリエンタリズム、異文化間演劇に関する理論や批評を発表した。

しかしながら結果的に言えば、オリエンタリズム、文化盗用という批判にもかかわらず、ブルックは一九八五年初演の三年後、約五時間半の作品として英語版で映画化した。これを一九八九年のベネチア映画祭で発表し、テレビシリーズとして放映し、一九九〇年国際エミー賞舞台芸術賞を受賞する。さらにその映像の劇場版とDVD化に伴い、約三時間に編集した。ここにはインド女優を含む一六ヵ国から二一人の多国籍の俳優が出演していた。加えて二〇一五年、九〇歳になったブルックは、八〇分の舞台『Battlefield（バトルフィールド）「マハーバーラタ」より』を四人の俳優で演出した。そして自身の公式サイトで反論の意味を込め、次のように語っている。

モクシャの知識（ときには無意識の）、その

Mari Nishimoto

一九八五年にアヴィニョン・フェスティバルでインドの叙事詩を上演したとき、誰もマハーバーラタという名前さえ知りませんでした。発音の仕方も知りませんでした。突然、理由は不明ですが、マハーバーラタがインドの永遠のくびきから抜け出し、全世界に門戸を開くのを助ける責任を与えられたと思いま

した[中略]。インド人は、存在するものはすべてマハーバーラタにあり、マハーバーラタになければ、どこにもないと言っていますが、少しうぬぼれているように聞こえます[中略]。当時は莫大な数字である一〇〇〇万人の死者の話があります。恐ろしい描写です。それはヒロシマ、または今日のシリアかもしれません。戦いの後に何が起こるかを伝えたかったのです。[36]

ブルックは自身の『マハーバーラタ』を、戦いという世界共通の壮大なテーマに落とし込むことで舞台化し、演劇界の金字塔とまでいわしめた。こうして長い構想と戦略のもと、年数をかけ様々なメディアを通して歴史に名を刻み、その存在感で前述の意見を圧倒する結果となった。いかにも、植民地主義的展開といえなくもないだろう。

これは、エジプトで亡くなったドラゴーヌにも当てはまる可能性があるのではないだろうか。アフリカ、中東、アジアを旅して、伝統舞踊、音楽、舞台などのテイストを収集し俳優たちに身につけさせていたブルックと同様に、ドラゴーヌも中国や中東でのショーの制作のため、各地を回っている。亡くなったのは二〇二二年九月、出張先のエジプトだ。二〇二三年には、サウジアラビアでのショーも開催されている。

もう一点、ドラゴーヌがブルックの影響を受けたとすれば、ブルックの『マハーバーラタ』共同制作者で脚本家のジャン゠クロード・カリエール (Jean-Claude Carrière: 1931-2021) の存在が挙げられよう。フランス語で『マハーバーラタ』を読んだカリエールは、脚本化に当たり、サンスクリット語の用語を保つことで無意識の言語の植民地化を避けようとした。[37] しかしそれは専門的すぎたために、フランス語によるものへと変更した。カリエールは、ジャック・タチ監督映画『ぼくの伯父さんの休暇』のノベライゼーションを手掛け、タチの助監督とポスターイラストを担当した俳優のピエール・エテックスと出会い、エテックスの短編映画の共同脚本を務めている。エテックスはサーカス、クラウンを学んでおり、その後、クラウネスの

Mari Nishimoto

アニー・フラテリーニと結婚し、フランスの

すなわち、ブルックが綱渡りなどのサーカスの所作を「エア綱渡り」として俳優へのワークショップで取り入

れていたのは、カリエールの、ひいてはエトックスの影響といえる。ドラゴーヌが一九八〇年代にサーカス

学校で教えることになったのも、その後シルク・ドゥ・ソレイユなどでワークショップや演出を手掛けること

となったのも、ブルックの行ってきた実験的手法を倣っている可能性が考えられる。

次に、演出で援用されているとみられるのが、デンマーク出身の童話作家ハンス・クリスチャン・アンデル

センの『人魚の姫』と『赤いくつ』である。[39]

ショーの中のヒロインである女性は、人間であると同時に、水中の世界でも生きる人魚のような存在とし

て描かれており、その証拠として、地上にいる時は赤いハイヒールで、水中や空中の世界にいる時は裸足で

ある。このショーでは、人間ではないと思わしき生きものはみな裸足である。

アンデルセンの「人魚の姫」は、王子のそばにいたいと願い、足を手に入れるために美しい声を魔女に差し

出す。歩くとまるでナイフに突き刺されたような痛みに襲われるが、その痛みをものともせず、また家族と

の安泰な暮らしや三〇〇年という寿命も捨てて、人魚の姫は地上の王子を追う。それだけの犠牲を払わなく

ては夢が実現しないのが、周縁世界に住む者の定めとでもいうように。姫は、あまりに多くのリスクを負わ

されている。一方、地上の王子は人魚の姫の思いには気づかず、何も失うことなく、別の国の美しい姫と婚

約する。失意の人魚の姫は、王子の命を奪えば自分の海の家に帰ることができるからと言ってナイフを姉か

ら渡されるが、それもできずに自分の命が海の泡となって絶えるのを受け入れ、王子を守護する存在に変わ

ることで大団円となる。

物語の冒頭、人魚そのままの姿では王子に受け入れられない、人間の足がなければ王子のそばへはいけない

という前提になる時点で、作者アンデルセンの周縁へのまなざしが反映されており、その固定観念が物語と

最初のサーカス学校を設立した人物でもある。[38]

　読み手の価値観を誘導し、印象操作につながってしまっている。それも、「シンデレラ」同様、女性が男性に歩み寄らなくてはいけないというジェンダー的固定観念である。これを逆転させたのが映画『スプラッシュ』[40]のエンディングであり、人魚に恋をした男性は兄と共に果物卸業を営んで成功したという設定で、NYに住む白人のホワイトカラーである。最後に彼は、海に帰っていく人魚を追いかけて海へと飛び込み、海で人魚と生きていく選択をする結末を迎える。この時の男性は、白いシャツにネクタイ、スーツパンツ姿で、彼は飛び込んだ海の中で気を失い、人魚のキスによって海の中で呼吸ができるようになるのである。境界を超える勇気を持ったことで、別の生きる場所を発見するというわけだ。

　「落下（fall）」ではなく自ら飛び込む「ダイブ（dive）」という行為は、ショー『ル・レヴ』の中でも多用されている。あるがままの姿で自ら挑戦する、自分自身を受け入れた上で受容的でなく能動的に動くという描写は、ソーシャルサーカスの考え方に通底する概念であるといえる。具体的には、ヒロインはただ男性の助けを待つだけの女性ではなく、自ら水に飛び込むシーンが繰り返し現れ、天上、空中、地上と水中を自由に行き来することで、境界を超えていく女性を描いている。しかしながら、女性を助けにくる男性は常に白のワイシャツと黒のパンツ、革靴を纏い、西洋人のホワイトカラーとしての表象で、天上や地上のベンチから現れる。すなわち、男性の西洋人としてのステイタス、アイデンティティは高い位置に安全に保たれたままであり、何も犠牲を払うことなく、失うものもない。しかも最後にはその男性の腕の中にヒロインは帰っていく。ここに、ドラゴーヌの深層にあるディズニー的価値観が浮き彫りとなっている点が問題であろう。

　さらにアンデルセンの『赤いくつ』の主人公であるカレン同様に、赤い八イヒールを履いている時のヒロインは、常に踊り続けている。それも、非常に激しいダンスである。他の男性を他の女性と奪い合うなど、赤い八イヒールは誘惑を表すモチーフともなっている。童話『赤いくつ』の主人公カレンは、貧しい家の出であり、夏は裸足だった。金持ちによって買い与えられた赤い靴を、葬式や堅信礼などにも履

Mari Nishimoto

いて場違いなふるまいをし、まわりのひんしゅくを買うが、その赤い靴を履きたいばかりに、誰の言葉も聞き入れることができない。その結果、靴が脱げなくなり踊りを止められなくなって、最後には足を切ってもらうことになる。『人魚の姫』『赤いくつ』のどちらも、足によって罰を受ける女性を描いており、つまりアンデルセンは、一八〇〇年代という時代もあるが、自分の欲望を抑えきれない女性、そしてそれをかなえるために自分の足で歩く女性（自分の意志で行動する女性）を危険視し、恐れていたことがうかがえる。そもそも、下層世界に生まれた者が上層世界への憧れを持つという身の程知らずの欲望を持つことはそれ自体が罪であり、罰を受けるのはいたしかたないとでもいったヨーロッパの旧態依然とした家父長制度とキリスト教思想も見て取れる。ドラゴーヌは、急進的なヒロインが旧態依然とした古いしきたりの中で生きる限界を描きたかったのだろうか。ソーシャルサーカスが目指す越境を体現するのであれば、映画『スプラッシュ』の結末のように、恋人の男性は、ヒロインとともに水の中へと飛び込んで、身につけていた衣類や靴も捨てなければならないだろう。

『ル・レヴ』では、世界の上下は、水中（地下）、水面（地上）、水上（空中）、天界（天井部分）という四段階の階層によって表現されている。演技は、エアリアルのサーカス演目と装置を多用し、上昇と水への落下を繰り返す演出が多くみられる。これは、ミケランジェロの有名な絵画「最後の審判」のように、大勢の人間が神のいる天上の世界を目指して登ったかと思えば、地上に、あるいは地獄にばらばらと落ちていく様を演出していると考えられる。キャットウォーク（天井）と円形プールの間の空間での演技を見せるために、客席は円形プールを取り囲んで三六〇度すり鉢状に配置されている。観客はいわば、水面（地上）世界を俯瞰する向こう側に存在する傍観者だ。演者は、入退場の際に客席側にある花道を通ることで観客に近づいてくることもあるが、多くはプールの中（水中でダイバーが待機して酸素を供給する場所を確保）から登場し、高所の天井部分にあるキャットウォークの大きな穴に吸い込まれて退場していく。

1　2　3

図4のシーンでは、網状になった綱の塊がいくつも水の中から現れて、天上に向かってゆっくりと上昇する。そこに人間の姿をした半裸の生きものたちがしがみついているが、何度も登っては水中へと飛び込んで落ちていく。天上からは、天使、守護神と思われる人間の姿をした羽を持つ四人の者たちが、真っ白なスーツと靴を身に着け、地上に降りてくる。この四人は、サーカスでいうクラウン（道化師）の役であり、マジックを見せて観客を笑わせる。この四人だけが、観客席に向かって立ち、観客とのやり取りやアイコンタクトを実行する。白いスーツは、顔を真っ白く塗る道化師「ホワイトクラウン」に照らしたものであろう。サーカスのスペクタクルに欠かせないクラウンは、通常、観客と演者を結ぶ橋渡しとなって、緊張感を和らげる役割をもつ。

ショーの主役ともいうべき水は、古代ギリシアで天地創造に不可欠な四大元素のひとつといわれる。シルク・ドゥ・ソレイユのショー『ドラリオン』で「空」「水」「火」「土」という四つのエレメントのキャラクターが登場することを見ても、ドラゴーヌがこの概念を用いたのは明らかである。[41]『ドラリオン』の初演は一九九九年四月で、ドラゴーヌが演出を手掛けたわけではなく、演出はギー・カロンであるが、カロンは前述のとおり、ナショナルサーカス学校初代校長としてドラゴーヌを招いた人物である。クリエーション（創作）の段階でドラゴーヌが深くかかわったであろうことは、想像に難くない。

ガストン・バシュラールは、「われわれがすでに指摘したように、物質的想像力にとってあらゆる液体〔流体〕は水なのだ。あらゆる実体的イマージュの根源に原初的諸元素のひとつ〔水〕を置くように強いるものは、物質的想像力の基本的一原理なのだ」[42]と指摘している。太古の昔から、人間や生きものは海、川などの大きな存在に守られつつも、時に暴力的に命を奪われ、それでも共存しながら脈々と生き続けている。ドラゴーヌが多くのショーでそういった大量の水を受け皿、安全ネット（セーフティネット）として表現しているのは、水には境界線がなく、誰でも受容できる包摂（インクルージョン）の器となりえるからで

図４：ショー『ル・レヴ』からの抜粋シーン（2013年７月鑑賞、撮影：野田知明）

Mari Nishimoto

念にも通底する。

はないか。それは、ソーシャルサーカスの概

次に、ショーの中の異形のキャラクターについて見て
みると、図５はマスクをつけた角をもつ怪物、図６は魚
のひれをつけた半魚人を表現している。前述したとおり、
異形の者、現実世界の人間ではない者たちはみな、裸
足で登場する。現代を生きる人間は、女性はハイヒール、
男性はブーツや革靴を履いている。水中では靴を履いて
いると泳ぎにくく、地上のダンスには靴がないと踊りに
くい、といった演者側の実質的な理由ではない。その証
拠に、シンクロナイズドスイミング（アーティスティッ
クスイミング）の集団演舞は、真っ赤なハイヒールを履
いたまま泳いだり潜ったりし、水面上にヒールの足を
高々と突き出す。

一般的には、裸足であることの表象は、原始的である
ままの姿を表していることが多い。本当にそうであろう
か。裸足の生きものたちは、動物的ともいえるほどの俊
敏さで動き回ったり、強靭な肉体で力強く上へ登ったり、
高所から回転して飛び込んだりという野性的な行為を繰
り返す。前述のとおり、舞台でのスペクタクルでこうし

（上）図5／（下）図6：ショー『ル・レヴ』からの抜粋シーン（2013年7月鑑賞、撮影：野田知明）

た高低差を活かす表現は、物理的な階層を越境する描写としてだけではなく、心理的な境界への越境をも意味しているといえる。裸足であった者が靴を履くことは進化であると同時に、退化でもあるのだ。一度手に入れた便利な靴を手放し、自身が本来持っている身体の可能性を原点に返って見直すことは、ダイバーシティの考え方に沿ったソーシャルサーカスの概念に合致する。空中を使ったエアリアルのトレーニングでも、同様のことがいえる。我々には誰にも、鳥のような羽はないが、羽を補綴する代わりとなるものを秘めており、高さや重力への恐怖心を克服することによって、心身の自由を体感する経験が可能となる。これは空中という空間を活かしたサーカスならではといえるだろう。

第四章　『The House of Dancing Water』と『La Perle』におけるキャラクター表象 [43]

『ザ・ハウス・オブ・ダンシング・ウォーター』は二〇一〇年に中国のマカオで、『ラ・パール』は二〇一七年にアラブ首長国連邦のドバイで開幕したショーである。このふたつのショーには、共通点がある。中国本土からの観客に向けてつくられたであろうと言う点だ。

マカオはラスベガスをしのぐアジアの一大カジノ観光地であり、ドバイの劇場は、中東初のサーカスの常設劇場である。いずれも、水を大々的につかった巨大な専用劇場であるが、本章では特に、ショーのキャラクター表象に着目したい。

『ザ・ハウス・オブ・ダンシング・ウォーター』は、ヨーロッパから中国に向けてやってきた船が嵐に遭って難破するところから始まる。巨大なプールは、スペインの港という設定である。一人生き残ったストレンジャーは、海の娘であるプリンセスに恋をし、ダーククイーンの魔の手から彼女を守ろうと追いかけるが、弱すぎ

Mari Nishimoto

てダーククイーンの手下にやられては何度も水に放り込まれる。それをフィッシャーマンやセイジ（賢者）の手下たち（西アフリカ系のサーカスアーティストたちで、サッカー選手のユニフォームのような衣装に身を包んでいる）によって何度も助けられるという繰り返しである。ストレンジャーは、最後もプリンセスに助けられるが、常にロングブーツと長袖のシャツにベストを着ており、難破しようが水に放り込まれようが、その服装が変わることはない。つまり、彼の西洋人としてのステイタス、アイデンティティは最後まで保たれている。

図7：ショー『ハウス・オブ・ダンシング・ウォーター』より
https://dragone.com/shows/the-house-of-dancing-water/
上、左からプリンセス（姫）／セイジ（賢者ワボ）／フィッシャーマン（漁師）
下、左からミニスター（悪代官）／ストレンジャー（旅人）／ダーククイーン（闇の女王）

図7の上段の三人は東洋のパフォーマーが演じており、ほぼ裸足のキャラクターである。下段の三人は西洋のパフォーマーが演じており、靴を履いたキャラクターとして登場する。この表象だけを見ても一見して誇張されたオリエント表象があると言わざるを得ず、周縁の他者性を際立たせている。プリンセスは水を自在に踊らせることができる妖力を持ち、ストレンジャーを常に助けるフィッシャーマンは、素朴で穏やかだがカンフーの使い手である。プリンセスを守るセイジはプリンセスの聖剣を守り、自ら小さな箱に入るなど軟体芸を行うインドの行者風だ。彼は軟体芸アーティストとしての身体の特異性や個性を見せるためか、ほぼ全裸である。すなわち、周縁の他者には何がしかの異能を持たせることで、不足や未発達の表象である裸足の状況を補綴しているということができ

図8：ショー『ラ・パール』より
https://dragone.com/shows/la-perle/
上、左から、パール姫／王／アンタル／執事／サイボーグ
下、ライオン（王のペット）

Mari Nishimoto

露されてきたものだ。日本をはじめとする中華街では、
芸能を生きた芸能としてショーに取り入れている点は、
その一方で、中国系観客への忖度というビジネス戦略的な側面も大きいといえよう。
中国語版もあるこのショーの公式ウェブサイトでは、
ター設定で紹介されている。歴史ある吉祥の獅子を、
まってもよいのかという疑問は残る。図8の登場人物の造形を見ればわかるように、統一感のない多種多様性

る。

『ラ・パール』では、『ザ・ハウス・オブ・ダンシング・ウォー
ター』と似たストーリーが展開されるので梗概は省略するが、
大きな違いは、プロジェクションマッピングを多用して宇宙
なども映し出すなど、未来的で進歩した中東を誇示、強調
している点である。ここで注目すべきは、中国獅子舞の演
技が加わっていることで、未来的な演出の中ではかなり浮
いた演出と言わざるを得ない。これは前述のシルク・ドゥ・
ソレイユ作品『ドラリオン』にも「ライオンとドラゴンの融
合したもの」というメインキャラクターとして登場してい
る。二人の演者が獅子を着ぐるみのようにかぶって巧みに
操り、高所で飛び回ったり立ち上がったりするなど、アク
ロバティックな演技を見せる。従来は、中国や世界各地の
中華街で、旧正月や祝い事などで伝統芸能として頻繁に披

芸能を生きた芸能としてショーに取り入れている点は、
文化を広く開放している証しでもある。しかしながら
中華街では、舞獅子団が結成されているほどであり、そうした伝統
獅子はライオンと訳され、王のペットというキャラク
西洋人が演じている王のペットという位置づけにしてし
統一感のない多種多様性

こそが逆に現代の中東らしさを提示している。実際、ドバイは約一割が非常に優遇された地元王族などの特権階級であるエメラティ、九割が出稼ぎ外国人であり、マジョリティが他者であるという土地柄だ。このショーではほぼ全員が衣装を身に着け靴を履いているためか外見上にはオリエンタリズム的表象は見受けられない。隠された逆オリエンタリズムを探らなければ、本質はすっぽりと覆い隠されてしまっているように思われる。多種多様なものがひとところに包摂される世界は、一見インクルージョン、ダイバーシティの理想にかなっているかのように見えるが、実際には、覆い隠されているだけのことも多いのである。境界を乗り越えていくことを目的とするソーシャルサーカス的視点を、このショーで見出すことは困難と結論づけざるを得ない。

結論

　ここまで、フランコ・ドラゴーヌ演出の四作品を通して、そこに横たわるオリエント表象、他者表象について分析し、ソーシャルサーカスとしての意味づけを検討した。第一章でドラゴーヌについてその歴史と背景を述べ、水の系譜を歴史から辿った。第二章では『オー』を取り上げ、水をふんだんに使うことが古代ローマや中世イタリアに続いて現代でも権力顕示につながっていることを指摘した。第三章では『ル・レヴ』を取り上げピーター・ブルックからの影響として『マハーバーラタ』からのインド文化援用と、アンデルセン童話のヒロインの表象に隠された西洋の古い宗教的、家父長的価値観、ジェンダー偏向の再生産を指摘した。第四章では『ザ・ハウス・オブ・ダンシング・ウォーター』と『ラ・パール』を取り上げ、キャラクター表象に見る多文化性と、そこに隠されたオリエンタリズムを指摘した。そして、それぞれにおける他者表象、オリエント表象だけではなく、水の中に「飛び込む」という能動的態度に、ソーシャルサーカスの概念が込められているかについて考察した。

ドラゴーヌは、水という太古からの普遍的なモチーフをアクロバティックな演技の受け皿、安全ネット（セーフティネット）として使いながら、生きものたちの階層を衣装や靴や外見、そしてその空間の高低差によって際立たせた。それらによって表象される他者性は、西洋と東洋を色濃く対峙させると同時に、水という境界のない世界での融合を理想として描いたともとれるだろう。ここに、ソーシャルサーカスの越境性を見出すことをさらなる研究課題としたい。

Mari Nishimoto

注

1　ソーシャルサーカスとは、社会課題を解決する糸口としてサーカスのトレーニングをツールに活用する社会介入の一手法であり、定義は次のとおりである。「ソーシャルサーカスとは、サーカスアーツ（芸術としてのサーカス）を基礎とする革新的な社会貢献活動をいう。対象は、路上生活者や拘禁された若者、DVの被害を受けた女性など、個人的にも社会的にも不安定でリスクを抱えた状況にある人々である」。«Social circus is an innovative social intervention approach based on the circus arts. It targets various at-risk groups living in precarious personal and social situations, including street or detained youth and women survivors of violence», Social Circus Program of Cirque du soleil, Participant Handbook, Cirque du Monde Training Part 1, 2004, p. 6, p. 97.

2　「オー」動画参考資料 https://www.youtube.com/watch?v=Ju37Y1F4ylc（二〇二三年二月一九日閲覧）。

3　「ル・レヴ」動画参考資料 https://www.youtube.com/watch?v=sz4h5onaAUM&t=262s, https://www.youtube.com/watch?v=oltUDLj_ckw&t=219s（二〇二三年二月一九日閲覧）。

4　「ザ・ハウス・オブ・ダンシング・ウォーター」動画参考資料 https://dragone.com/shows/the-house-of-dancing-water/; https://www.youtube.com/watch?v=FeWNTQ5h9JU&t=29s（二〇二三年二月一九日閲覧）。

5　「ラ・パール」動画参考資料 https://dragone.com/shows/la-perle/、https://www.youtube.com/watch?v=5IT5yFrovPI（二〇二三年二月一九日閲覧）。

6　当然ながら例外はあり、一例として、中国の映画監督で二〇〇八年北京五輪開閉幕式を演出した常設の野外スペクタクル『印象西湖』（張治謀）（二〇〇八年開幕）を挙げておく。これは、杭州市にある西湖周辺を含む自然の風景を背景とし、湖面をそのまま舞台として活かした水のナイトショーである。『白蛇伝』の中の白娘子が許仙と恋に落ちて結婚する場面を、中国らしい音楽と衣装、船などの舞台美術、舞踊によって展開する。彼はこのほかに『印象・麗江』『印象・劉三姐』、『印象・海南島』などの野外スペクタクルを手掛け、二〇〇人とも三〇〇人ともいわれる桁外れの数のダンサーらが一堂に湖面や自然の中で演舞する舞台作品をシリーズ化している。ドラゴーヌも中国での作品を多数演出するにあたって、これらの作品を参照したことはまちがいないだろう。

7　西元まり『アートサーカス　サーカスを超えた魔力』光文社新書、二〇〇三年、八八─八九頁での西元による分類では、創成期（一九八四─一九八六）、拡大期（一九八二─一九九八）、成長期（一九八七─一九九二）、変革期（一九九─出版時の二〇〇三）と記したが、二〇二〇年八月に情報を更新して資料を整理し直し、分類も変更を加えた。創成期（一九八四─一九八六）、成長期（一九八七─一九九二）、拡大期（一九九二─二〇〇〇）、変革期（二〇〇一─二〇〇七）、再建期（二〇〇八─二〇一四）、脱皮期（二〇一五─二〇一九）、混迷期（二〇二〇─）とした。（西

8　1911 Encyclopædia Britannica, Volume 19 /Naumachia, https://en.wikisource.org/wiki/1911_Encyclop%C3%A6dia_Britannica/Naumachia 及び古代ローマライブラリー「模擬海戦（ナウマキア）─カエサルやアウグストゥスも開催した超巨大イベント─」二〇一九年二月三日、https://anc-rome.info/naumachia/、カラパイア不思議と謎の大冒険「これが古代ローマの底力。コロッセオに水を張り、囚人たちが本気の殺し合いをする「模擬海戦」の凄まじさ」二〇一六年二月一〇日、https://karapaia.com/archives/52211139.htmlを参照（二〇二三年二月一九日閲覧）。

元「コロナ禍におけるシルク・ドゥ・ソレイユ経営破綻分析」『Arts and Media vol. 11』大阪大学大学院文学研究科文化動態論専攻アート・メディア研究室、二〇二一年、一八〇─一九五頁）。コロナ禍以後、混迷期（二〇二〇─二〇二一）とする。

9　近代サーカスの起源については、次の文献などに記述がある。
St. Leon, Mark. Circus the Australian Story, Melbourne Books, 2011. p. 7; Wall, Duncan, The Ordinary Acrobat, New York, Vintage Books, A division of Random House LLC of Canada, 2013, p. 34; Jacob, Pascal, The Circus A Visual History, Blooming Publishing Plc, 2018. p. 54.

10　一例として、イタリア系移民のサーカス一家ブーグリオーネ家が一九三四年に買い取った仏パリ最古のサーカス劇場「シルク・ディヴェール（Cirque d'Hiver：冬のサーカス）」は正二十角形で、パリ北駅を設計したJ・I・イットルフ設計による劇場であるが、かつて舞台に水を張ってショーを開催していたと、七代目座長フラン

Mari Nishimoto

チェスコ・ブーグリオーヌが二〇一三年二月の取材時に語った（西元まり「パリ、冬のサーカス」『翼の王国』二〇一三年一月号、全日空、五三三号、九七頁）。この事実を裏付ける引用資料として次を参照した。「リングをプールに変えて行ったショー「カリフの夜」（Les nuits du Kalifat）に始まり、その後数年間でシルク・ディヴェールの評判は高まった。［中略］建築家ルイス・ガジェに沈降リング（サーカスの円形舞台）とプール（水槽）を設計するよう依頼した。［中略］コンクリートで造られたプールの水は深さ四・二メートル、容量二〇トンで、油圧エレベーターで下げることができた。水は床の穴を通過し、壁の開口部からプールへ入るようになっていた。これを航海舞台（piste nautique）と呼んだ」原文《Les nuits du Kalifat ("The Caliph's Nights"), with an elaborate piece of equipment that transformed the ring into a water basin – albeit a rather shallow one. Les nuits du Kalifat was the forerunner of the spectacular water pantomimes that would make, in the years to come, the reputation of the Cirque d'Hiver. (...) The basin, built of concrete, was 4.20 meters deep (about 14 feet), with a twenty-ton (metric) ring floor that could be lowered by a hydraulic elevator system; for this operation, the ring's heavy coco mat was removed, and the water passed through slots in the floor, as in the original system used before at the Nouveau Cirque. Openings in the basin's wall gave underwater access to the pool. The Cirque d'Hiver's piste nautique (nautical ring) was inaugurated in November 1933 by the legendary meneuse de revue» Jando, Dominique, Cirque d'Hiver, Circopedia, http://www.circopedia.org/Cirque_d%27Hiver（二〇二三年二月一九日閲覧）。

11 — 西元まり修士論文『超域する現代サーカス──オーストラリアとカナダ・ケベック州を中心に──』、大阪大学大学院文学研究科文化動態論専攻アート・メディア論コース、二〇二〇年三月受理。

12 — 日本語では「現代サーカス」と表記されることが多いため、以後現代サーカスと記す。

13 — Babinski, Tony, Cirque du Soleil: 20 Years under the Sun, Harry N. Abrams Publishers, 2004, p. 64.

14 — 『ラ・ヌーバ』VHSメイキング番組を参照した（知人よりTV録画映像VHS提供）。

15 — 現在のドラゴーヌの公式ウェブサイトを見る限り、非営利活動として行っているのは、covid-19による影響を受けたクリエーターの支援として寄付などを募る「ラスベガス・クリエーターズ・ユナイティド」のみで、地域社会の課題解決や社会貢献活動としてのソーシャルサーカス活動は行っていないようである。https://dragone.com/las-vegas-creators/（二〇二三年二月一九日閲覧）。

16 — 西元が二〇一五年に資料を調査・整理したものを一覧にした。二〇二三年二月一九日現在のシルク・ドゥ・ソレイユとドラゴーヌの公式ウェブサイトには、すでに削除されて掲載されていないものもある。

17 — 注釈16同様の理由により、収集した資料、インタビューによる情報をまとめた。

18 — 同前。二〇二二年九月三〇日にフランコ・ドラゴーヌが急逝したことにより、同年一一月に同社は、息子のルーカス・ドラゴーヌを含む五名の評議会メンバー（クリエイティブ・コレクティブ）を発表。公式サイトの情報もほぼ刷新

され、以前公表されていた情報の多くが削除されている。

19　西元、七二─七八頁。情報は二〇〇一年、二〇〇六年、二〇一三年の現地取材による。

20　Cirque du Soleil, O Press Kit.

21　Cirque du Soleil, O Souvenir Program, 2001によれば、コラの演奏者はプロフィールにセネガル出身とあり、文化の盗用には当たらないと言えるだろう。

22　Cirque du Soleil, O Souvenir Program, 2001及びCirque du Soleil, O Press Kit, 2001で照合確認。

23　村山章『"O"特集 肉体の限界を超えた妙技をやってのけるパフォーマーたち』『おとなぴあ』ぴあ、二〇〇〇年九月号、No. 6、二九頁。

24　ジャン・ボードリヤール、マルク・ギヨーム『世紀末の他者たち』塚原史、石田和男訳、紀伊國屋書店、一九九五年、四七─四九頁。

25　桑木野幸司『ルネサンス庭園の精神史 権力と知と美のメディア空間』白水社、二〇一九年、一八八─三〇三頁での中世イタリア庭園造営の事例とそこに秘められた意味を参照し、一九八、二一一、二九五頁から引用。

26　作品の概要については、Dragone, Le Rêve, Souvenir Program, 2006及びDragone, Le Rêve, Press Kit, 2006を参照した。

27　«One way to stand out is to create myth.» VHS Cirque du Soleil, A Baroque Odyssey, TELEMAGIK; DVD Cirque du Soleil, A Baroque Odyssey, Sony Pictures Home Entertainment, 2001.

28　Rawson, Christopher, Franco Dragone, 21st Century Showman-Artist, Pittsburgh Post-Gazette, May 22, 2019.

29　Patrice Pavis, Theatre at the Crossroads of Culture, Trans-

30　lated by Loren Kruger, Routledge, London, 1991, p. 196. ブルックは一九七二年一二月から一〇〇日間、多国籍の俳優らを引き連れアフリカを旅しており、同行したジャーナリストのジョン・ハイルパーンが次のように記している。「国籍の違った俳優たちによる劇団というのは、演劇史上きわめて独創的な実験であり、ばかげた道楽だと言いきる者もいる。ブルックがこのような劇団を組織した目的は、異なった文化や背景から集まってきた俳優たちが、現代生活の規格化の枠をのりこえて、作品により豊かな価値を持ちこめないかどうか見るためである。『統一されていないということが彼らを統一する価値なのだ』とブルックは宣言した」。ジョン・ハイルパーン『ピーター・ブルック一座アフリカを行く』岡崎涼子訳、創林社、一九七九年、二三頁。

31　ルストム・バルーチャ「ピーター・ブルックの『マハーバーラタ』─インドの視点」平井正子訳、日本演劇学会紀要三六号、一九九八年、三頁。(論文初出は、Theater, Vol. XIX, Spring 1998, pp. 6–20; Barucha, Rustom, Theatre and the World: Performance and the Politics of Culture, New Delhi: Manohar Publications, 1990, London & New York: Routledge, 1993.)

32　バルーチャ、三頁。

33　バルーチャ、五頁。

34　バルーチャ、一九頁。

35　さらにバルーチャは、リチャード・シェクナーがブルックとのインタビューで「オーストラリアのアボリジニーの民俗楽器である笛が奏されるところで、『その場面は多くの文化が交じるインドの文化事情をよく表現していた』と述べたことについても批判した。バルーチャ、

Mari Nishimoto

人魚であることが世間にばれて研究者らに追いかけ回され、囚われてしまう。彼女を海に返そうと奮闘する男性は、追手が迫る彼女への思いを断ち切れずに、海へと飛び込む。ダリル・ハンナは一九八二年制作の米SF映画『ブレードランナー』（リドリー・スコット監督）でレプリカントを演じ、ここでも異形の存在感を示して印象深い。

36 | 一九頁。Peter Brook Official Website, « Le Mahabharata, c'est pour nous, maintenant »（マハーバーラタは今、私たちのためにある）2 septembre 2015, http://www.newspeterbrook.com/2015/09/02/le-mahabharata-cest-pour-nous-maintenant/#more-1247（二〇一三年二月一九日閲覧）原文 «Lorsqu'il monte en 1985 l'épopée indienne au Festival d'Avignon, personne ne connaissait même le nom de Mahabharata: on ne savait pas comment le prononcer. (...) J'ai pensé que subitement, on me donnait, pour des raisons inconnues, une responsabilité d'aider le Mahabharata à sortir de son carcan éternel de l'Inde et à s'ouvrir au monde entier.(...) Les Indiens disent, et ça a l'air un peu vaniteux, que tout ce qui existe est dans le Mahabharata et si ce n'est pas dans le Mahabharata, ce n'est nulle part, on y parle de dix millions de morts, un chiffre énorme à l'époque. C'est une description terrifiante, ça pourrait être Hiroshima, ou la Syrie aujourd'hui. Nous avons voulu raconter ce qui se passe après la bataille.»

37 | Paris, p. 194.

38 | 一九七四年に設立されたのが「国立サーカス学校（École nationale de cirque：後のアニー・フラテリーニサーカス学校 l'Académie Fratellini）である。

39 | 梗概は、H・C・アンデルセン『アンデルセン童話名作集 I II』矢崎源九郎訳、静山社、二〇一二年を参照。原作の『Den lille Havfrue』は一八三七年に、『De rode Sko』は一八四五年に発表された。

40 | 一九八四年製作のロン・ハワード監督による恋愛ファンタジー米映画。トム・ハンクス演じるニューヨーカーがダリル・ハンナ演じる若い女性に出会い、恋に落ちる。女性は

41 | フジテレビジョン『ドラリオン』公式パンフレット、二〇〇七年、及びシルク・ドゥ・ソレイユ公式サイトを参照。

42 | ガストン・バシュラール『水と夢 物質の想像力についての試論』小浜俊郎、桜木泰行訳、白水社、一九八九年、一七二頁。

43 | 作品の概要については、The House of Dancing Water, Souvenir Program, Melco Crown Entertainment Limited, 2010-2014, 及び The House of Dancing Water, Press Kit, Melco Crown Entertainment Limited, 2010-2014. を参照。

市川 明

ブレヒト／ヴァイルの音楽劇『三文オペラ』

Keywords:

ブレヒト

クルト・ヴァイル

叙事詩的演劇

モリタート

『乞食オペラ』

Akira Ichikawa

„Die Dreigroschenoper". Ein Stück mit Musik von Brecht/Weill

1 『三文オペラ』の世界初演

Akira Ichikawa

黄金の一九二〇年代、ベルリンは世界演劇の首都だった。一九二七年、人口四〇〇万人のベルリンには四九の劇場と三つのオペラハウスがあった。さらに三つの大きなヴァリエテ（歌や踊り、手品や曲芸などを次々と演じる演芸館）や七五のカバレット（キャバレー、風刺寄席）が隆盛を極め、ちょっとした出し物・ショーを提供するレストランも多くあった。そんな中、劇場では二人の巨匠、マックス・ラインハルトとレオポルト・イェスナーが、シェイクスピアやシラーなどの名作を意欲的な演出で手がけ、華やかな競演を繰り広げていた。「政治演劇」を掲げるエルヴィン・ピスカートアの新たな実験も注目を集めた。カール・ハインツ・マルティンやエーリヒ・エンゲルなど若手の演出家がきら星のように台頭し、ベルリンの演劇は「モダニズムのゆりかご」とも言うべき様相を呈していた。『夜打つ太鼓』（*Trommeln in der Nacht*）を書き、ミュンヘン初演で名を上げたベルト・ブレヒト（Bertolt Brecht）は、クライスト賞というごほうびを引っ提げて一九二四年にベルリンに乗り込んできた。

ベルリンの「フリードリヒ通り」駅の北側をシュプレー川が流れている。この川にかかるヴァイデンダム橋を渡ったところにシフバウアーダム劇場（現在のベルリーナー・アンサンブル）がある。一九〇六年から二五年までこの劇場は娯楽演劇やオペレッタを演ずる劇場だったが、二五年以降、世界演劇の古典や現代の注目作品を演じる正統派路線に転じた。だが転換は功を奏せず、観客も減り、話題にのぼることのない「小屋」になってしまった。劇場復興の大役をエルンスト・ヨーゼフ・アウフリヒトが担うことになった。俳優としては凡庸な彼だったが、演劇にかける情熱は人一倍強く、一九二八年三月に叔父から得た巨額の富で劇場を買い

取り、経営者兼総監督となった。

総監督に就任する一九二八／二九年のシーズンの第一弾としてアウフリヒトが選んだのは、ブレヒトの『三文オペラ』(Die Dreigroschenoper)だった。実はこの段階で作品はまだ形をなしておらず、ブレヒトはクルト・ヴァイル (Kurt Weill) に作曲を委託する。二人は一九二八年五月二六日から六月四日までフランスのサン・シールに引きこもって集中的に仕事をした。ヴァイルの妻であるロッテ・レニアは回想する。「二人は日夜、狂人のように働いた。書き、変更し、抹消し、新たに書き直した」[2] と。劇作家と音楽家が、それぞれの作品の最初の、かつ重要な批判者であり、その場でテクストと音楽を統合するという理想的な作業形態ができ上がった。従属関係にないテクストと音楽の相互作用・共存が、バランスの取れた最高の音楽劇を生み出したといっていい。

上演まではごたごた続きだった。ポリー役のカローラ・ネーアーは、肺病で臨終の床にあった夫の作家クラブントを見取るためスイスの療養所へと向かい、急遽代役を立てなければならなかった。幸いカバレット俳優のローマ・バーンが四日間でせりふと歌を覚え、見事に穴を埋めた。ピーチャム役もペーター・ロレが病気で降板した後、ドレスデンの劇場からエーリヒ・ポントーを呼び寄せて事なきを得た。ブレヒトの妻へレーネ・ヴァイゲルが演じる女郎屋の女将コークス夫人は、ヴァイゲルの提案で下半身不随の車椅子の女性として登場することになっていたが、彼女自身が盲腸炎で入院したため、役自体が削除された。

しかもピーチャム夫人役の有名なカバレット歌手ローザ・ヴァレッティが〈セックスのとりこのバラード〉の卑猥な歌詞に感情を害し、この歌を歌うことを拒否したため、初演ではカットとなった。ルーシー役のカテ・キュールは声が低いため、高音域の〈ルーシーのアリア〉(第八場)が歌えず、この歌は舞台から消えた。上演時間を短縮する必要に迫られ、〈ソロモン・ソング〉(第七場)は歌われないことになった。演劇、オペレッタ、カバレットなど異なったジャンルのパフォーマーが共演するこの上演には期待と不[3]

最終場／カスパル・ネーアーの下絵

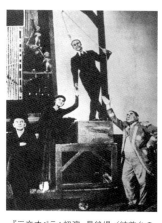

『三文オペラ』初演、最終場／絞首台の
メッキー（ハラルト・パウルゼン）

Akira Ichikawa

安が同居していた。初演前日のゲネプロ（総稽古）は混乱の中、明け方六時まで続いた。いったん解散したメンバーが正午ごろに戻り、最後の合わせが行われたとき、とてつもない怒号が鳴り響いた。娼婦ジェニーを演じたロッテ・レーニアの名前がプログラムから抜け落ちていたため、夫のヴァイルが「舞台には立たせない」と激怒するハプニングだったが、レーニアが何とか夫の怒りを収めた。[4]

こうして一九二八年八月三一日、初日の幕が開いた。装置をカスパル・ネーアー、演出はエーリヒ・エンゲルが担当した。だが誰がこの日の成功を予想しただろうか。いちばんびっくりしたのは演じた当人たちだったろう。大道歌手を演じるクルト・ゲロン（彼は警視総監も演じた）が〈ドスのメッキーのモリタート〉（〈マック・ザ・ナイフ〉、Die Moritat von Mackie Messer）を歌い始めたとき、大成功は約束されたも同然だった。インドで戦友だった、盗賊の首領メッキーと警視総監タイガー・ブラウンが共に歌う〈大砲の歌〉（Kanonen-Song）に観客席は大いに沸いた。芝居が進むにつれて拍手は大きくなり、大歓声のうちに幕を閉じた。上演はモーツァルトの初期の軽歌劇を見るようでもあり、ウィーンの民衆歌劇やカバレット（寄席）の滑稽さや風刺の風味も備えていた。著名な劇評家イェーリングは

「ユーモアと悲劇性が止揚された舞台」[5]と絶賛した。ロッテ・レニアはじめ、俳優たちは一夜にして有名になった。もちろんブレヒトやヴァイルともども。上演は一年以上、二五〇回に及ぶロングランとなり、黄金の二〇年代のベルリンに金字塔を打ち建てることとなる。ベルリンの成功は、ミュンヘン、ライプツィヒ、プラハ、リガへと伝播し、その後、全世界で空前のブームとなった。『三文オペラ』は一九三三年までに一八の言語に翻訳され、全ヨーロッパの劇場で一万回以上の上演を数えた（GBA.2.S.442.）。

2　『三文オペラ』の成立史と著作権

「ヴィヨンの剽窃」（アルフレート・ケル）、「愛人、E・ハウプトマンの作品」（ジョン・フュージ）など近年にいたるまで『三文オペラ』はさまざまな著作権上の批判にさらされてきた。初演のパンフレットには『三文オペラ』《乞食オペラ》 The Beggar's Opera）、作ジョン・ゲイ（John Gay）、ヴィヨン（François Villon）とキップリング（Rudyard Joseph Kipling）のバラードを挿入（初版ではキップリングを削除）、翻訳エリーザベト・ハウプトマン（Elisabeth Hauptmann）、改作ブレヒト、音楽ヴァイル［……］とあり、ブレヒトの名前は控え目に後方に記されている。このことはすでに複雑な創作過程を物語っている。ブレヒトとここに挙げた人物の関連を追い、『三文オペラ』の成立史を探りたい。

2・1　『三文オペラ』を生んだレストラン、シュリヒター

一九二八年にベルリンの飲食店は一万六千店を数え、そのうちカフェは五五〇店、バー

Akira Ichikawa

運命の出会い／ブレヒト（左）、ヴァイル（右）、レニア（中央）

とダンスホールは二二〇店だった。また新聞や出版も活気があり、四五の朝刊新聞が発行され、二〇〇の出版社が活動していた。レストランやカフェが芸術家、知識人のたまり場となったり、作家の仕事場になったりすることも珍しくはなかった。芝居の初日がはねた後、観客がレストランで夜通し論議に花を咲かせ、明け方に朝刊の劇評をむさぼるように読む姿もよく見られた。大御所アルフレート・ケル（ベルリン日刊新聞）や若手のヘルベルト・イェーリング（ベルリン市況速報新聞）などの劇評は常に注目された。ケルはブレヒトに批判的で辛辣な劇評を書き、イェーリングは称賛の劇評を多く書いた。ケルは剽窃問題でブレヒトを訴えた当の本人である。

ブレヒトはレストラン、シュリヒターの常連客だった。オーナーのマックス・シュリヒターの弟、ルードルフ・シュリヒターは画家で、店にはここに来る芸術家を描いた彼の絵が展示され、売られていた。二八歳のブレヒトの絵もある。やせ細った姿と鋭い眼光、革ジャンパーにネクタイ、指に挟んだ葉巻などからはプロレタリアの反骨精神のようなものが感じられる。

ヴァイルは一九二七年四月のある晩、このレストランで初めてブレヒトと会っている。ヴァイルは出版されたばかりのブレヒトの初期詩集『家庭用説教集』(Hauspostille) に感銘を受け、その才能に注目していた。詩集には『マハゴニー・ソング』(Mahagonny-Song) と名づけられた五つの詩がある。一九二七年三月、バーデン・バーデンの音楽祭本部から七月に上演する一幕物のオペラを依頼されたヴァイルは、この詩を中心に新しい作品を作ろうと考えた。

「シュリヒターに行けばブレヒトに会える」と教えられ、二人は顔を合わせた。この日から四年にわたる緊密な共同作業が始まった。ヴァイルが詩を自由に並べ替えて、曲を書き、ブレヒトが小さなエピローグを付け加えて、『ソング劇　マハゴニー』(*Mahagonny, Songspiel*) ができ上がった。すでに作業の過程で、ヴァイルとブレヒトはソング劇を発展させてオペラにすることで合意していた。一般に『小マハゴニー』といわれるこの劇に基づいて一九二八／二九年にオペラ『マハゴニー市の興亡』(*Aufstieg und Fall der Stadt Mahagonny*)、いわゆる『大マハゴニー』が作られた。『三文オペラ』の仕事などで一時期作業は中断されるが、ブレヒトがヴァイルに『三文オペラ』よりも早く作品は完成している。シュリヒターでの出会いがなければ、ブレヒトがヴァイルに『三文オペラ』の作曲を依頼することもなかったろう。

一九二八年の四月初めにアウフリヒトがブレヒトに会ったのもレストラン、シュリヒターだった。シフバウアーダム劇場の支配人兼総監督になったアウフリヒトは、八月に初日を迎える「こけら落とし」公演にふさわしい画期的な新作を必死に探し回っていた。出版社からもいい返事がなく、トラーやフォイヒトヴァンガーなどの作家にも手持ちに新しい作品はなかった。

当時、劇作家としてはあまり知られていなかったが、詩人としてのブレヒトを評価していたアウフリヒトはこのレストランを訪れ、ブレヒトに救いを求めた。ブレヒトは現在取り組んでいる『肉屋のジョー』(*Joe Fleischhacker*) について話をしたが、アウフリヒトが興味を示さず、話を打ち切ろうとしたので、別の可能性としてジョン・ゲイの『乞食オペラ』改作のプロジェクトに言及した。ブレヒトが示したのはいくつかの場面だけだったが、アウフリヒトはこの作品に飛びついた。ただ新しい版の作曲家としてブレヒトが推薦したクルト・ヴァイルについては、アウフリヒトはOKを出すのを渋った。ヴァイルの曲は無調音楽のようで観客には難解で受け入れられないと考えていたからだ (GBA 2, S.425)。[7] アウフリヒトは今回の上演で音楽監督を務めるテオ・マックエーベン (Theo Mackeben) に、もしも

の時には『乞食オペラ』のオリジナルである

ジョン・クリストファー・ペープシュ (John Christopher Pepusch) の音楽をそのまま使うよう指示を出していた。アウフリヒトの心配は杞憂に終わり、でき上がったヴァイルの音楽はジャズやポップ音楽を思わせるような軽やかなもので大ヒットとなる。

2・2　ハウプトマンの仕事

　『三文オペラ』でもう一人忘れてはいけない人がいる。エリーザベト・ハウプトマンだ。ブレヒトの部屋は集団創作の工房と化していたが、彼女は共同作業者のひとりであり、秘書の役割を果たしていた。『三文オペラ』のもとになったジョン・ゲイの『乞食オペラ』は一七二八年一月にロンドンで初演され大当たりをとった。三幕のバラッド・オペラは軽妙な喜劇からあふれ出る社会風刺で観客席を沸かせ、一八八五年頃までずっと人気の演目だった。その後、忘れ去られた感があったが、一九二〇年以降、ロンドンや他の都市で上演され、注目を集めていた。このことを知ったハウプトマンはブレヒトのために作品を入手し、一九二七年初めにドイツ語訳を完成させた。ブレヒトは素材に興味を示したが、ちょうど他のプロジェクトで忙しく、翻訳は手を入れられないままだった。だがシュリヒターでのあの一日以降、急速に事態は展開することになる。

　能『谷行』のアーサー・ウェイリーの英訳（自由訳）『タニコウ、あるいは、谷への投下』をドイツ語に翻訳したのもハウプトマンだ。ブレヒトがこれを改作し、でき上がったテクストにクルト・ヴァイルが音楽をつけた。こうして学校オペラ『イエスマン』Der Jasager（初稿）が完成、一九三〇年六月にベルリンで初演された。上演はベルリン・ラジオ放送で同時中継され大きな成功を収めた。音楽的にも高い水準で、若手歌手の歌や楽器演奏も観客から絶大な拍手を得た。『イエスマン』は一九二九／三〇年のドイツにおける教育劇時代の頂点をなすものである。

Akira Ichikawa

ブレヒト、ヴァイルの陰に隠れたハウプトマンの分担部分を割り出すことは困難だろう。だが彼女の功績は計り知れない。一九二八年六月にフェリックス・ブロッホ・エルベン出版社から出版された上演台本の印税の振り分けは次のように決められた。ブレヒト：六二・五パーセント。ヴァイル：二五パーセント。ハウプトマン：一二・五パーセント。

2・3　剽窃事件の顛末

一九二九年の夏に大きな話題となった「剽窃事件」はこの作品の人気をさらに高めた。一九二九年五月三日に劇評家のアルフレート・ケルがベルリン日刊新聞に「ブレヒトの著作権」というタイトルで鋭い批判を加えた。彼は、ブレヒトが「ヴィヨンによる」と記したバラードは部分的にK・L・アマーのドイツ訳をそのまま使っている。[9]まったく同じなのは二六行に及ぶと言い、さらに出典を明示することなしにキップリングの歌を使っているのではないかと問いただした。キップリングのバラードについてはすでに初演プログラムに記したように初演前にすでに削除したということでケルは申し出を取り下げた。

ケルの批判に対してブレヒトは、歌のテクストでは「私の六二五行中、実際に二五行はアマーの翻訳と同一である」ことを認めた。回答をブレヒトは次のように結んでいる。「精神的財産の問題において私は根本的にだらしないことをこの場を借りて申し上げたい」（『文学』ベルリン一九二九、第七号。GBA 21, S.316.）。ブレヒトは一九三一年二月一六日付のカール・クラマー（これが本名で、K・L・アマーはペンネーム）宛の手紙で、『三文オペラ』が収録された『試み3』をお送りします」（GBA 28, S.334.）[10]と書いている。遅れたことを詫びながら『三文オペラ』の取り分、六二・五パーセントのうち二・五パーセントをアマーに渡すことになった。印税はブレヒトの申し出により、ブレヒトの取り分、

剽窃については例をいくつか挙げれば、ブレヒトは「ヒモのバラード」を「ヴィヨンと太っちょマルゴーのバラード」の翻訳から、「快適な生活のバラード」を同名のヴィヨンのバラードの翻訳から引用、または参照している。ヴィヨンの「快適な生活のバラード」は一連一〇行で三連からなり、各連の最終行はリフレインである。ブレヒトはこの形式を維持し、リフレインはヴィヨンのドイツ語訳の „Nur wer im Wohlstand schwelgt, lebt angenehm!" (Villon, S.86f.)（ぜいたくにふけるやつだけが楽しく生きられる！）が、ブレヒトでは下線部の一語だけを変えて „Nur wer im Wohlstand lebt, lebt angenehm!" (GBA 2, S.275 u. S.276)（ぜいたくに暮らすやつだけが楽しく生きられる！）となっている。

フランソワ・ヴィヨン (1431?-1463 以降) はパリ大学在学中から売春婦やならず者との関係が深く、一四五五年に乱闘騒ぎのあげく司祭を殺害し、パリから逃亡して窃盗団に加わる。投獄されるが恩赦で出獄。一四六二年に売春宿で強盗・殺人事件を起こし、絞首刑判決を受けるが減刑され、その後の消息は不明である。この無頼・放浪の詩人に、ブレヒトは『三文オペラ』の主人公メッキーの姿を重ね合わせていたのかもしれない。

2・4　ジョン・ゲイの『乞食オペラ』

『乞食オペラ』でジョン・ゲイとその作曲家であるペープシュは、一八世紀にバラッド・オペラという新しい音楽劇のジャンルを確立した。豪華絢爛なイタリア宮廷オペラに対するものとしてバラッド・オペラはバラードやモリタート、流行歌のようなポピュラーな歌の形式を取り入れた。すでに「乞食オペラ」という題名からしてパロディや侮辱がこめられている。「オペラ」を名乗っているもののアリアやレチタティーヴォは存在せず、バラードや大道歌で犯罪劇を作り出している。音楽的なものにとどまらず、テクストにおいても支配的な慣習に対する攻撃が表されている。

Akira Ichikawa

『乞食オペラ』は南海泡沫事件直後の一七二二年に第一大蔵卿（＝初代首相）に就任したロバート・ウォルポール（Robert Walpole）の政権下で書かれたものである。どうしようもない腐敗の時代、そこでは政治的陰謀や賄賂・買収、言論弾圧などがはびこり、道徳の崩壊が国民全体に広がった。ジョン・ゲイはジョナサン・スウィフトやアレクサンダー・ポープといった彼の友だちと並んで一八世紀のイギリスにおけるもっとも重要な風刺家、モラリストと見なされているが、彼の作品では多くの暗示で支配階級をあざ笑っている。故買人のピーチャム、看守のロキット、強盗のメッキーはそれぞれどこかウォルポール首相、あるいは政治家・官僚の特徴を有している。第二幕の第三〇歌（Air 30）は次のようである。「時代を非難するときには／注意深く、賢くやってくれ。／廷臣どもが怒り出さないように。／悪徳や賄賂に言及すれば／それはこの種族全員に当てはまる。／みんな叫ぶ──これは私への当てこすりだ、と」。『乞食オペラ』は政治風刺劇なのだ。

『乞食オペラ』では台詞のあいだに六九の歌曲が挿入されているが、そのうち四一歌は俗謡の借用で、スコットランド民謡やフランス民謡の旋律をペープシュが編曲して劇中歌にしている。残りの二八歌はヘンリー・パーセルなどを中心に、ゲイと同時代にイギリスで活躍したオペラ作者の曲を使っている。第二〇歌はヘンデルのオペラ『リナルド』の行進曲である。ペープシュが『乞食オペラ』のために作曲したのは序曲と第一歌だけだが、各歌にオーケストラの伴奏を付し、エア（歌曲）にしたのも彼である。

イタリア・オペラではアリア、重唱・合唱のあいだの対話、独白、状況説明などの部分はレチタティーヴォになっている。「歌いながら、しかも話しているというタイプの音楽」が理想とされているからだ。だが『乞食オペラ』のようなバラッド・オペラでは、歌のあいだに歌とは異質の台詞が挟み込まれている。歌入り芝居のように台詞のあいだに歌が挟み込まれているというのが正しいのかもしれない。

『乞食オペラ』のストーリーは『三文オペラ』と非常によく似ている。登場人物もほぼ同じである。ブレヒトがジョン・ゲイに多くを依拠していると言っていい。ピーチャムはロンドンの暗黒社会

Akira Ichikawa

3　音楽劇『三文オペラ』

3・1　作品の構造と内容

作品中の「戴冠式」という言葉からも推察されるように、『三文オペラ』の話はヴィクトリア朝時代にさかのぼる。舞台は産業革命以降、資本主義が急速に発展した一九世紀のイギリスに置き換えられる。これによってブレヒトはゲイの『乞食オペラ』に対しても、『三文オペラ』が書かれた一九二八年の状況に対しても距離を置いている。『乞食オペラ』で中心にあったメッキーとポリー、ルーシーの三角関係や嫉妬の物語は弱められ、量的にも少なくなっている。その代わりに盗賊団の話や、特に良心の咎めを知らないピーチャムの商売に関する話が重要度を増している。ゲイにおいてパロディ的な目的のために構成されていた人物たちはブレヒトにおいてパターン化され、より具体的に描かれている。小さな故買商からピーチャムは恥知らずのビジネスマン、乞食王になる。ゲイにおいてはピーチャムとロキットは共同で盗賊に対して闘っているが、ブレヒトでは今や盗賊の親分と警視総監がビジネスパートナーなのだ。ゲイの監獄所長のロキットは、ブレヒトでは

のキーマンで、故買業を営んでいる。盗品それを返してやり、謝礼を受け取るのだ。盗品メッキーである。ピーチャムは同時にニューゲイト監獄の所長ロキットとグルになり、働きの悪い「悪党どもを告発し」、四〇ポンドの報酬を得ていた。最後の乞食(作家)の言葉、「下層の人間も金持ち連中と同様に悪徳に染まっているんだから」はブレヒトとも共通する基本ラインである。

と知りながら安値で回収し、元の所有者にそれを返してやり、謝礼を受け取るのだ。盗品メッキーである。路上に出没する盗賊団の親分

警視総監タイガー・ブラウンになる。まったく新しいのはソーホーの馬小屋での結婚式の場面である。作品の三幕構造は保持されているが、ブレヒトとヴァイルは各幕の終わりに新しいオペラのパロディ的なフィナーレ（〈三文フィナーレ〉）を書いた。同様にバラッド・オペラの基本的な性格は保持しており、絶えずソングやバラードで筋が中断される。

ゲイとペープシュのオリジナルのエア（伴奏付きの歌のナンバー）がブレヒト／ヴァイルに不用なことは作品が物語っている。〈朝の聖歌〉のメロディーだけが原本から採用され、他のすべての曲は新たに作られたものである。ヴァイルの音楽はジャズやダンス音楽などの使用においてバラッド・オペラの原則を取り入れながら、二〇世紀の様式で新たに作り直されている。ブレヒトがゲイの作品の社会批判的な要素を取り込み、ブルジョア社会に鋭い批判の矢を向けたことは明らかだ。だが同時にこの上演が、感情過多なヘンデル・オペラに対する『乞食オペラ』の挑戦を受け継ぐものであり、バラードやモリタートを取り入れることによって対抗文化（カウンターカルチャー）を形成していることも忘れてはいけない。

『三文オペラ』は序幕と三幕九場からなる。戯曲には各場の冒頭に簡単なストーリーが記されており、上演ではテクストがスライドで舞台上に映し出される。『三文オペラ』では二一のナンバー（以下№.1.№.2…のように表示）がある。

序幕

序曲（№.1）が厳かに演奏された後、序幕が始まる。映し出されるのは、〈ドスのメッキーのモリタート〉という歌のタイトルだけである。場面は「ソーホーの年の市」。ト書きには、「乞食たちは物乞いをし、盗賊たちは盗みを働き、売春婦たちは売春をしている」とあり、作品に重要な三つの社会的集団が示される。大道歌手が歌うブルース・テンポの〈ドスのメッキーのモリタート〉（№.2）では、盗賊の親分、メッ

Akira Ichikawa

キーの殺人の数々が挙げられる。

第一幕

第一場は〈ピーチャムの朝の聖歌〉（No.3）で始まる。ピーチャムが観客席に向かって自己紹介する。彼は乞食会社の社長で、ロンドンの乞食を管理し、支配している。人間が日に日に非情になっていくご時世に、ピーチャムは人々に感銘を与えるような衣装や、杖などの用具で乞食たちを身支度させ、演劇的な指導までして街に送り出す。ショバ代や衣装代などを取り立て、彼らの収入の大部分を社長は徴収している。娘を玉の輿に乗せてお金儲けしようと考えているピーチャム夫妻は、娘の無断外泊の相手が仇敵メッキーだと知り、心穏やかでない。「おとなしく寝ているかわりに、夜遊びに出かける」娘を嘆く〈かわりに・ソング〉（No.4）を夫婦は歌う。

第二場では盗賊団の親分メッキーとその子分たちが登場する。メッキーは使われていない貴族の馬小屋でピーチャムの娘ポリーと結婚する。子分たちが盗んできた品々で準備が整い、結婚式が始まった。子分たちが〈貧乏人のための婚礼の歌〉（No.5）を歌い終えると、そのお礼にポリーが〈海賊ジェニーの歌〉（No.6）を歌い、喝采を博する。ロンドンの警視総監であるタイガー・ブラウンが登場する。植民地戦争時代にイギリスがインドに進軍したときの戦友であり、その関係は今でも続いていた。当時のことを思い起こしながら二人は〈大砲の歌〉（No.7）で気勢を上げる。ブラウンは女王の戴冠式の準備で退席する。やがて一同も去り、〈愛の歌〉（No.8）で新郎新婦は用意された天蓋付きのベッドに入る。

第三場でポリーは〈バルバラ・ソング〉（No.9）を歌って、結婚の報告をする。ピーチャムはこの結婚が自分に経済的痛手を与えると考え、メッキーを告発し、絞首台に送る決意を固める。

第一幕の終わり、〈第一の三文フィナーレ人間関係の頼りなさについて〉（No.10）でピーチャムは「誰だっ

て善人でいたいだろう」、「でも世の中はそんなに甘くない」と娘を諭す。

第二幕

　第四場（場面は通し場面番号がつけられている）は、ポリーから危険を伝えられたメッキーが逃亡の決断をするところから始まる。別れ際にメッキーが〈メロドラム〉(No. 11) を口ずさんだ後、ポリーは独り、〈ポリーの歌〉(No. 11a) を歌う。幕間劇でピーチャム夫人は酒場女のジェニーに、メッキーを密告すれば十シリングもらえると教え、〈セックスのとりこのバラード〉(No. 12) を聞かせる。

　第五場。メッキーはそれでも習性に従い木曜日にターンブリッジの女郎屋に行く。ジェニーはメッキーを裏切り、警察に引き渡すよう仕組む。何も知らないメッキーは自分がジェニーのヒモで用心棒だったころを思い出し、タンゴ・テンポの〈ヒモのバラード〉(No. 13) を歌い、ジェニーも歌に加わる。メッキーは危険を知り、逃げようとするが警察に逮捕される。

　第六場はオールドベイリーの監獄の独房。鳥かごのような檻にメッキーは入れられている。タイガー・ブラウンが登場し、親友を逮捕したことに良心の呵責を感じていると述べる。メッキーはそれでも獄房内で調子よく〈快適な生活のバラード〉(No. 14) を歌っている。「贅沢に暮らすやつだけが快適に生きられる！」と。ブラウンの娘で、メッキーの愛人であるルーシーが登場し、メッキーがポリーと結婚したことを責め立てる。ルーシーはメッキーの面会に来たポリーと鉢合わせし、二人がテンポよく言い合う〈嫉妬のデュエット〉(No. 15) が歌われる。ルーシーのお腹が大きいのを見せられ、嘘とは知らずポリーは泣き出し、母親に連れ去られる。ルーシーの助けでメッキーは逃走に成功する。

　第二幕の終わり、メッキーとジェニーが幕前で〈第二の三文フィナーレ〉(No. 16) を歌う。「まずは食うこと、道徳はその次」という有名なフレーズが二人によって繰り返される。「人は何によって生

ブレヒト幕での上演／「人間の努力のいたらなさの歌」（第7場）

ポリー役に復帰した
カローラ・ネーアー（第2場）

Akira Ichikawa

きるのか」という問いかけに、合唱は「人は
みな、悪によってのみ生きる」と答える。

第三幕

　第七場では、第六場に引き続きピーチャムが警視総監のブラ
ウンに脅しをかける。ブラウンはメッキーに対する友情から彼
の逮捕には消極的だった。だがピーチャムはそれならロンドン
の乞食を総動員して女王の戴冠式のパレードを妨害し、中止さ
せるように仕向けると言うのだ。ブラウンはやむなくメッキー
の逮捕命令を出す。ピーチャムはブラウンに〈人間の努力のい
たらなさの歌〉（No. 17）を歌って聞かせる。幕間劇でジェニーが
〈ソロモン・ソング〉（No. 18）を披露する。「賢者ソロモンはその
賢さゆえに、美女クレオパトラはその美しさゆえに、勇者シー
ザーはその勇敢さゆえに、滅んだ。うらやましいのはそうし
た美徳がない人」という有名な歌で、『肝っ玉おっ母とその子
どもたち』でも使われた。[13]

　第八場では、ポリーがルーシーを訪問し、二人はたがいを
理解し、仲直りする。

　第九場では、メッキーがまた女郎屋に現れ、またジェニー
に密告され、また逮捕されたことが明らかになる。彼は絞首

刑が確定し、死刑囚の独房にいる。逃亡のための賄賂のお金も調達できそうにない。死の恐怖に襲われたメッキーは〈墓穴からの叫び〉(No. 19)を早いテンポの小声で語るように歌う。「銀行強盗など、銀行の設立に比べればどうってことはない」という辞世の句を残し、メッキーは〈メッキーがすべての人に許しを請うバラード〉(No. 20 ヴァイルの楽譜では〈墓碑銘〉)を歌う。絞首台にメッキーが立つと、ピーチャムが観客に語りかける。「オペラではせめて一度くらいは／正義よりは慈悲が下されるのをご覧あれ。／皆さんに喜んでもらいたいので／今から国王の馬上の使者を登場させます」(〈絞首台への道〉、No. 20a)。

〈第三の三文フィナーレ〉で芝居は大団円を迎える。国王の使者として、馬にまたがりタイガー・ブラウンが現れる。彼は告げる。「戴冠式のこの良き日に、女王の恩赦が下り、貴族の称号とお城、年金がメッキーに与えられます」。すべてがハッピーエンドで、全員が合唱する(不正をあまり追求するな[……])。

3・2　叙事詩的演劇の試み

ブレヒト大全集(GBA)に掲載された『三文オペラ』には共同作業者としてエリーザベト・ハウプトマンとクルト・ヴァイルの名前があげられ、その下に、「『三文オペラ』は叙事詩的演劇における一つの試みである」(GBA 2, S.230)と記されている。ブレヒトが提唱する「叙事詩的演劇」とは、叙事詩と劇という二つのジャンルがクロスオーバーする演劇であり、叙事詩的(物語的)平面と劇的(身振り的)平面が相互に関連付けあいながら場面を構成する演劇のことをいう。喜劇『男は男だ』(Mann ist Mann)でブレヒトはクルト・ヴァイル、カスパル・ネーアーと共同作業をした。ネーアーが描いた絵や文字の幻燈(スライド)に合わせて、ヴァイルが短いセレナーデを添えた。ブレヒトが創出した劇空間に異次元の空間が組み合わされた。こうした実践からブレヒトが「諸要素の分離」(GBA 22, S.156)と名付けた叙事詩的演劇の理論が生み出された。『三

Akira Ichikawa

『文オペラ』でも三人の共同作業は続けられた。

ブレヒト作品では、詩同様、戯曲も音楽抜きには考えられない。劇中のソングは劇を中断し、観客に筋を注釈し、登場人物の行動に批判を差し挟ませる詩的なメタテクストとして働く。『三文オペラ』ではソングは異化的、パロディ的機能を明らかに有している。ソングはブレヒトの提唱する叙事詩的演劇に不可欠な要素となった。ブレヒト自身も次のように述べている。

　一九二八年の『三文オペラ』の上演は、叙事詩的演劇のもっとも成功したデモンストレーションだった。この上演ではじめて、舞台音楽が新しい観点から使われるようになった。この改新のいちばん目に付く点は、音楽的表現がそのほかの表現と厳密に分離されていることだった。それは小編成のオーケストラが舞台上に置かれていることで、外から見てもすぐわかった。ソングを歌うたびに照明が切り替わり、オーケストラにスポットライトが当たった。背景のスクリーンにはそれぞれのナンバーのタイトル［……］が映し出された。［……］バラード的な要素が支配する音楽は、省察的・道徳的な性質を帯びていた。(GBA 22, S.156)

　『三文オペラ』はアウフリヒトの記憶によれば、当初『ならず者たち』（Gesindel）というタイトルであった。それが初稿では『ヒモ・オペラ』（Die Ludenoper）に変わり、最終的に劇作家フォイヒトヴァンガーの提案を受け入れ『三文オペラ』となった。[14]『乞食オペラ』から生まれた『三文オペラ』ということで、音楽は必要不可欠であった。ブレヒトとヴァイルの密な共同作業で音楽はできあがったが、それをどのような形で表現するかはブレヒトにゆだねられた。ブレヒトは演出のエンゲルの反対を押し切ってオーケストラ（楽団）を舞台に上げた。叙事詩的演劇の新しい手段として。舞台奥に壇を作り、壇上にバンドを配置した。背景にはパイプオルガンのイミテーションが置かれ、その前でルイス・ルース（Lewis Ruth）楽団の七人のメンバーが演奏した。本当は二

『三文オペラ』初演／楽団演奏の場面

三人のメンバーが必要らしいのだが、楽団員が複数の楽器を持ち替えて、三分の一の人員でやり遂げた。中央に音楽監督のマックエーベンがいて、ピアノを弾き、指揮を担当した。演奏時には舞台の天井からライトが下りてきて劇空間とは違った色の照明が当てられた。

舞台美術を担当したネーアーはブレヒトの言う「演劇の文書化」（GBA 24, S.58）を念頭に置いて、各場面の冒頭でタイトルや筋をスライドで投影した。例えば序幕では「ドスのメッキーのモリタート」、第二場では「ソーホーのど真ん中で盗賊のドスのメッキーは乞食王ピーチャムの娘ポリーと結婚式を挙げる」といった具合に。観客はあらかじめストーリーを知ったうえで、判断を加えながら演劇を見ることができる。またブレヒトの意向に沿った形で、ネーアーは自作の『三文オペラ』の幕をワイヤロープにつるした。幕は中央で二つに分かれ、左右（下手方向・上手方向）にカーテンのように引いて開けられる。（この幕はのちに「ブレヒト幕」、「ブレヒト・カーテン」と呼ばれるようになった。）幕の高さは身長より少し高いぐらいなので、観客は舞台転換を見ることができた。ネーアー

のこうした仕事は、叙事詩的演劇が求める

反イリュージョンの効果を高めている。

『三文オペラ』のソングはそのほとんどが作品のストーリーとは直接にかかわっていない。ソングを歌う登場人物、例えばポリーは、歌の世界でポリーとして登場し、ポリーにまつわるできごとを歌うわけではない。〈嫉妬のデュエット〉のポリーとルーシーなどの例外はいくつかあるが。〈バルバラ・ソング〉ではバルバラという、観客がまったく知らない女性が自分を歌う。言い寄る多くの男性にいつも「ノー」と返答してきたが、あの「礼儀知らずの男」には「ノー」と言えなかった、と。ポリーはこの歌で両親に自分の結婚のことを示唆するのである。会話から歌への移行、劇的平面から物語的平面への転換は、どこかでその総合（ジンテーゼ）である哲学的平面を作り出そうとしているのかもしれない。すなわち筋に注釈することによって観客に批判的考察を要求しているのだ。ここに劇と叙事詩という二つのジャンルがクロスオーバーする叙事詩的演劇の「本領」がある。

3・3　聖書パロディ、そして資本主義批判

　一九二八年の『三文オペラ』の初演当時は不況で失業者は増大し、政治家・官僚の腐敗や社会的不平等に対する庶民の怒りはますます大きくなっていった。もちろん一方でナチスへの傾倒、信奉が強まったことも事実である。そんな中でアウトサイダーたちが繰り広げる反抗的な行為に観客席は大いに沸き、熱く魅力的なエンターテインメントとなった。

　『三文オペラ』にはパロディ的要素がふんだんにある。おどけたバーレスク（風刺的喜歌劇）と言ってもいい。第一場の冒頭で歌われる〈ピーチャムの朝の聖歌〉でいきなり聖書パロディが出てくる。聖書は万人が知る書物であり、キリスト教社会の道徳はすべて聖書をもとに成り立っている。キリスト教の根本思想は隣人

Akira Ichikawa

愛であり、「敵をも愛せ」という絶対的な愛だ。冒頭で乞食王ピーチャムは「与えよ、さらば与えられん」と言うが、これはもちろん聖書の「求めよ、さらば与えられん」のもじりである。求めれば与えられる聖書の世界に対し、ブレヒトは現実の厳しさを皮肉っている。ブルジョア社会では、弱い者を「裸にし、襲い、絞め上げ、食らう」ことでしか、「ただ悪行によってしか」生きていけないことが示される。「この世は貧乏、人は悪」、「ぜいたくに暮らすやつだけが楽しく生きられる」。社会批判の言葉がどんどん飛び出す。「まず食うこと、それから道徳」というわけだ。そして食うもののない人間にとっては何の役にも立たない。聖書で説かれる道徳は、こうしたキリスト教道徳が通用しない世の中、資本主義社会が何よりも批判にさらされるのだ。

メッキーはキリストになぞらえている。メッキーは木曜日に捕まり、金曜日に処刑される。ちょうどキリストが木曜に捕らわれ、安息日の金曜に処刑されたように。キリストは弟子のユダに銀貨三〇枚で売られるが、メッキーの密告も娼婦ジェニーが四〇ポンドの報奨金と引き替えに行う。逃走中に女のところへは行かないで、とポリーに忠告されたのに、メッキーはジェニーのところへ行ってしまう。第四場で「血に飢えた犬」と聞いたとたんにメッキーが手を洗いだすのは、自分が潔白であるという証拠を見せたいためで、聖書のピラトの判決（マタイによる福音書）からきている。

警視総監ブラウンの親友であるメッキーは手入れのある日は前もって教えてもらえたので、いつも逃げおおせていた。だが今回は、メッキーを逮捕しなければ女王の戴冠式のパレードにロンドン中の乞食を集めてデモを仕掛けるとピーチャムが脅したため、ブラウンも逮捕せざるをえない。メッキーは絞首刑を宣告される。だがメッキーはキリストと違って処刑されなかった。キリストのように殉教者として崇められ、民衆のヒーローになると困るからだ。この悲壮なエンディングは、馬上の使者の突然の登場によってあっさり破られる。メッキーは処刑を免れるどころか貴族の称号も手に入れ、終身年金まで与えられることになるのだ。だがこれによって彼は盗賊（民衆）の英雄の地位から引きずり下ろされる。これぞまさしく「死

Akira Ichikawa

刑台のユーモア」(gallows humor) ＝ブラック

ユーモアである。[15]

　主人公のメッキーは盗賊の親玉だが、血を見るのも嫌いだ。背広姿にステッキの紳士は女性を次々に口説き落とす名うてのドン・ファンだ。ステッキは仕込み杖になっていて、中にはナイフが隠されている。鮫は恐ろしい歯をむき出しにするけれど、メッキーの刃は隠されたままだ（〈ドスのメッキーのモリタート〉）。メッキーが子分の悪行を自分の手柄とし、盗んだもの（上がり）を巻き上げるのは、乞食会社社長のピーチャムと同じである。その「搾取」は半端ではない。二人とも立派な資本家なのだ。

　第二場のピーチャムとポリーの結婚式は、『乞食オペラ』にはないブレヒトの独創である。反ブルジョアを標榜しながらブルジョアの結婚式スタイルにこだわり、あくまでブルジョア生活を模倣しようとするメッキーの姿は滑稽である。やさ男の大悪党メッキー、古びた馬小屋で盗賊たちが盗んできた王朝時代の高級な家具や財宝に囲まれ、行われる結婚式—イメージのギャップ、アンバランスがここでは笑いを引き起こす。

　盗賊の仲間以外、牧師と警視総監タイガー・ブラウンだけが参列した式で、ポリーは余興に「海賊ジェニー」を歌う。みんなに笑いものにされていたホテル酒場の皿洗い娘、ジェニーは、実は海賊の花嫁である。彼女の手引きで乗り込んだ海賊が町を占拠すると、日ごろ彼女をさげすんでいたホテルの常連客はすべて首をはねられてしまう。海賊をメッキーの盗賊一味、皿洗い娘をポリーに重ねることもでき、ルンペン・プロレタリアートの逆襲的な意味合いを持つ歌のように感じられる。エルンスト・ブロッホはこの歌を「しいたげられたものの復讐の夢」と解釈して、革命的だと評価している。[16]

　『三文オペラ』では聖書の世界がパロディ化され、そこで説かれる正義や隣人愛などの道徳がことごとく笑いものにされる。モリエールはかつて「喜劇の目的は人間の悪徳を矯正することにある」と述べたが、ブレヒトでは「人間の悪徳が社会を矯正する」という強烈な逆説のパロディ、異化による資本主義社会のあぶり出しが行われているのだ。これはお笑い以外の何物でもない。

一九三五年一月に画家のジョージ・グロスに送った手紙の中で、ブレヒトは『三文オペラ』／主題――盗賊はブルジョワである」（GBA 28, S.484）と書いている。ブレヒトは明らかに資本主義の象徴として銀行を考えている。　聖書と銀行（＝資本主義）批判がこの作品の根底をなしていると考えていいだろう。メッキーは最終場で、〈メッキーがすべての人に許しを請うバラード〉を歌う前に、別の言葉（辞世）を述べる。

皆さん、私は没落しつつある階級の没落しつつある代表者です。われわれ小市民階級の手仕事職人は、時代遅れのかなてこで小さな店の経営者の安物の金庫をこじ開けています。でもわれわれはそのうちに大企業に呑み込まれてしまいます。だって大企業の後ろには銀行がついているのですから。合い鍵など、株券に比べればどうってことはありません。銀行強盗など、銀行の設立に比べればどうってことはありません。男ひとり殺すことなんて、男ひとり雇うことに比べればどうってことはありません。（GBA 2, S.305.）

悪党の代表メッキーは「銀行を設立することは、銀行に押し入ることより悪だ」と言う。銀行経営者、大ブルジョワこそ最大の泥棒だと言うところにブレヒトのメッセージと笑いがあるはずなのだが、どこか唐突で無理がある。メッキーをキリストに引きつけすぎたからかもしれない。キリストのパロディを通して資本主義を批判しようというブレヒトの意図は十分には果たされていない。「不正をあまり追及するな。不正だって／やがては凍り付く。この世の冷たさゆえに。／考えてみろ、悲惨が響き渡るこの谷の／暗さとものすごい寒さを」という終幕のソングにいたるまで、作品は資本主義の表層をかろうじて捉えたにすぎない。「この世の冷たさ」の根本的な原因を追求すること、正面から社会の構造を解き明かすことは難しい。心の底からの笑いは発せられないまま終わっているように思われる。

4 〈ドスのメッキーのモリタート〉

Akira Ichikawa

一九二九年夏の『剽窃事件』同様、映画契約をめぐる法廷闘争も大きな話題を呼んだ。映画化にあたって一九三〇年秋にブレヒトとヴァイルがネロ映画社に対して起こした「三文訴訟」は示談が成立し、映画『三文オペラ』は一九三一年二月一九日にベルリンのアトリウム映画館で封切られた。ドイツ全土で上映されたG・W・パプスト（Georg Wilhelm Pabst）監督の映画は作品の人気加速に貢献した。同時期にフランス版の映画も制作され上映された。ブレヒトが作詞し、ヴァイルが作曲した『三文オペラ』のソングも、演劇とは切り離された形で多くの人に歌われ、広まった。一九三三年までに販売されたレコードは一三〇種類にものぼるという。

『三文オペラ』、というとまず皆が思い浮かべ、口ずさむのが〈マック・ザ・ナイフ〉＝〈ドスのメッキーのモリタート〉だ。主題歌ともいうべきこの歌抜きにはブレヒト／ヴァイルの名作を語れないだろう。最後にこの歌を中心にドイツ版の映画やCD、日本での演劇、映画の受容などに触れて結びとしたい。

4・1 大道歌手が歌うモリタート

ブレヒトが生まれ、育ったアウクスブルクでは、毎年二度、春と晩夏に、プレラーと呼ばれる年の市が開かれた。「ドンちゃん騒ぎ」を連想させるプレラーは、若いブレヒトにとって大きな文化的イベントだった。彼は見世物小屋の舞台裏に出没し、多くの芸人とも知り合いになった。特に彼を引きつけたのはベンケルゼンガーと呼ばれる大道歌手だった。細い柱に掛けられた大きな絵の一コマ一コマを棒で指し示しながら、戦

映画『三文オペラ』
〈ドスのメッキーのモリタート〉を歌う大道歌手（エルンスト・ブッシュ）

争、災害、犯罪などのニュースをバラードに仕立て、手回しオルガンの伴奏で聴衆に歌いかける。ベンケルザングは絵画と文学と音楽が一体となった大衆的な総合芸術と言えよう。なかでも好まれたのは殺しを扱った歌でモリタートと呼ばれた。モルトタート（殺人）から来た言葉で、残酷な殺しの場面を生々しく写し出し、聴衆を興奮の渦に巻き込んだ。

〈ドスのメッキーのモリタート〉は即興で作られたものである。主演の二枚目俳優ハラルト・パウルゼンが見せ場を作るために自分の登場曲を作ってくれと要求したからだ。初日を間近に控えた突然の要求にブレヒトはすぐに応えて詩を書き、翌日にはヴァイルの曲ができ上がっていたという。ブレヒトは「年の市のモリタート歌手の口上を韻律的にまね、メロディーのモデルをクルト・ヴァイルに提示したのではないか」、「モリタートに若いころから魅せられたブレヒトから、この歌の決定的なアイディアが出されたのではないか」。

Akira Ishikawa

そんな思いが強くなる。ブレヒトの体内にあるサブカルチャーが自然な形でヒットソングへと結実していったとも考えられる[17]。

パプスト監督の一九三一年の映画『三文オペラ』では、まずイケ面で痩せ型のメッキーが、スーツに身を包んで登場する。ここにも盗賊の首領に対して観客が抱くイメージを破る異化がある。『泥棒はブルジョアであり、ブルジョアはそれ以上に泥棒』という作者のメッセージの出発点である。メッキーが聴衆・観客である市民にまぎれて眺めるのは大道歌手が小さな台（ベンケル）に乗って歌う出し物〈ドスのメッキーのモリタート〉で、自分のことが歌われている。「鮫は歯をむき出すが、メッキーはドスを隠し持つ。［……］」

歌手が過去形でメッキーの殺しの物語を歌い、絵ができごとを現在形のドラマとして浮かび上がらせる。過去形の叙事詩と現在形のドラマがクロスオーバーする叙事詩的演劇の原型が作り上げられている。絵のできごとを舞台空間に移し変え、俳優に演じさせるだけでブレヒトの求める演劇ができ上がる。語り手の語りと、演じ手の演技の後に、全体を総括するような歌が入れば完成だ。さらに重要なことは絵から抜け出た主人公が、自分のドラマを眺め、その後モリタートの観客である市民相手に絵と同じドラマを演じる。そしてそれを劇場の観客が見ることになる。幾重にも入れ子構造になった舞台がメタ平面を構成し、メタシアターを構築していく。ソングは叙事詩的演劇に欠かせない。

４・２　日本の演劇・映画の〈ドスのメッキー〉

封建道徳や武士社会の倫理に縛られて生きなければならない人間のむなしさを描いた鶴屋南北や、自由奔放に生きる市井の小悪党を主人公にした河竹黙阿弥の精神はブレヒトにも流れている。石川五右衛門の辞世の句「石川や、浜の真砂はつきるとも、世に盗人のたねはつきまじ」や、豊臣秀吉の命を狙って失敗し、秀吉

に向かって、「自分が盗賊ならば、天下を盗んだお前こそ大盗賊である」とたんかを切るくだりなど、『三文オ
ペラ』に通じるものは多い。

井上ひさしはこれらをすべて取り入れ、パロディ化し、『藪原検校』を書いた。冒頭の『藪原検校のテーマ』
は〈ドスのメッキーのモリタート〉の替え歌である。メッキーはドスを忍ばせ、杉の市（琵琶法師で、のちの
二代目藪原検校）も老人を殺害して奪った短刀正宗を懐に持っている。悪事と殺しを重ねた二人のテーマソン
グの終わりはそれぞれ「だれかが一人、角を曲がっていった／その名はドスのメッキーだ」、「悪鬼も怖れる藪
原検校／横町の角を　曲がって消えた」となっている。女や金に執着するところなど、二人には共通点が多い
が、最後に杉の市は見せしめのため残酷な処刑を受ける。絞首台に送られたものの恩赦で刑を免れたメッキー
とは対照的な結末だが、風刺、エロス、グロテスクな笑いの要素はどちらもふんだんにある。

貴志祐介の『悪の教典』（二〇一二年、映画二〇一二年、監督・脚本、三池崇史、主演、伊藤英明）では、主
人公が犯す連続殺人の前触れとして〈ドスのメッキーのモリタート〉が流れる。高校の英語教師、ハスミンこ
と蓮見聖司はアメリカ仕込みの英語とルックスのよさで生徒から多大の人気を集め、同僚、生徒の父母から
の信頼も厚い。主人公が一四歳のときに聞いた『三文オペラ』のレコードの〈殺人物語大道歌（モリタート）〉。
ドイツ語が分からなかった彼は訳詩を見て衝撃を受ける。「歌われているのは自分のことではないか」と。こ
の頃から彼は「共感能力の低さ」ゆえに殺人を重ねていた。それに気付いた両親を殺害し、「……」邪魔者を排
除していく。ピカレスクロマンの輝きを秘めた戦慄のホラー小説は映画化され、画面からは主人公の口笛の
伴奏をかぶせながら、〈ドスのメッキーのモリタート〉がテーマソングとして全編を通して聞こえてくる。

4・3　CD『ドスのメッキー』

二〇〇二年に発売されたCD『ドスのメッキー』(*Mackie Messer/Mack The Knife*)では一九三〇年から現代までの二一人の歌手が競演している。ロック、ジャズ、シャンソン、カンツォーネなど多様で、〈ドスのメッキーのモリタート〉がそれぞれの国の国民文化として定着している様子がうかがわれる。まず登場するのは初演の大道歌手役、クルト・ゲロン。メッキーを演じたパウルゼンの声があまりに甘すぎて曲に合わないため、棚ぼたでもらった歌だ。続いてブレヒト、さらにヴァイルの妻、ロッテ・レニア。ジャズの王様、ルイ・アームストロングやポピュラー界の大御所、フランク・シナトラも登場してくる。一九五九年に全米のヒットチャート一位になったボビー・ダーリンの歌もすばらしい。イギリスのロッカー、スティングは〈人間の努力のいたらなさの歌〉を伴奏として挟み込んで、「スティング」(刺激)してくれる。ブレヒトは奇しくもこの二曲を一九二九年に収録している。ブレヒトは上手な歌い手ではないかもしれないが、彼の声から発散されるパトスが不思議な魅力を放っている。しわがれ声の巻き舌で歌うその歌声は、いつまでも耳元から離れない。

Akira Ichikawa

注

ブレヒトからの引用はすべて以下の全集を用いた。

Bertolt Brecht: *Werke. Große kommentierte Berliner und Frankfurter Ausgabe.*
Hg. v. Werner Hecht, Jan Knopf, Werner Mittenzwei, Klaus-Detlef
Müller, 30 Bde. u. ein Registerbd. Frankfurt a. M. 1988-2000.

本文中ではGBAと略記し、以下巻数とページ数を例のように示した。例：GBA 2, S.245.

Text:
Bertolt Brecht: *Die Dreigroschenoper.* GBA 2, S.229-308.
Bertolt Brecht: *Die Dreigroschenoper.* Suhrkamp BassBibliothek 48, S.7-88.
『三文オペラ』については以下の文献から多くを学んだ。

Brecht Handbuch. Band 1. Stücke. Hg. von Jan Knopf. Stuttgart 2001. S.197-215.

Brechts Dreigroschenoper. Hg. von Werner Hecht. Frankfurt a.M. 1985.

1 | Jürgen Schebera: Damals im Romanischen Café.... Leipzig 1990. S.6.

2 | Lotte Lenya-Weill: Das waren Zeiten! In: Brechts Dreigroschenoper. Hg. von Werner Hecht. Frankfurt a.M. 1985. S.118f.

3 | Vgl. Brecht Handbuch. Band 1. Stücke. Hg. von Jan Knopf. Stuttgart 2001. S.201.

配役は次のようである。カッコ内はその俳優のジャンル・分野。

メッキー：ハラルト・パウルゼン（オペレッタ）
ピーチャム：エーリヒ・ポントー（演劇）
ピーチャム夫人：ローザ・ヴァレッティ（カバレット）
ポリー：ローマ・バーン（カバレット）
ジェニー：ロッテ・レニア（演劇）
ルーシー：カテ・キュール（カバレット）
大道歌手、タイガー・ブラウンの二役：クルト・ゲロン（カバレット）
スミス：エルンスト・ブッシュ（演劇）

4 | Ernst Josef Aufricht: Ein Ende war nicht abzusehen. In: Brechts Dreigroschenoper. A. a. O. S. 114.

5 | Herbert Ihering: Bert Brecht hat das dichterische Antlitz Deutschlands verändert. Hg. von Klaus Völker. München 1980. S. 44.

6 | Jürgen Schebera: A. a. O. S.9.

7 | Lotte Lenya-Weill: Das waren Zeiten! A. a. O. S. 118. ブレヒトがヴァイルを提案したとき、アウフリヒトは「無調音楽の恐るべき児（アンファン・テリブル）として悪名高いあのヴァイルなのか」と驚きを隠せなかった。

8 | ドイツ出身だが一七〇〇年以降イギリスで活躍した。ドイツ名はヨハン・クリストフ・ペープシュ（Johann Christoph Pepusch）

9 | François Villon: Des Meisters Werke. Leipzig 1907. Vgl. Die sehr respektlosen Lieder des François Villon. Übertragung von K. L. Ammer. Leipzig, 1984.

10 | 剽窃事件についてはハンス・マイアーを参照。Hans Mayer: Laxheit und geistiges Eigentum. In: Bertolt Brecht und die Tradition. München 1965. S.42-46.

11 | John Gay: The Beggar's Opera. In The Beggar's Opera and Polly. Oxford University Press. S.69. John Gay: Die Bettleroper. Übertragen von Alice und Hans Seifert. Leipzig 1960. S.141.

12 | No.11、No.11aはブレヒト大全集には載せられていない。ヴァイルの楽譜とデュームリングの研究書には両方が掲載されている。ズーアカンプ社の『三文オペラ』BasisBibliothek版にはNo.11aのみ掲載され、No.11はメッキーの台詞として掲載されている。

13 | Kurt Weill: Die Dreigroschenoper. Philharmonia. S.59-61. Albrecht Dümling: Laßt euch nicht verführen. Brecht und die Musik. München 1985. S.186f. Bertolt Brecht: Die Dreigroschenoper. Suhrkamp BasisBibliothek 48. S.51. 『肝っ玉おっ母とその子どもたち』では「偉大な人たちの歌」になっていて、賢者ソロモン、勇者シー

ザー、誠実なソクラテス、聖者マルティンが出てくる。いずれもその美徳のために滅びた。

14　*Brecht Handbuch, Band I, Stücke, A. a. O., S.208.*

15　市川明：笑いのパレット――機知・風刺・滑稽。『ドイツの笑い・日本の笑い』(小島康男編) 所収、松本工房、二〇〇三、一〇〇-一〇六頁。

16　岩淵達治、早崎えりな『クルト・ヴァイル』。ありな書房、一九八五、九七頁。

17　市川明：シンガーソングライター、ブレヒト――若き詩人とサブカルチャー。『ブレヒト 詩とソング』(市川明編) 所収、花伝社、二〇〇八、一六頁。
Fritz Hennenberg (Hg.): *Brecht-Liederbuch*, Frankfurt a. M. 1984, S.389.

【図版出典一覧】

一三九頁：
右：Roma-Bahn-Archiv
左：Theater Museum des Instituts für Theaterwissenschaft der Universtät Köln

一四一頁：
Bertolt-Brecht-Archiv

一五一頁：
右：Bildendienst des Deutschen Verlags, Berlin
左：Bertolt-Brecht-Archiv

一五四頁：
Erich-Engel-Archiv

一六〇頁：
Märkisches Museum, Berlin

■本稿は二〇二二年七月一六日に世界文学会関西支部により開催された研究発表会の報告「ブレヒト/ヴァイルの音楽劇『三文オペラ』の世界初演(一九二八)とパプスト監督の映画『三文オペラ』(一九三一)について」を加筆・修正したものである。なお発表の映画部分は紙幅の関係で省略した。

■二〇二三年三月に退職された永田靖、閻府寺司の両氏に深い感謝をささげる。

Akira Ichikawa

城直子　Naoko Jo

王とクマリの儀礼空間
——なぜ王権とクマリ崇拝は結びついたのか

The spaces of the rituals that the King performs on Kumari

Keywords：インドラ・ジャトラ／クマリ・ジャトラ／クマリ山車巡行／コインの儀礼／ガッディバイタク

はじめに

　カトマンズ盆地三都のひとつカトマンズの旧王宮広場。ダルバールスクエアと呼ばれるこのエリアは、人々でごった返す都市カトマンズの中心地である。世界文化遺産として登録されているにも関わらず、王宮と生活圏は違和なく溶け込み混じり合う。現代と中世が併存する時空の越境感覚は、おそらくこの地に立つことで体感できるだろう。スマートフォンを使いこなす人々、鳴り響く車のクラクション、投棄されたゴミのにおい、血に染まる生け贄。ここでは自己と他者の輪郭すら曖昧で意味を成さず、まるで生と死すら一体化されていくかの様である。そしてそのすべてを、背後のヒマラヤが悠然と見守っているのだ。

Naoko Io

カトマンズ旧王宮と広場には、様々な歴史的建造物があふれている。歴代の王や権力者たちが建造した宮殿や寺院は多種多彩で、とりわけ広場の南西に佇む異質な西洋風建築に目がとまるだろう。この白いネオクラシック様式の建物はガッディバイタク（Gaddi Baithak）という宮殿である。そしてこのガッディバイタクと、旧市街を南北に分ける道路を挟んだ南側にクマリ[1]の館がある。クマリの館は仏教僧院バハ[2]の形式であり、向かい合うガッディバイタクと対称的な様相である。

国の大祭インドラ・ジャトラ（Indra Jatra）で王は、このガッディバイタクの西側バルコニーからクマリの山車にコインを献ずるのである。

歴代の王たちはどのように権威を可視化させてきたのだろうか。インドラ・ジャトラのハイライトで行われるコインの儀礼は、王とクマリの結びつきが公衆の面前で示されるものである。クマリの山車がガッディバイタクのバルコニーの下で停止する

カトマンズ旧王宮 ガッディバイタクとクマリの館
（城直子撮影）

1 ｜ 本稿において断りがない場合、クマリとはカトマンズの Rāj Kumāri（ネワール語で Lāykū Kumāri：ロイヤル・クマリ）を指すこととする。カトマンズ盆地には、今も複数の少女神クマリが存在している。そのうちの三人は、シャハ王朝以前には、カトマンズ、パタン、バクタプルという三都のマッラ王たちによって崇拝されていた。カトマンズの Rāj Kumāri は、ネワールのサキャ sakya（またはシャーキャ śākya）という仏教徒のカーストから3〜4歳で選ばれ、初潮を迎えるまで「神」として君臨する。ネパールの首都カトマンズは、シャハ王朝以降カトマンズ盆地の中心として栄えた都市である。為政者のマッラ王朝とシャハ王朝は、共にカトマンズ盆地外からやってきたとされ、盆地に古くから住んでいたとされるネワールの文化習俗を取り込み融合させていった。それらが象徴的に表されたもののひとつが、クマリ女神に対する崇拝である。

2 ｜ バハ（bāhā）はヴィハーラ（vihāra）に由来し、チョーク（cok）建築との類似が指摘されている。チョークとはロの字型の中庭または中庭のある建物のことで、王宮・寺院・住居などカトマンズ盆地の特徴的な建築形式である。クマリの館はクマリの住まいであり、クマリ・バハ、クマリ・チョークと呼ばれている。

と、王は山車にコインを捧げクマリに敬意を表する。一方クマリは一瞥し、山車は立ち去りそのまま旧市街を巡行する。バルコニーには王族や国の高官たち、眼前の広場には大群衆。それら大勢の人々が見守る中、この儀礼は毎年行われるのである。すなわち、民衆の前で繰り返し確認されるのは、ネオクラシック様式のバルコニーにおいて、クマリの尊厳が王でさえも跪くほどのものであること、なのだ。

インドラ・ジャトラやクマリ、あるいはカトマンズ盆地の空間構成および建築についての研究は数多くなされてきた。しかしながら、インドラ・ジャトラの主要素と空間との結びつきから論じたものは多くない。なぜ伝統的な場所・空間ではないバルコニーでコインの儀礼を行う必要があったのだろうか。本稿では先行研究をもとにインドラ・ジャトラを概観しつつ、クマリ山車巡行の際に行われるコインの儀礼に着目する。特に一七六八年シャハ（Śaha）王朝の盆地統一前後、マッラ（Malla）王朝からシャハ王朝への転換期以降に焦点をあわせ、王とクマリの関係についてインドラ・ジャトラが行われる空間から考察してみたい。

インドラ・ジャトラ

　まずインドラ・ジャトラについて概観しておこう。[3] インドラ・ジャトラは、毎年九月頃ネパールの首都カトマンズで八日間にわたって行われる祭りである。[4] ジャトラ（jātrā）は、「旅」を意味するサンスクリットのyātrāに由来し、「インドラ神の旅」という意味がある。カトマンズ旧王宮広場で

3 ｜ インドラ・ジャトラの内容については［田中・吉崎1998：224–226］［植島2014：102–103］を参照した。

4 ｜ ネワール暦（太陰暦）ヤンラー月白分第12日から同月黒分第4日の8日間にわたって開催される。

インドラ神を祀った柱立てから祭りは始まり、相互の関連性が明確ではない独立した行事が複合している。

・インドラ・ドバジャ柱の建立

祭りはこの柱を建てることで開始され、その柱が倒されることで終了する。柱にはドバジャと呼ばれる細長い帯状の旗が下げられ、その柱のもとにはインドラの像が置かれる。また柱の周囲には八守護神を表す八本の支柱が建てられる。

ガッディバイタク バルコニーの王とクマリの山車
（Shakya, 2013, p.136）

・死者供養の行事

祭りの初日の夜に、その一年に家庭内で死者を出した者たちが、灯明を手にして、カトマンズ旧市街を囲んでいた城壁沿いの道を右回りに一周する「ウパクー・ワネグ」[5]の行事がある。三日目の夜には「ダギン・ワネグ」の行事がある。ダギンはダーキニーのことでインドラの母を意味する。白い仮面のダギンの両手をつかむ者を先頭に、人々は前の者の袖を握りしめて長い行列を作る。彼女のあとについていけば死者に会えるのだと人々は信じているからである。伝説によるとインドラの母は、盗人と間違えられ囚われた息子を解放してもらう見返りに、農作物の実りを豊かにする冷気と霧をもたらし、またその年に亡くなった者たちの魂を天に引き連れていくと約束したのだ。

Naoko Jo

・クマリの山車祭り

三日目の夜に、クマリは山車に乗せられ、従者のガネーシュとバイラブ[6]を乗せた二台の山車に先導されて市内の南地区（旧市街下町）を巡行する。出発の前には国王の祝福（＝ガッディバイタク）から王がクマリの山車にコインを献ずる儀礼）がある。四日目の夜には市内の中央地区（旧市街上町）を巡行する。五仏を象徴する五人のヴァジュラーチャーリヤが先頭に立つ。最終日に追加の巡行をしたあと、クマリは国王を謁見して祝福のティカを与える。

・野外舞踏劇

期間中には華麗な衣裳と仮面をまとった様々な神々が登場する。主人を探すインドラを乗せる象、ヴィシュヌの十変化身を示す活人劇他、市内各所では野外の舞踏劇が繰り広げられる。また、旧王宮広場だけでなくインドラ・チョークなどの辻々にもバイラブの面が飾られる。

インドラ・ジャトラの複雑さは、祭りの名称である「インドラ」に端を発する。その名の通りインドラの祭りという意味のインドラ・ジャトラには、実は二つのインドラが関わっている。ひとつはヒンドゥー教のパンテオンにおける最上位の神格であり王権を庇護するインドラ神である。王宮広場に「王の剣」が臨席する中インドラ幢を掲げ、国家が関与し王の祭礼であることを表する。もうひとつは盗人としてさらし者になった「囚われのインドラ」である。カシュタマンダップ寺院の屋根をはじめ街の高所に小屋を設け、その中にインドラの人形が両手を縛られた姿でさらされている。明らかに異なる要素を持つこれらふたつのインドラ神だけでなく、

6 ｜ バイラブとはシヴァ神の化身で憤怒の相を表したもの。カトマンズはバイラブに対する民間信仰が盛んで、旧王宮広場にはカーラ・バイラブやセト・バイラブ、インドラ・チョークにはアカシュ・バイラブといったバイラブ像が祀られ人々に親しまれている。
（インドラ・チョークの「チョーク」は四つ辻を中心とした場所の名称。カトマンズ旧市街はチベット―インド交易路が北東―南西方向に走り、インドラ・チョークはかつての賑わいを今にとどめる繁華街）

である。

バイラブやクマリの登場など「インドラの祭り」から逸脱している副次的な要素で構成されているのである。

先行研究

こうした複雑さの背景として、民族構成や宗教事情によるところが大きく、またカトマンズ盆地の原住民であるネワール（族）[7]をヒンドゥー教徒の王が統治してきた歴史が考えられる。そのためインドラ・ジャートラの考察には多面的なアプローチがなされてきた。インドラ・ジャートラにおいて祀られているものとはいったい何だろうか。なぜ王権とクマリは結びついたのだろうか。これらを念頭に先行研究を概観し整理してみよう。

寺田鎮子は、G・S・ネパリーがネワール（族）の祭りを家族単位で行われるものとコミュニティによって行われるものに二分したことについて言及し、コミュニティによって行われる祭りを更に分け「国家によって行われる祭り」という三つ目の分類をつけ加えたいとし次のように述べた。「インドラ・ジャートラは種々の側面をもつが、頂点においては（3）の国家レベルに属する大祭であり、このラ・ジャートラの二週間ほど後に行われる全国規模の祭りダサインdasāiとは、形態も意味も全く異なる」[寺田一九九〇：一五一—一五二]。つまりダサイン（祭り）は、インドラ・ジャートラと同じく王および国家の関与が顕著でありつつも、ネパリーの分類する家族単位の祭りに属する民間レベルの祭りでもあり、インドラ・ジャートラとは性質を異にするという。そして寺田はインドラ・ジャートラについて次のように整理する。「インドラ・ジャートラは基本的には国家及び王の主催する儀礼である。ただし同じ名

Naoko Io

7 ｜ カトマンズ盆地には古くから「ネワール」という人々が住んでいた。盆地において仏教は、故国インドで滅亡後もネワールによって命脈を保ち続ける。三都（カトマンズ・パタン・バクタブル）の建築・美術工芸を担っていたのもネワールであるとされる。

称のもとにもう一つのインドラに関わる祭礼が同時進行しており、こちらはコミュニティのレベ
ルに属するものといえるが、両者にはまたクマリの山車巡行というような副次的な祭礼 upajātrā
が付加されたり、さらにいくつかの芸能的行事も加えられて、全体としては非常に複雑な様相を
呈している」[寺田一九九〇：一五二]。そして、種々の側面を持ちつつもインドラ・ジャトラは
国家レベルに属するとし、国家儀礼としての側面から考察した。

またジェラール・トフィンは、インドラ・ジャトラは三つの異なる儀礼から成り立つとし次の
ように述べた。「クマリ・ジャトラ、インドラ・ジャトラ、バイラブ・ジャトラの三つが、それぞ
れの神であるクマリ、インドラ、バイラブから成り立っている。多かれ少なかれ互いに関連して
いるものの、それぞれ独自の神話を持っており、まったく独立して分析することができる。つ
まり、別々に生まれたものが、後世になって一緒になったという仮説が考えられる」[Toffin1992：
74]。そして寺田と同じく、インドラ・ジャトラの根幹はあくまでもインドラ中心の王権強化儀
礼という見解に帰結させている。[9]

一方植島啓司は、インドラ・ジャトラが王権儀礼であることは明確としつつも寺田とトフィン
の見解について、インドラとバイラブ、インドラとクマリの関連性が明らかになっていないこと
を指摘している。[10]

そして、宗教社会的機能による考察を行ったのは山口しのぶである。[11]　古くからヒンドゥー教と
仏教が共存してきたカトマンズ盆地において、クマリはシンクレティズムの形態を成す一例と
しながらもそれだけではないとし、次のように述べた。「ネパールは、古くからヒンドゥー教徒
の歴代の国王に統治されてきた。そのような環境はネワール仏教徒にとってある種の軋轢とな

8 ｜ 寺田鎮子「ネパールの柱祭りと王権」、『ドルメン』4号、ヴィジュアルフォークロア、1990年。

9 ｜ [Toffin1992：87]

10 ｜ [植島2014：36–37]

11 ｜ 山口しのぶ「カトマンドゥ盆地における生き神信仰─多宗教・多民族共存の象徴としての
　　「ロイヤル・クマリ」─」、『東洋思想文化』3号、東洋大学文学部、2016年。

り〔中略〕それらの不満を解消する何らかの社会的装置が必要だったのではないか」[山口二〇一六：一〇七（五四）]。

つまり被支配者層であったネワール仏教徒たちは満足感を覚え、他方で支配者側は「ガス抜き」としての機能をクマリに求めたのではないかと分析する。さらにクマリの山車巡行について、ネワールの結束を図ろうとする国王の政治的意図を想定できるとし、「被支配層であるネワール人たちが多数居住しているカトマンドゥ盆地を平和的に統治するために、クマリ信仰をその手段の一つとして利用したとも思われる。この点においてクマリ信仰は、異民族同士の平和的共存のための効果的な装置としても機能したと考えられる」[山口二〇一六：一〇五（五六）]と述べた。

確かにインドラ・ジャトラには国家主催の王権強化儀礼としての側面があることは否めないだろう。また山口が結論付けたように、クマリが異民族同士の平和的共存の装置としての機能を持つことについても異論はない。だがこれら先行研究の弱点として、インドラ・ジャトラの主要素と空間との結びつきを考察する視点が乏しいことが挙げられよう。王権強化や統治のためにクマリと結びつく必要性があったとして、なぜその場所や空間が選ばれたのか、王は都市と空間を用いてどのように権威を可視化させてきたのかという観点、つまり、儀礼が行われる空間や山車巡行のルートについて、都市史・建築史を踏まえた分析が必要ではないだろうか。次に、儀礼の行われる空間に着目しながら考察をすすめていこう。

考察

インドラ・ジャトラの行事を、王権を庇護するインドラを祀る行事とそれ以外に分類し、次の様に考えてみたい。

クマリ山車巡行やそれと同じルートであるインドラの母の行進ダギン・ワネグ、あるいはウパクー・ワネグといっ

Naoko Io

た死者供養の行事などは、ネワールの習俗としてカトマンズの都市構造をなぞらえるローカルの行事であり、そこに後のヒンドゥー教徒の征服者が、王権を庇護するインドラ神を付随させたのではないだろうか。一七五七年ジャヤプラカーシュ・マッラがクマリの館を造営し、インドラ・ジャトラでのクマリ山車巡行を創始する。そして一七六八年、ネパールの統治権がマッラ王朝からシャハ王朝に移譲される。

それは、インドラ・ジャトラにおけるクマリ山車巡行の最中に、プリトビ・ナラヤン・シャハ（在位一七四二─一七七五）がカトマンズを襲撃し、クマリから祝福を受けたというものである。コインの儀礼とは、この出来事をモチーフとして、王がクマリにコインを捧げ跪く儀礼として公衆の面前で繰り返されている。[12]

この問題設定をもとに、王とクマリの関係とコインの儀礼の空間について現地調査をおこなった。

ゴータム・サキャ氏インタビュー：二〇二三年一月一日クマリの館中庭にて実施

ゴータム・ラトナ・サキャ गौतम रत्न शाक्य (Gautam Ratna Sakya)：チタイダル चिताइदार (chitaidar: caretaker)。チタイダルはクマリの世話をする家族のことで、ゴータムの姉はクマリの身の回りの世話をするドゥルガー・サキャである。父親のジュジュから代替わりした現在、ゴータムがクマリの祭祀を取り仕切る。

長年クマリの祭祀に携わってきたチタイダルの視点と、クマリと同じく被征服民ネワール・サキャの視点を持つ氏に、王とクマリが結びつく過程と歴史についてうかがった。

主な質問事項は次の通りである。

・誰がコインの儀礼を始めたのか。

12 ｜ 2022年度のフィールドワーク。大阪大学大学院文学研究科「ゆめ基金」にこの場を借りてお礼申し上げます。

Naoko Io

ゴータム・サキャ氏とクマリ
（Shakya, 2013, p.140）

・いつからガッディバイタクのバルコニーでコインの儀礼が行われているのか。

・ガッディバイタク存在以前はどこでどのような形態で行われていたのか。

氏によると、元々クマリ・ジャトラとして開催されていた祭りが、ジャヤプラカーシュ・マッラ王以前に始まったもので、それ以前は王宮内で行われていたという。そしてガッディバイタクが建造される前は、旧王宮内で行われていたという。情報を整理すると、クマリ・ジャトラとして民衆の祭りであったものが、一七四六、再即位一七五〇—一七六八）の時代にインドラ・ジャトラになり、コインの儀礼が行われるようになったとのこと。つまりコインの儀礼は、ジャヤプラカーシュ・マッラ王（在位一七三六—インドラ・ジャトラという王権強化の祭りへと変貌する時点で、王とクマリのコインの儀礼が行われるようになったということである。インタビュー内容を踏まえると、コインの儀礼とは、王権とクマリ崇拝が結びついたインドラ・ジャトラでこそ行われる儀礼ということになる。氏はインドラ・ジャトラが本来「クマリ・ジャトラ」であるという点を何度も強調する。そして姉のドゥルガーの著書を提示した。[13]

ガッディバイタク गद्दी बैठक（Gaddi Baithak）

gaddi は戴冠式等で王が座る特別な椅子。baithak は打ち合わせ、会議。王様レベルの人が使用する建

13 ｜ Shakya, Durga., *The Goddess Tulaja and Kumari in Nepali Culture*, Kumari Publication, Kathmandu, 2013.

物の呼称である。国の大使や要人などが信任状を受け取るための場所として建造された。王とクマリのコインの儀礼が行われるのは、ガッディバイタクの西側バルコニーである。建物はカトマンズ・旧王宮広場の南西の角に位置し、クマリの館北側ファサードから道を挟んだ向かいにある。今回ガッディバイタクが、二〇一五年四月に起きたネパール大地震被害による改修工事を経て一部公開されており、内部を観覧することができた。これは王制時代および王制廃止後を通して初公開である。

階段をあがった先の二階に広がる長方形の大広間には、大理石が敷き詰められ天井からはシャンデリアが吊り下がる。壁には王たちの肖像画が掲げられた豪華な空間は、ネパールやカトマンズ盆地の伝統的スタイルとは異なる印象だ。バルコニーに付記された銘文には、一九〇八年建立、第七代プリトビ・ビール・ビクラム・シャハ王（在位一八八一─一九一一）と、チャンドラ・シャムシェル・ラナ首相・大王（統治一九〇一─一九二九）の名前がある。文献によると、首相のジャンガ・バハドゥルによってネオ・クラシック様式のラルバイタク（Lal Baithak）として建てられたものを、その後一九〇八年にチャンドラ・シャムシェルがガッディバイタクに改築したという。[14]

ジャンガ・バハドゥルが建造したラルバイタクとはいったい何だろうか。シャハ王朝時代、一八四七年から一九五〇年までネパールを支配したラナ政権は、都市域を広げ多くの宮殿を建設したことが知られている。[15] ジャンガは王宮内での勢力を強め全権を握るに至り、ここからラナ専制政治時代が始まる。イギリスとの友好を望むジャンガは、一八五〇年渡英し、現地の社会・政治・文化等を目のあたりにしたのち民政の改革を実践に移した。[16] ジャンガをはじめラナ家の人々は、その頃イギリスで流行していた、ネオクラシック様式の宮殿建築を積極的に取り入れていく。ケーシャル図書

14　｜［Hanumandhoka Durbar Museum Development Committee 2022 : 78］

15　｜［パント 2003 : 8］

16　｜［佐伯 2003 : 554］

Naoko Io

ガッディバイタク内部
（城直子撮影）

館、シャンカールホテル[17]など、タメル地区周辺に残されたラナ家の建築は、今日でも往時の概観そのままに再利用されている[18]。また、シンハ・ダルバール（獅子宮殿）[20]という[19]壮麗なラナ家の宮殿建築は、現在政府総合庁舎として省庁など国の最高機関が入っている。

カトマンズ旧王宮内は、マッラ王朝以前の建物だけではなくそれ以後の建物も混在する。バサンタプル・バワンは、初代シャハ王＝プリトビ・ナラヤンが盆地を統一し、王となった記念として一七六九年に建てられたものである。東のラリトプル・バワン、東北のバクタプル・バワン、北のキルティプル・バワンを含むこれら四つの塔は、Lohan-cokを囲んでいる。それぞれパタン、バクタプル、キルティプルのことであり、都市を統一したことを意味している[21]。そしてラナ政権下の一八九〇年頃には、Sundari-cok/Mohan-cok/Nasal-cokの外側ファサードがネオクラシック様式に改築される[22]。こうしてカトマンズ・旧王宮内には、マッラ王朝以前、シャハ王朝以後、そしてラナ専制政治時代と、さらにそれぞれの時代の建造物が混在していった。

今回の現地調査を踏まえ、次の様な仮説を提示したい。ジャンガ・バハドゥルが伝統的スタイルではないラルバイタクを建造し、さらにチャンドラ・シャムシェルがガッディバイタクに改築したのは、王がクマリに跪くという儀礼を、民衆の前で行うための舞台として適切なスタイルを採用したということであり、為政者たちは権威を補強する装置として空間とクマリを用いたのではないだろうか。今後ラルバイタクお

17 ｜ ケーシャル・シャムシェル・ラナ（チャンドラ・シャムシェルの三子）の個人的な図書館がのちに国立図書館となった。
18 ｜ 19世紀末に建てられたラナ家の宮殿を改装したホテル。外観、庭、豪華な内装は往時を彷彿とさせる。
19 ｜ 代表的なものとしてカトマンズ・ゲストハウスが挙げられる。
20 ｜ 1903年、チャンドラ・シャムシェル・ラナによって建てられた宮殿建築。アジア最大といわれる壮麗な首相宮殿。コルカタの英国植民地建築の模倣。
21 ｜ ［藤岡1992：64–65］
22 ｜ ［Korn 2007：89］

よびラナ家の建築スタイル選定の背景について、一次史料にあたってゆきたい。

山車巡行

次に山車巡行についてみていこう。様々な要素が複雑に絡み合うインドラ・ジャトラから、都市空間に関連する行事を取り出すと以下になる。

・ウパクー・ワネグ：初日夜に行われる。カトマンズ旧市街を囲んでいた城壁沿いの道を右回りに一周する。

・ダギン・ワネグ：三日目夜に行われる。この行列の進むルートは、クマリ山車巡行（旧市街下町）とほぼ同じである。

・クマリ山車巡行：三日目（旧市街下町）・四日目（旧市街上町）・八日目（最終日：キラガール地域へ山車巡行。ジャヤプラカーシュ・マッラが側室のために追加したとされる）。

バグマティ川とヴィシュヌマティ川など川に囲まれた都市カトマンズのカトマンズ旧市街は、「上町」と「下町」の二つの地区に区別される。ガッディバイタク南側を東西に横切る道を境に北側が上町、南側が下町とされる。チベットとインドをつなぐ街道が北東―南西と斜めに走る。

山車が「上町」と「下町」[23]を回ることは、構造自体を再確認させるもので、「双分構造」はカトマンズ盆地の基礎的な構造原理である。例えば、上町には「ターヒティ」、「タンバヒ」など、下町には「コーヒティ」、「コーサバハ」など、ネワール語で上を表す「ター」、下を表す「コー」が地名に残る。実際に歩くとわかるのは、

Naoko Jo

1 7 9

これらのルートはネワールの生活圏であり、山車巡行は都市の輪郭をなぞらえていることである。それは、シャハやラナ家の宮殿建築が立ち並ぶ地域とは明らかに違う様相であるのだ。

クマリ・ジャトラと
インドラ・ジャトラ

ゴータム・サキャ氏が述べた、クマリ・ジャトラがインドラ・ジャトラになったという点を踏まえ、山車巡行とコインの儀礼が創始された時期・背景についてみていこう。氏の主張では、コインの儀礼

インドラ・ジャトラでのクマリ山車巡行ルート
（Majupuria and Roberts, 1993, p.49）

とはインドラ・ジャトラでこそ行われる、王とクマリの関係を強調するための行事ということである。

植島は、インドラ・ジャトラの意義はインドラにあるというよりも「むしろクマリと王権との密接な結びつき」で、「あくまでもこの祭りの中心的な役割はクマリに属しており、インドラはきわめて影の薄い存在」と強調した。[24] さらに植島は次のように述べる。「インドラジャトラの起源はインドラジャトラそのものには

なく、むしろクマリジャトラにあることを、明らかにしていきたいと思っているのだが、なぜクマリの祭り

がインドラの祭りにすり替わっていったのか」［植島二〇一四：三八］。

Naoko Io

反対にトフィンは、「インドラ信仰は、明らかにこの祭りの最も古い層の一つをなしている。しかしクマリ・ジャトラはジャヤプラカーシュ・マッラによって初めて確立されたものである」[Toffin1992：74]と述べ、クマリ・ジャトラがインドラ・ジャトラにすり替わったとするゴータム・サキャ氏や植島とは、逆の説を提示している。

そしてメアリー・アンダーソンは次のように述べている。「古代のネワール（族）にクマリ崇拝と年行事のパレードが存在したことは間違いない。しかし、現在のような形態の儀式は、「ネワール族の」最後の王であるジャヤプラカーシュ・マッラによって、十八世紀半ばに始められたと一般に考えられている」[Anderson 1971：132]。つまり、元々ネワールの間でクマリ崇拝とクマリ山車巡行が存在していたことも含め、インドラ・ジャトラとクマリ・ジャトラが並列した祭りであることに言及する。論点を整理すると、そもそもインドラ・ジャトラの主要素とはいったい何かということである。クマリ・ジャトラがインドラ・ジャトラにすり替わったのか、それともその逆なのか。あるいは、並列しているのか。

次にクマリ山車巡行がジャヤプラカーシュ・マッラによって創始されたことについての典拠をみていこう。ジャヤプラカーシュ・マッラが一七五七年にクマリの館を造営し、インドラ・ジャトラでのクマリ女神山車巡行を始めたことに関する『ネパール全史』の記述について、これは『ハヌマンドーカ王宮』[26]と《バーシャー譜》からの出典である[25]。《バーシャー譜》とは『バーシャー（口伝）王朝王統譜』のことで、話し言葉のネパール語（古文）で記されているバンシャバリ（王朝王統譜）である[27]。

マイケル・アレンはその著『クマリ信仰』[28]において、ネパールの処女崇拝に遡り詳細に論じてい

25 ｜ [佐伯2003：414]
26 ｜ Vajracharya, Gautam., *Hanumandhoka Rajadurbar*, Tribhuvan University Press, Kirtipur, 1967. この
文献については今後入手の上内容を確認する。
27 ｜ [佐伯2003：29、39–40]
28 ｜ Allen, Micheal., *The Cult of Kumari : Virgin Worship in Nepal*, Mandala Book Point, Kathmandu, 1992.

る[28]。アレンによれば、ネパールにおけるクマリ信仰の歴史は「この名前を持つ女神が、非常に長い間、少なくとも六世紀早々以降からは確実に、崇拝されてきた」[Allen1992：12]。この典拠のひとつは、いわゆる〈ライト譜〉と呼ばれるダニエル・ライトが採取した「バンシャバリ王朝王統譜」[29]である。ネパールには、バンシャバリ（王朝王統譜）という独自の史書形式の伝承文献が遺されている[30]。バンシャバリに記載された王朝、王統については伝説の域を出ず史実とは厳密な一線を画す必要がある[31]。そのことをアレンも「ネパールにおけるクマリ信仰の歴史は、今なお多くの伝説と謎に包まれたまま」であり、「生けるクマリを崇拝するという習慣の起源に関しては、確かなことが言明できるわけではない」[Allen1992：12]としながらも〈ライト譜〉を引用し、一〇二四─一〇四〇年に君臨していたとされるラクシュミー・カーマデーヴァ王が生けるクマリの崇拝を始めたことに関する記録について言及する[32]。佐伯も、「伝説や伝承王朝が空想と虚構の産物である一方、ネパールの文化的、宗教的な精神風土に根ざしていることも事実」[佐伯二〇〇三：二九]であると述べている。

今後、一刻も早く信頼に足る一次史料にたどり着き精査してゆきたい。

おわりに

本稿において、先行研究をもとにインドラ・ジャトラを概観し、クマリ山車巡行の際に行われるコインの儀礼に着目しながら、王とクマリの関係についてインドラ・ジャトラが行われる空間からみてきた。そこでマッラ王朝からシャハ王朝の転換期において儀礼の変遷過程についてあらたな知見を得た。その結果、祭りの形態について転換点があり、王とクマリの儀礼はその影響を受けたの

29 ｜ Wright, Daniel., *History of Nepal*, Cambridge : at the university press, London, 1877.
30 ｜ ［佐伯2003：28］
31 ｜ ［佐伯2003：29］
32 ｜ ［Allen1992：13］

ではないかという見解の可能性がひらけた。

今回得た知見に対する根拠の分析、ジャプラカーシュ・マッラ／プリトビナラヤン・シャハ／ラナ家、それぞれが創始したことの整理、クマリ山車巡行とコインの儀礼についての詳細記述など、一次史料を踏まえた分析を引き続き行ってゆきたい。

追記

ご協力いただきましたゴータム・サキャ氏にお礼申し上げます。そして、偶然のご縁による様々なご協力にも感謝致します。

［参考文献］

Allen, Micheal, *The Cult of Kumari: Virgin Worship in Nepal*, Mandala Book Point, Kathmandu, 1992.

Anderson, Mary M., *The Festivals of Nepal*, Rupa, India, 1988.

藤岡通夫『ネパール建築逍遥──一本の小柱に歴史と風土を読む』、彰国社、一九九二年。

Hanumandhoka Durbar Museum Development Committee, *Hanumandhoka: Doorway to Nepal's history and culture*, National Mansarowar Printing Press, Kathmandu, 2022.

石井溥『ヒマラヤの「正倉院」：カトマンズ盆地の今』、山川出版社、二〇〇三年。

Naoko Io

Korn, Wolfgang., *The Traditional Architecture of the Kathmandu Valley*, Ratna Pustak Bhandar, Kathmandu, 2007.

Majupuria, Indra, and Roberts, Patricia, *Living virgin goddess Kumari*, Craftsman Press, India, 1993.

パントモハン「ラナ一族の宮殿建築」、『建築雑誌』vol. 118, No. 1506、日本建築学会、二〇〇三年。

佐伯和彦『ネパール全史』、明石書店、二〇〇三年。

Shakya, Durga., *The Goddess Tulaja and Kumari in Nepali Culture*, Kumari Publication, Kathmandu, 2013.

田中公明、吉崎一美『ネパール仏教』、春秋社、一九九八年。

寺田鎮子「ネパールの柱祭りと王権」、『ドルメン』四号、ヴィジュアルフォークロア、一九九〇年。

Toffin, Gérard, *The Indra Jatra of Kathmandu as a Royal Festival: Past and Present*, Contributions to Nepalese Studies, Vol.19, No.1, 1992.

植島啓司『処女神：少女が神になるとき』、集英社、二〇一四年。

Wright, Daniel, *History of Nepal*, Cambridge : at the university press, London, 187.

山口しのぶ「カトマンドゥ盆地における生き神信仰――多宗教・多民族共存の象徴としての「ロイヤル・クマリ」――」、『東洋思想文化』三号、東洋大学文学部、二〇一六年。

山本結菜 Yuna Yamamoto

Yuna Yamamoto

人と環境と調和する彫刻

—第二十九回UBEビエンナーレ（現代日本彫刻展）について

Ａｂｏｕｔ　ｔｈｅ　２９ th 　ＵＢＥ　ＢＩＥＮＮＡＬＥ

Ｋｅｙｗｏｒｄｓ：彫刻／コンクール／地域／まちづくり

はじめに

UBEビエンナーレ（現代日本彫刻展）は、山口県宇部市で開催されている現代彫刻のコンクールである。宇部市では受賞作品を中心にコレクションが形成されており、市内にまちづくり事業の一環として設置されている。[1] 著者は現在、宇部市で学芸員として勤務しており、コンクールの運営をはじめ、彫刻の管理に携わっている。

第二十九回UBEビエンナーレ（現代日本彫刻展）は二〇二二年十月二日から十一月二十七日の期間に開催された。開催にあたり、二〇二一年九月四日には実物制作の作品を選考する一次審査が行われ、二〇二二年十月一日の二次審査で、実物制作指定作品の中から大

1 ｜ ときわ湖水ホールアートギャラリー
春のコレクション展「宇部派2019」
関連冊子『彫刻群島』。

賞をはじめとする受賞作品八作品が選出された。[2]

本稿では、はじめに宇部市での野外彫刻展の成り立ちと変遷について述べる。次に第二十九回UBEビエンナーレの出展作品の設置方法や市民への受容のされ方などを紹介し、最後にUBEビエンナーレの特異性とその展望を述べる。

尚、本稿で掲載できる図版には限りがあるため、全作品の写真を掲載することができなかった。作品の画像についてはUBEビエンナーレの公式ウェブサイト中のアーカイブページ（https://ubebiennale.com/exhibition/biennale_2022/award_2022/）を参照されたい。

UBEビエンナーレの成り立ちと変遷について

UBEビエンナーレの始まりは一九六一年に開催された第一回宇部市野外彫刻展だ。市民運動を契機とした市の彫刻設置事業が、当時の神奈川県立近代美術館副館長であった土方定一や彫刻家の柳原義達、向井良吉らの賛同を得て展覧会という形に結びついた。第一回宇部市野外彫刻展では招待作家の作品のみを展示していたが、一九六三年に全国から作品を公

図1：UBEビエンナーレ彫刻の丘の様子（山本撮影）

2 ｜ 『第29回UBEビエンナーレ（現代日本彫刻展）図録』UBEビエンナーレ事務局、2022年。UBEビエンナーレホームページ、https://ubebiennale.com/（最終閲覧2023年2月5日）。

Yuna Yamamoto

第二十九回展の出展作品について

募する第一回全国彫刻コンクール応募展を開催した。一九六五年には、展覧会名を第一回現代日本彫刻展とし、公募は行わず、招待作家の中から、受賞作品を選定した。この形式は第四回展（一九七一）まで引き継がれる。

第五回展（一九七三）からは招待作家の作品に加え、公募を再開し、新人作家の発掘・紹介にも力を注いだ。第六回展（一九七五）では、招待作家の作品、コンクールの入選作品の展示だけでなく、実物制作には選ばれなかった優秀模型作品も彫刻展の会場で展示されるようになり、現在の開催形態に近いものとなっていく。

第二十三回展（二〇〇九）からは、名称を現代日本彫刻展からUBEビエンナーレへ変更し、日本だけでなく世界から公募を行うようになっており、第二十九回展では四十九箇国からの応募があった。

一次審査[3]は模型の審査で、二九九点の応募作品の中から実物制作指定作品十五点と入選模型作品二十五点が選出された。実物制作に選ばれたのは以下の十五作品である。

志賀政夫[4]の《そらいろのテーブルあるいは風の色のパズル》、西澤利高[5]の《ディスタンス》、平山悟[6]の《wind whisper》、909[7]の《Silver Lining》、奥

3 ｜ 一次審査選考委員…水沢勉（美術評論家・神奈川県立近代美術館館長）、斎藤郁夫（山口県立美術館学芸参与）、不動美里（姫路市立美術館副館長（現館長））、藤原徹平（建築家・横浜国立大学大学院Y-GSA准教授）、日沼禎子（女子美術大学教授）、高橋咲子（毎日新聞社東京本社学芸部記者）

4 ｜ 志賀政夫…1951年茨城県生まれで、同県を拠点に活動している。UBEビエンナーレには1995年の第16回展、1999年の第18回展、2012年の第25回展、2015年の第26回展、2019年の第28回展と5度入選しており、第26回展の《空をみんなで眺める》は宇部興産株式会社賞を、第28回展の《みんなで微笑む（虹色の椅子）》が島根県立石見美術館賞を受賞しており、《空をみんなで眺める》は市のコレクションとしてときわ公園に展示されている。

5 ｜ 西澤利高…1965年岐阜県生まれ、神奈川県を拠点に活動している。2015年の第26回UBEビエンナーレでは、大理石の《UNTITLED》という作品で山口銀行賞を受賞、宇部市のコレクションとなっている。

6 ｜ 平山悟…1962年生まれで、地元、宇部市の出身。UBEビエンナーレに5度応募しており、今回展で初めて実物制作指定作品に選ばれ、入賞を果たした。

田誠一[8]の《大地を編む》、布藤喜帆[9]の《わたしはここで》、増野智紀[10]の《青空の月》、上田要[11]の《満―宇部の空気―》、藤沢恵[12]の《Inflating shadow》、井口雄介[13]の《sky undulation》、松本勇馬[14]の《変身》、岡田健太郎[15]の《月と山、水脈》、土田義昌[16]の《進化景色（森から）》、佐野耕平[17]の《in Wave ～ Departure～》、中村厚子[18]の《掘ることは生きること、生きることは掘ること》、これら十五作品について二次審査[19]が行われ、受賞作品が決定した。[20]

会場は、歴代の受賞作品など市のコレクションが展示されている、ときわ公園内のUBEビエンナーレ彫刻の丘だ。湖に面した広大な丘で、青く茂った芝生の上に並ぶ十五点の実物制作指定作品、これらの中から、著者が興味深く感じた六点を取り上げて紹介したい。

《ディスタンス》
高さ二一〇センチメートル、幅一九六センチ

7 | 909……3人の作家、真鍮や銀、石を用いて工芸と彫刻の間のような有機的な作品を制作する伊藤恵理、建築を学んだ後、木工に従事し、伝統技法を用いた木工品の制作、詩文の執筆を行う當眞嗣人、イタリアのカッラーラで大理石の彫刻を制作する藤好邦江からなるアーティストユニット。東京都大田区にあるART FACTORY城南島を活動拠点としている。

8 | 奥田誠一……1962年滋賀県生まれ。関西を中心にコンテストへの参加や個展の開催を行っている。

9 | 布藤喜帆……1998年滋賀県生まれで、現在、京都精華大学大学院に通う。この度の第29回UBEビエンナーレで、初出展にして入賞を果たした。大理石を用いた石彫作品を制作している。

10 | 増野智紀……1975年京都府生まれ。2017年の第27回UBEビエンナーレで島根県立石見美術館賞を受賞した《遊》が市のコレクションとしてときわ公園に展示されている。

11 | 上田要……1993年京都府生まれ。この度の第29回UBEビエンナーレで、初出展にして入賞を果たした。

12 | 藤沢恵……1985年岩手県生まれで、埼玉県を拠点に活動している。石と真鍮によって生み出された有機的な形態が特徴的な作家。この度の第29回UBEビエンナーレで、初出展にして入賞を果たした。

13 | 井口雄介……1985年カナダ生まれ。六甲ミーツ・アート芸術散歩や、松戸アートピクニックなど、屋外空間での作品展示を主に行っている。

14 | 松本勇馬……1977年群馬県生まれ、東京都を拠点に活動している。大地の芸術祭 越後妻有トリエンナーレや瀬戸内国際芸術祭など、各地で稲わらを用いて生き物等の形を表現する「わらアート」を発表している。

15 | 岡田健太郎……1977年岡山県生まれ、神奈川県を拠点に活動している。2017年の第27回UBEビエンナーレには《catch and release》を出展し、市のコレクションとなっている。また2019年の第28回展では《Plantronica Ube》が宇部興産グループ賞を受賞した。

Yuna Yamamoto

メートル、奥行き二〇センチメートル、重さ三〇〇キログラム。丸みを帯び、寄り添うように並ぶ二枚のアクリル板、中心に空いた穴の周りは削られ、歪められていて、その向こうの景色も歪んで見える。丸い穴は作家の他の作品にも見られる。タイトルからも分かるように、作家がコロナ禍に経験した、当たり前の日常の変化から着想された作品だ。審査員の講評で「新型コロナウイルス感染症が流行し、感染対策のアクリル板がでてきて、妙に相手との間にディスタンスが意識されるようになりました。急に透明な膜がふわっとできてしまって、ディスタンスを取らなければいけませんというような社会がみんなにこの形に現れていました。この時期にディスタンスがみんなに意識されたというのがよく分かる作品だと感じました」[21]というコメントがあるように、コロナ禍の状況をいち早く作品に昇華させた点も評価されている。また、市民からは「ずっと邪魔だ、もどかしいと思っていたアクリル板をこんなきれいなものに変えてくれてスカッとした気持ちになった」という声もあった。数年後、数十年後にこの作品を見る時、人々はどのように作品と向き合うのだろうか、それとも、アロナ禍での生活が懐かしく思えるのだろうか。

16 ｜ 土田義昌……1968年岐阜県生まれ、千葉県を拠点に活動している。香川県で開催されていた石のさとフェスティバルや東京都のくにたちアートビエンナーレなど、受賞経験も多い石彫作家。

17 ｜ 佐野耕平……1974年京都府生まれ、京都府、大阪府、滋賀県を中心に活動しており、ステンレスを用いた作品を多く制作している。UBEビエンナーレには、第23回展で《The Forest of Mirrors》を出展し、市のコレクションとなっている。また第27回展では《destination anywhere》が模型入選となっている。この度の第29回展では、初めての入賞を果たした。

18 ｜ 中村厚子……1982年石川県生まれで、神奈川県を拠点に、各地で木材や流木などを用いたインスタレーションを発表している。UBEビエンナーレに出展するのは今回展が初めてだ。ボランティアの参加を呼びかけ、一緒に制作を行った。

19 ｜ 二次審査選考委員……酒井忠康委員長（美術評論家・世田谷美術館館長）、水沢勉、河口龍夫（現代美術家・筑波大学芸術学系名誉教授）、斎藤郁夫、不動美里（姫路市立美術館館長）、藤原徹平、日沼禎子、高橋咲子

20 ｜ UBE株式会社賞（大賞）：《ディスタンス》、柳原義達賞：《Inflating shadow》、毎日新聞社賞：《満 ―宇部の空気―》、山口銀行賞・市民賞（第29回UBEビエンナーレ会期中の来場者による「あなたの好きな彫刻作品」の投票で決定する）：《wind whisper》、宇部商工会議所賞：《月と山、水脈》、山口県立美術館賞：《わたしはここで》、島根県立石見美術館賞：《進化景色（森から）》、島根県吉賀町賞：《in Wave ～ Departure ～》

21 ｜ https://ubebiennale.com/exhibition/biennale_2022/award_2022/（最終閲覧2023年2月11日）

クリルのパーテーションで仕切られた生活は日常になってしまっているのだろうか。その時の人々の距離感はどのようになっているのだろうか。　将来、どう人々に親しまれていくのかが楽しみな作品である。

《満―宇部の空気―》

高さ二三〇センチメートル、幅二三〇センチメートル、奥行き二三〇センチメートル、重さ三四〇キログラム。ステンレスでできた立方体に空気を吹き込み、それを膨らませることで形成された作品だ。中は作家が現地で吹き込んだ宇部の空気で満たされている。我々の周りに、いつでも、当たり前に存在するが故に、ほとんど意識されることの無い空気。この作品では空気に形を与え、視覚的に捉える試みがなされている。作品の前に立って、移動してみると、膨らんだステンレスの表面が歪んでいるため、その動きに合わせて鏡面に反射した自分自身の姿が変化したり、足が極端に縮小されて映ったりする。展示場所周辺の景色が映り込み、体験的に楽しめる作品だ。作者の上田は各地でその地の空気を用いる作品を制作している。

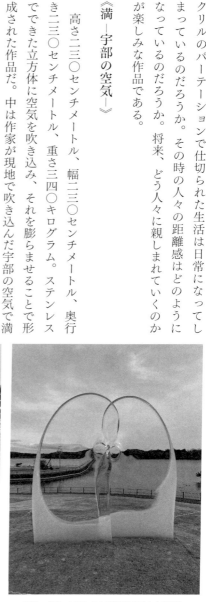

図2：《ディスタンス》西澤利高（山本撮影）

図3：《満 ―宇部の空気―》上田要（山本撮影）

Yuna Yamamoto

《進化景色（森から）》

高さ二〇〇センチメートル、幅三一〇センチメートル、奥行き三一〇センチメートル、重さ一〇トン。山のような形をした濃い灰色の御影石が八つ、それぞれが手を取り合うように輪を成して並んでいる。御影石の八つのパーツはクレーン車で一つずつ持ち上げられ、作家がその場で位置を確認しながら、設置された。つながった石は、木々が育つような、上がったり下がったりする波長のような、変化の軌跡を描き出す。どこから作品を見るかによってその起伏は変化していき、それを追いかけているうちに、自然と作品の周りを一周してしまうような作品だ。触れてみると、日向では、じんわりと温かく、日陰では、ひんやりとして気持ち良い。石に囲まれた内部は花のうち、子どもたちはその中に入ったり、また出たり、作品に登ってみたりと賑やかに作品と触れ合っていて、見ているこちらも楽しい気持ちになる。

図4：《進化景色（森から）》土田義昌（山本撮影）

《Silver Lining》

高さ三八〇センチメートル、幅三一八センチメートル、奥行き二〇〇センチメートル、重さ四〇〇キログラム。長さが様々な八本の角柱が円形に配置され、空に向かって斜めにすっと伸びている。ステンレスでできた柱の側面のうち、空に向いた一面は、磨き上げられて鏡のようになっており、太陽の光を受けて輝きを放つ。

"Silver Lining" は「希望の兆し」という比喩表現で、作品タイトルには「どんなに悪い状況でもどこかに必ず良いことが隠されている」という意味が込められている。雨上がりに雲の切れ間から差し込む光のように、困難があってもくじけない、宇部の街の歴史[21]を学び、そこからインスピレーションを得た作品だ。苦労や逆境の中に希望を見出す精神は、パンデミックを経験した現代の私たちにも、通ずるものがある。簡素な形態の作品だが、朝、昼、夕方と太陽の位置や空の色によって様々な表情を見せる作品で、見れば見るほどにその魅力が増すように感じた。また、野外に展示されるという環境も上手く活かした作品である。

《sky undulation》

高さ七〇センチメートル、幅三三〇センチメートル、奥行き五五〇センチメートル、重さ四五〇キログラムの作品で、ドーナツ型の鏡面ステンレスの輪が百個、波を打つように並べられている。身近に感じる一方で、何よりも遠い存在である空が鏡面に反射して我々の足元に広がる。タイトルの "sky undulation" は空のうねりという意味だ。円盤が角度をつけて設置されることで、そこに映った空が海の波のうねりのように見える。

作品の見え方は天気によっても変化する。風が強い時は雲の動きが良く分かり、空を泳いでいるような

図5：《Silver Lining》909（山本撮影）

<hr/>

21 ｜ 宇部市は戦後、石炭産業で復興を果たしたが、それにより公害が拡大した。「産・官・学・民」が協力して公害問題に対処、緑化運動も起こり、環境改善が行われた歴史がある。

Yuna Yamamoto

気持ちになる。

特に興味深いのはその設置方法だった。他の多くの作品が大きなトラックに積み込まれて運ばれてくるのに対して、この作品はステンレスの輪、ポール、接合部品に分けることができ、ダンボールに詰められ宅配便で搬入された。最初はポールの設置で、コンクリートブレーカーを利用して地面に差し込んでいく。その後ポールと輪を接着していくという制作方法だった。設置の仕方にも工夫が見られたが、接着剤が劣化していったのか、ポールから輪が外れてしまうことがあり、恒久設置には適さなかったようである。

《変身》

高さ二四二センチメートル、幅一六〇センチメートル、奥行き三五〇センチメートル、重さ約二〇八キログラム。木と竹でできた骨組みに、稲わらをまとわせて作られた作品だ。四足歩行で動物のような恰好をした人間の姿なのか、それとも人間のような動物の姿なのか曖昧である。獣のごとき人間の姿は、満月の夜に変身したオオカミ男、コロナ禍で家に引きこもることを余儀なくされた作家自身の精神的な変化と太っていく肉体、体が人ではないものに変身して家に引きこもってしまうフランツ・カフカの小説『変身』、というように様々なイメージを想起させる。膨らんだ腹部は太った身体のようでもあり、子を宿した母親のようでもある。コロナ禍の生活のなかで作家の頭に浮かんだ連想が連想を呼び、この姿と結びついた。

図6：《sky undulation》井口雄介（山本撮影）

22 ｜ 道路工事や解体工事などで、コンクリートやアスファルトの破砕作業に使用される機器

作者の松本は各地で藁を用いた像を制作しており、この作品はボランティアの参加を呼びかけ、一緒に制作を行ったものである。ボランティアと協働したこれまでの経験を活かすことで、作品制作への参加が難しく思われるような小さな子どもの参加も実現した。子どもの彫刻作品への興味や理解を深めることに繋がったのではないかと思う。

野外彫刻展において、藁という恒久性に乏しい素材が実物制作指定作品に選ばれたことは、今後の応募作品の素材の多様性に影響を与えるのではないだろうか。

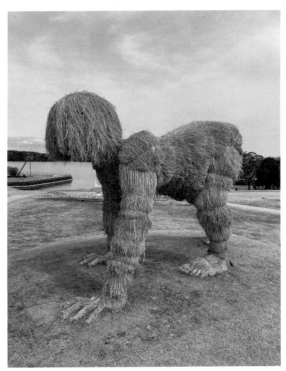

図7：《変身》松本勇馬（山本撮影）

おわりに

市民運動を契機に始まったUBEビエンナーレだが、現代においても地域の人々に支えられて成り立っていると感じた。例えば、会期中にはボランティアスタッフが来場者に対して作品のガイドを行っている。彼らは制作期間などに作家への取材を独自で行い、それをボランティア同士で共有してガイドに役立てる。

Chapter 3_ Researchwork

Yuna Yamamoto

会場には老若男女が訪れ、特に家族連れが多かった。作品は次回展の搬入準備が始まるまで展示されており、会期を過ぎても公園に訪れた人の多くが作品を鑑賞している。

野外に展示された作品は、太陽が照って暑い日、暖かく心地のよい風が吹く日、雨の日、雪の日と天気によって、そして時間によって様々な表情を見せる。土田の《進化景色（森から）》に駆け寄り遊ぶ子どもたち、松本の《変身》の足元にしゃがみ写真を撮る人、丘に腰掛け作品のスケッチをする人などは、他の美術館では見られない光景ではないかと思い印象深かった。

第二十九回展では十五点中六点が触ることのできない作品で、それらについては、チェーンで囲い来場者が近づけないように対応した。しかしながら、前述したような受容の仕方を考えると、市の所蔵品としては、子どもも触れることのできるような安全性、耐久性を考慮した作品が相応しいと考える。そうすることで、人々が自然の中で身体全体を使って芸術と触れ合う機会を創出していくことが可能となるだろう。

・

本稿は著者が二〇二二年十月二十四日から十一月一日にかけて（三十日は休み）宇部日報で連載した「第二十九回UBEビエンナーレ入賞八点」、二〇二二年十一月五日から十五日（七日、十三日、十四日は休み）にかけて毎日新聞山口版で連載した「第二十九回UBEビエンナーレ作品紹介」の記事をもとに追記・修正を加えた研究ノートである。

書評

今日の具体詩〜撰集の意義をめぐって

ナンシー・パーロフ『具体詩〜二一世紀撰集』(二〇二二年)

奥野晶子

Akiko Okuno

Concrete Poetry Today: Significance of
Anthologies: A Review Article of Nancy
Perloff's Concrete Poetry: A 21st century
Anthology (2022)

Keywords:

具体詩

コンクリート・ポエトリー

視覚詩

ビジュアル・ポエトリー

新国誠一

一．はじめに

一九五〇年代から世界的に広がった具体詩運動が日本で隆盛を極めたのは一九六〇年代であり、現在ではその存在はほぼ忘れ去られている。しかし、海外では二〇二〇年に『具体詩における女性たち〜一九五九年から一九七九年』[1]、二〇二二年には本書『具体詩〜二一世紀撰集』[2]が出版され、当時の具体詩運動を捉え直す動きがみられる。

具体詩（concrete poetry）とは、「知覚する対象としての言葉の物質性を表現要素に用いて創作された実験的な詩形態（手法）」[3]をさす。一九五〇年代、詩人たちは、それまで言葉を伝えるための手段としてしか意識されていなかった、素材そのもの（活字や

Akiko Okuno

テープ等)を表現要素として用い、詩の意味を効果的に伝える試みをした。世界中で同時多発的に起こったこの試みは、国際的な運動へと発展した。

本書の著者であるナンシー・パーロフ(Nancy Perloff)はゲッティ研究所(Getty Research Institute GRI)の近・現代コレクション担当のキュレーターで、この撰集は二〇一七年にGRIでキュレーションした展覧会『具体詩〜グラフィック空間における言葉と音』を発端としている。彼女はこの展覧会の反響を見て、具体詩はまだほとんど知られていないと感じ、より多くの人のために厳選した撰集を作るべきだと考えた。隆盛期から半世紀以上がたつ今、新たな撰集がもたらす意義とは何か。

パーロフは、第二次世界大戦中に支配的だった文化の周辺にあった国々が具体詩にとって決定的な役割を果たしたとし、中央ではなくそれら周縁の国から独特の方法でこのジャンルを変革した詩人を選んだとしている。本書では、日本の詩人として北園克衛(一九〇二〜一九七八)と新国誠一(一九二五〜一九七七)が紹介されている。パーロフは、日本の具体詩をどの

ように捉えていたのだろうか。本稿では、この撰集の意義と本書における日本の具体詩の受容について考察する。

二、これまでの撰集

これまで具体詩の撰集がなかったわけではない。具体詩が隆盛であった一九六〇年代に、美術史家のスティーブン・バーン(Stephen Bann 1942-)の『具体詩国際撰集』、[4] 具体詩の詩人であり、フルクサスのメンバーでもあったエメット・ウィリアムズ(Emmett Williams 1925-2007)の『具体詩撰集』、[5] シカゴ・レビュー誌の編集者であるユージーン・ワイルドマン(Eugene Wildman)の『コンクリティズム(コンクリート主義)撰集』、[6] 詩人であり、翻訳者・編集者・エッセイストのメアリ・エレン・ソルト(Mary Ellen Solt 1920-2007)の『具体詩〜ある世界観』[7] が出版されている。

これらの撰集の中でも、ソルトの撰集は、情報量が群を抜いており、具体詩を知る上で基本となる書といえる。詩作品以外に、スイス、ブラジル、ドイツ、オー

ストリア、アイスランド、チェコスロバキア、トルコ、フィンランド、デンマーク、スウェーデン、日本、フランス、ベルギー、イタリア、ポルトガル、メキシコ、スペイン、スコットランド、イギリス、カナダ、アメリカ、と世界各国の具体詩の状況や当時盛んに発表されたマニフェスト、宣言が紹介されており、当時の具体詩の状況を知るための貴重な資料となっている。

なぜ新しい撰集が必要なのか。当時の撰集は、具体詩を新しい現象、新しい種類の詩として扱っており、批評的な評価を受けるにはまだ熟していなかった頃に出版されたものである。パーロフは、時を経た今こそ、新しい撰集がその詩の選択と構成によって重要な声明となりうると考えた。パーロフは、「今日私たちは、具体詩の中心となった一九五〇年代から一九七〇年代を振り返り、誰が主役で真に革新的な詩人だったのか、個々の実践者がどのように似ていてどのように違うのか、国籍がどの程度重要な役割を果たしていたのか、[中略]批判的な判断を下すことができる時代になっている」[8]と述べている。そして、自身の新しい撰集を改訂版撰集であるとした。

三・改訂版撰集

　パーロフが行っているのは、とりあげる詩人と詩の見直しである。詩を選ぶ際に、ジェンダーや地理ではなく、あまり知られていないウィーン・グループや日本のグループ、言語そのものの最も微妙な可能性を強調してきたグループを重視したとしている。[9]

　本書の章立てを見ると、詩人名でアウグスト・デ・カンポス（Augusto de Campos 1931）、ゲルハルト・リューム（Gerhard Rühm 1930）、イアン・ハミルトン・フィンレイ（Ian Hamilton Finlay 1925-2006）の三人が最初に紹介され、次にブラジル、オーストリア、日本、イギリス、スイス、ドイツとフランス、アメリカとカナダと国ごとに、最後に後奏曲と題して現代の詩人が紹介されている。最初に紹介されたアウグスト、リューム、フィンレイは、これまでの撰集でもとりあげられている。過去の撰集と異なるのは、ジャンルを変革した詩人として大きく扱われ、とりあげる詩が見直されている点である。国別に紹介された詩人とその詩もまた、精選されている。

Akiko Okuno

新たに加わったのは、具体詩運動のさまざまな遺産を代表する現代の詩人として、カナダの詩人デレク・ボーリュー (Derek Alexander Beaulieu 1973-)、アメリカの詩人、批評家、エッセイストであるスーザン・ハウ (Susan Howe 1937-)、フィンランド系スウェーデン人の作家、アーティストのシア・リンネ (Cia Rinne 1973-)、ブラジルの視覚詩人、グラフィックデザイナー、インタラクティブメディアプロデューサー、翻訳者、アンドレ・ヴァリアス (André Vallias 1963-) である。現代を代表する詩人としての選出がこの四人だけで果たしてよいのかはこれから検証が必要となるところである。それ以外にも、アメリカの音楽家ジョン・ケージ (John Cage 1912-1992) やミニマルアートを代表するアメリカのアーティスト、カール・アンドレ (Carl Andre 1935-) なども加わっている。これらの選択は、半世紀以上たった今だからこそできる選択である。

他にも過去の撰集と異なるのは、個々の詩にパーロフの解説がついている点である。具体詩は、どう解釈したらよいかわからないとされたり、単純でつまらないものとして扱われたりすることが多い。詩のもつ複雑さを楽しむためのガイドとして各詩にはパーロフによる短い解説がつけられている。新国の詩を例にとると、《川または州》(一九六六)[図1][10]について、以下のような解説がつけられている。

新国は対角線を使って、詩を三角形に二分割し

図1：新国誠一《川または州》(1966)

ている。左側は「川」の字を繰り返し、三本の線が下向きになるようにし（川）水の流れをイメージしている。右側には「砂州」（州）の字を意味する三つの点を加え、繰り返される文字の配置から川と州を絵画的に表現している。この簡略化された言葉の繰り返しが、読者に川と砂州をイメージさせ、文字の抽象的な形態に注目させるのである。[11]

パーロフがこの撰集を改訂版とするのは、一九五〇年代から今日にいたるまでのつながりを重視したということであろう。パーロフが最初に紹介したアウグストは、現在まで具体詩を作り続けている。アウグストの表現は、印刷されたページにとどまらず、折りたたみカード、レリーフや彫刻、デジタル・アニメーションやライブ・パフォーマンスと多岐にわたっている。そのアウグストの次の世代を代表する詩人として紹介されたヴァリアスは、コンピュータを使ったインタラクティブな表現をする詩人である。具体詩の時間的変遷やつながりをたどることができる。

穿った見方をしてみると、新たな撰集の構成を考える上で、時間を軸にして改訂するほかなかったのかもしれない。具体詩の表現は多岐にわたるため、表現での分類は難しい。パーロフがジェンダーや地理ではなく、あまり知られていないグループを重要視したとするのは、二〇二〇年の『具体詩における女性たち～一九五九年から一九七九年』では、フェミニズム、ジェンダーの視点から捉え直す試みがされており、具体詩の基本書といえるソルトの撰集では、本書にも掲載されている詩人たちの当時の詩が国ごとに紹介されている。そのため、本書では、具体詩を知らない読者へ向けて、その歴史や作品を過去から今日につなげて紹介することを目的とし、これまでの撰集の改訂版としたのであろう。

四・日本の具体詩の受容

日本の具体詩は海外でどのように受容されていたのだろうか。

ソルトは、具体詩の詩人の関心の一つで

あった言葉の削減の例として、北園のプラスティック・ポエム12をあげている。ワイルドマンは、具体詩が表意文字の状態を目指しているとし、「詩の《雨》において、書家の新国誠一は、絵としての言葉と記号としての言葉の同一性を実現するデザインによって、詩人の新国誠一となった」13と新国について言及している。

パーロフもまた北園と新国をとりあげ、この撰集に収録するに値すると評価している。日本で具体詩が隆盛を極めた時期、最初にその中心にいたのは、北園であり、その後日本における具体詩の国際連動を推進したのは新国であることを考えると、パーロフの選出は適切といえる。詩についてはどうか。

北園と新国の詩に関してみると、過去の撰集では、ソルトが、北園の《単調な空間》（一九五七）の第二部、プラスティック・ポエム《Portrait of a Poet 2》（一九六六）と新国の《嘘》（一九六六）を、ウィリアムズが、北園の《単調な空間》の第一部と新国の《空をさがせ！》（一九六五）、《川または州》（一九六六）、《雨》（一九六六）、フランスの詩人ピエール・ガルニエ (Pierre Garnier 1928-

2014）との共作《沈める寺》を、ワイルドマンが、北園の二つのプラスティック・ポエム《composition B》、北園の《雨》、《composition A》（一九六七）と新国の《雨》、《川または州》、《闇》、《皿と血》（一九六六）を紹介している。パーロフの撰集で紹介されているのは、北園の詩集『白のアルバム』（厚生閣書店、一九二九）の《薔薇の3時》からの抜粋［図2］14、《単調な空間》の第一部の英語版、プラスティック・ポエム《poem》［図3］15（一九六六）と新国の《雨》、《川または州》、《窓》（一九六八）である。新旧どちらの撰集も、北園については、海外で広く紹介された代表作である《単調な空間》とプラスティック・ポエムのどちらか、もしくはその両方を紹介している。

パーロフが『白のアルバム』から詩を選んでいるのは、『白のアルバム』が北園の初めての詩集であり、《薔薇の3時》からの抜粋部分は、後の《単調な空間》にもみられる助詞の「の」の使い方が特徴的であるからだと類推できる。Concrete poetry といった海外からのラベルをつけられる以前に、北園がそれらの実験を終えていたことを明らかにしようとしたのであろうか。そう考えると、海外で知られているということで、英語

海の海の海の海の海の海の海の海の
海の海の海の海の海の海の海の海の
海の海の海の海の海の海の海の海の
海の海の海の海の海の海の海の海の
海の海の海の海の海の海の海の海の
海の海の海の海の海の海の海の海の
海の海の海の海の海の海の海の海の
海の海の海の海の海の海の海の海の
海の海の海の海の海の海の海の海の
海の海の海の海の海の海の海の海の
海の海の海の海の海の海の海の海の
海の海の海の海の海の海の海の
海の海の海の海の海の海の海の
海の海の海の海の海の海の海の
海の海の海の海の海の
海の海の海の海の
海の海の

図3：北園克衛《poem》（1957）　　　　図2：北園克衛《薔薇の3時》（1929）

版《単調な空間》をとりあげたのではなく、『白のアルバム』をとりあげたため、《単調な空間》はあえて、英語版にしたのだろうか。しかし、三つ目として選択するのは『白のアルバム』の「図形説」でもよかったのではないだろうか。「図形説」は、記号を使用することに厳しかったという北園が記号を多用した実験詩である。いずれにせよ、北園の詩をよく理解していることが伝わる選出である。

しかし、新国の詩についてはどうだろうか。新国については、これまでの撰集では、一九六六年前後の漢字を使った詩、特に《雨》、《川または州》が選ばれることが多い。パーロフは、この定番の二つ以外に《窓》［図4］¹⁶をとりあげている。《窓》は遊び心のある面白い詩であるが、その選出に北園ほどのこだわりが感じられない。新国の詩の選出については、ウィリアムズやワイルドマンの撰集の方が選択した理由がわかりやすい。ウィリアムズは、定番の詩以外に、漢字を解体した《空をさがせ！》とガルニエとの共作までをあげており、バランスよく紹介しようとしたと考えられる。ワイルドマンの撰集では、定番の詩以

図4：新国誠一《窓》(1968)

ない。漢字には音読みと訓読みがある。漢字は音も持っている。視覚と聴覚のどちらにも訴える詩を作ることが可能なのである。《闇》[図5][18]では、漢字が「門」、「音」に解体され、「音」の文字は小さくなっていく。堅牢な門のむこうの闇の中へ、離れるにつれ音が小さくなっていくイメージが視覚に訴える。そして同時にそれぞれの漢字の音読み、モン、アン、オンといった音の響きが聴覚に訴える。新国が一九七四年にロンドンのホワイトチャペルギャラリー（Whitechapel Art Gallery）で開いた個展のリーフレットには、《闇》について、「門＝gate, 音＝sound, 闇＝darkness」と詩を構成する語の意味をあげ、次のような新国の解説が表記されており、新国が意識して視覚と聴覚が一体となる詩を作っていることがわかる。

　この詩で私が目指したのは、「暗」（アン）、「門」（モン）、「音」（オン）という表意文字で構成される全体像を凝縮することであった。この三つの語は、水平線と垂直線のパターンによって、視覚的にも聴覚的にも独自の文脈を構成している。[019]

外に、《闇》と《皿と血》が紹介されており、一九六六年の漢字で構成されたグリッドが意識される詩を新国の特徴として紹介しようとしたことがうかがわれる。パーロフが述べた「表意文字の繰り返しは、形と内容を同一にする視覚的・聴覚的な印象を与えることができる」[17]ことを証明するには、三つ目は《窓》ではなく、《闇》など聴覚にも訴える詩の方がよかったのではないか。日本語の文字の多様性は、詩の中で文字の配置によって異なる意味を引き出すことができる。それは、アルファベットに比べ、漢字、ひらがな、カタカナという文字の種類の多さによる見た目の違いだけで

Akiko Okuno

図5：新国誠一《闇》（1966）

Akiko Okuno

日本の具体詩が英語圏のものと異なるのは、その言語による。それは、前述の文字の多様性もあるが、漢字にある。漢字は表意文字であり、一文字ですでに像を成し、意味を成す。一つの漢字が二つ以上の要素から構成されている場合は、その部分と全体の両方の像を成す。漢字はまた音読み、訓読みという複数の音を持つ。声に出して音声化した音以外の音も持っている。字を見ることで視覚と聴覚のどちらにも訴える詩を作ることが可能である。これらは詩に奥行きをもたらす。新国はこの漢字というシステムを最大限に利用した詩人である。その特徴が、選ばれた詩からは感じられない。北園についてはジョン・ソルト（John Solt 1949）の研究[20]がこの撰集には反映されている。しかし、北園は具体詩に興味を示しておらず、実際に日本で具体詩の国際連動をしたのは新国である。この撰集からは、新国の詩への理解がいまだ進んでいないことがうかがえる。この撰集により、多くの人が日本の具体詩の存在を知り、今後その理解が進むことを期待したい。

五. おわりに

具体詩とは何か、あるいは何だったのか。この問いに答えることは難しい。この運動や詩の形式を一括りで語ることはできない。当時の具体詩運動では、その名のもとに多くのマニフェストや、文字を素材とした視覚に訴える視覚詩、音を素材とした聴覚に訴える音声詩、と様々な詩が作られた。視覚詩の素材は文字だけでなく、写真等の非言語的なものを素材とするものもある等、その表現は多岐にわたっていた。この撰集では日本という括りで分類されているが、北園と新国の詩のスタイルも同じではない。北園のプラスティック・ポエムは視覚詩に分類されるであろうが、新国は視覚詩と音声詩の両方を作成していた。また、新国の詩には視覚と音声の両方に訴える詩もある。具体詩の定義として共通しているのは、「素材としての言語、形式（言葉の視覚的、音響的、意味的な次元）と内容（「内容＝構造」）の一致、抒情的な「私」の拒絶、語数の削減、「verbivocovisual（言葉・音声・視覚）」の追求[21]」である。しかし、同じ定義のもとに作られた詩であっ

てもそれぞれの詩は異なる。撰集はそれら異なるもの
を一括りに提示できるメディアだといえる。具体詩と
いう名のもとにいかに様々な詩が作られ、それが今日
どのように継承されているのかを一冊の本としてみる
ことができる。「具体詩とは何か、あるいは何であっ
たのか」の答えはこの撰集にある。そして、それこそ
がこの撰集の意義であると考える。

注

1　Alex Balgiu and Monica de la Torre, eds., *Women in Concrete Poetry 1959-1979* (New York, Primary Information, 2020).

2　Nancy Perloff, ed., *Concrete Poetry: A 21st-century Anthology* (London, Reaction Books, 2022).

3　水野真紀子「日欧の具体詩」『言語情報科学』六号、二〇〇八年、二九三−三〇九頁。

4　Stephen Bann, ed., *Concrete poetry an international anthology* (London, London Magazine, 1967).

5　Emmett Williams, ed., *An Anthology of Concrete Poetry* (New York, Something Else Press, 1967).

6　Eugene Wildman, ed., *Anthology of Concretism* (Chicago, Swallow Press, 1969).

7　Mary Ellen Solt, ed., *Concrete poetry : a world view* (London, Indiana University Press, 1970).

8　Perloff, *op. cit.*, pp32-33.

9　Ibid., p.7

10　Ibid., p.127

11　Ibid.

12　プラスティック・ポエムとは、一九六六年に北園が発表したマニフェスト「造型詩についてのノート」の言葉で、北園は海外の新聞の切り抜きや針金、厚紙の切り抜き、ひも、石、粘土といった身近にある素材を組み合わせ、台紙の上で配置し、それを撮影したものを詩そのものだとした。

13　Wildman, *op. cit.*, p.163

14　Perloff, *op. cit.*, p.123

15　Ibid., p.125

16　Ibid., p.128

17　Ibid., p.63

18　Wildman, *op. cit.*, p.38

19　Seiichi Niikuni, *SEIICHI NIIKUNI visual poems* (London, Whitechapel Art Gallery, 1974).

20　My aim in this poem was to condense the whole image made up by the ideographs for 'darkness'(an), 'gate'(mon) and 'sound'(on). Here these three words compose their own context visually and aurally by a pattern of horizontal and vertical lines.
John Solt, *Shredding the Tapestry of Meaning: The Poetry and Poetics of Kitasono Katue (1902-1978)* (Cambridge, Harvard University Asia Center, 1999).

21　Perloff, *op. cit.*, pp.28-29

Report: Naoko Jo

活動報告

城 直子

「I think.., because...」の壁（その2）

スタンダップコメディの葛藤と挑戦

Conflicts and Challenges of Stand-up Comedy in Japan

Keywords：コメディ／喜劇／コメディアン／芸人／役者

Naoko Jo

はじめに

スタンダップコメディ（stand-up comedy）とは「演者が一人でマイク一本でステージに立ち、客席に向かってしゃべりかけるスタイルの話芸。〔中略〕欧米やアフリカなど世界中でコメディの主力となっている」（日本スタンダップコメディ協会公式HPより）。[1]

アメリカの第94回アカデミー賞授与式で、プレゼンターがノミネート俳優に平手打ちされるという出来事が起こる。この映像は瞬く間に世界へと配信され、日本でも話題となった。事の次第は、スタンダップコメディアンのクリス・ロックが、俳優ウィル・スミスの妻で同じく俳優ジェイダ・ピンケット・スミスの髪型を揶揄するジョークを発したところ、夫のウィル・スミスがクリス・ロックに歩み寄り一発のビンタを食らわしたというものである。

アメリカ社会は、直接的・身体的暴力を忌み嫌う。[2] 結果として前時代的な「容姿いじり」をしてしまったクリス・ロックのジョークは非難されつつも、舞台上で直接的な暴力に訴えたウィル・スミスへの批判がそれ以上に大きかったようだ。[3] 表現の自由はアメリカの基本理念でもあり、コメディ・クラブはクリス・ロックやコメディアンの味方であるという声明を出したほどである。[4]

いったいスタンダップコメディとは何か、なぜ日本では定着しないのだろうか。これらの問いについて、前号ではスタンダップコメディアンぜんじろう氏にインタビューを行った。今号は、スタンダップコメディアン

と観客双方の葛藤と、課題への取り組みについて、ライブとイベントを観覧した現場のレポートを踏まえ、現状を報告し考察の手がかりを探りたい。

葛藤

日本スタンダップコメディ協会主催『スタンダップコメディGO! vol-3/vol-4』小劇場楽園（東京都下北沢）、2022年3月14日／5月22日

現場のスタンダップコメディアンたちは、スタンダップコメディをどう解釈し表現しているのだろうか。対象とした公演は、日本スタンダップコメディ協会が開催する、主会員による定期公演である。

出演者は、清水宏・ぜんじろう・ラサール石井・インコさんの4名[※5]。構成は、まず会長・清

水宏が登場し前説をする。そして、インコさん→ラサール石井→ぜんじろう→清水宏の順序で、それぞれ約20分間のスタンダップコメディを行う。最後に4名全員が登

図1：スタンダップコメディGO!のチラシ

場しお開きとなる。トータル約90分間のステージ。

《インコさん》

主に日常の中で起こる出来事を、庶民の目線でス

タンダップコメディにしていく。彼が食べ物のネタを用いるのは、食べ物こそが、日常＝庶民感覚をわかりやすく体現しているからであろう。政治や宗教などの大掛かりな話題に触れずとも、

権力の対極にある、庶民あるいは大衆という感覚を共有できさえすれば、スタンダップコメディは成立することを示す。

《ラサール石井》

自身の老いに関する日常から政治の話題まで幅広い内容である。長い芸歴上での喜怒哀楽を背景に、悲劇的な出来事を喜劇に変換し話芸として成立していく。政治に関するネタは扱いが難しい。コメディアンのいじる／茶化す行為は、社会的強者に対する道化の役割とするならば、スタンダップコメディと漫談が混在する様な印象をもった。

《清水宏》

場を制圧するカリスマ性は、演劇界で培われた演技力やペルソナによるところが大きいと思われる。個人的経験に基づくところから生まれた宗教に関するネタや下ネタなどのトピックは、ユーモアに対する感性やリテラシーが求められ、昨今よく耳にする「誰も傷つかない笑い」とは異なる構成で、その落差を笑いにしていく。役者であり芸人でありかつ生身の人間であることを共存させることで世界観に戸惑う場面も見受けられた。ジョークやユーモアに対する文化的バックグラウンドも大いに作用するので、ス

《ぜんじろう》

日本のコメディアンには大きく二つの流れがある。演劇出身と、それらを共存させることで世界観に戸惑う場面も見受けられた。ジョークやユーモアに対する文化的バックグラウンドも大いに作用するので、ス

芸人である。一見過激とも取れる時事問題／表現の違いは、そのまま日本における現状を体現しているといってもいい。それは、きわどい話題に切り込み、ユーモアを用いて笑いに変換すると「知性」を用いて笑いを喚起するダップコメディのスタイルをせることがユーモアとするならば、これこそスタンダップコメ

ンダップコメディに対する解釈/表現の違いは、そのまま日本における現状を体現していアを織り交ぜ、挑発しつつも自虐を忘れないネタ選びは、芸人故ではないだろうか。世界の現場に赴き探求する試行錯誤のプロセスを実践で提示し続けている。

4名それぞれのスタンダップコメディに対する解釈/表現の違いは、そのまま日本におけるコメディによるおかしみとは、「攻撃性」をその表裏一体であるる「笑い」に変換するための知恵といえる。「野性」に対して「知性」を用いて笑いを喚起させることがユーモアとするならば、これこそスタンダップコメディアンに求められる技量であろう。しかし「笑い」というのは主観的なものである。同じネタでも、ある人にとっては笑いが喚起されカタルシスとなる場合もあれば、またある人にとってはおかしみどころか不愉快極まりない場合もある。究極的には、パーソナルでローカルであることが「笑い」の本質ではないだろうか。したがって、すべての人間が同じ対象で等しく笑うことはないという前提を確認しておく必要があるだろう。

着させる葛藤のプロセスと、現在日本の主流である「お笑い」に対する挑発ともとれるだタでも、ある人にとっては笑いらず観客にも当てはまる。政治が喚起されカタルシスとなる場

トレートな表現が時に生々しく、時に毒々しく感じられ拒絶反応をもよおすのも否めない。コメディによるおかしみとは、

トレートな表現が時に生々しく、時に毒々しく感じられ拒絶反応をもよおすのも否めない。コメディによるおかしみとは、

図２：池林房の外に貼られたチラシ

日本スタンダップコメディ協会主催『スタンダップコメディ・フェスティバル：2022年7月12日—7月18日』「スタンダップコメディGO！」・「クロージングセレモニー」池林房（東京都新宿）、2022年7月18日

課題への取り組み

次に課題への取り組みについてみていきたい。対象とした公演は、日本スタンダップコメディ協会が開催する、スタンダップコメディ・フェスティバルである。

日本に馴染みの薄いコメディ・フェスティバルとコメディ・クラブいう文化を認知させるための催しと推察する。7日間にわたり、芸人や識者など様々な分野からの出演者で繰り広げられた。[7] 筆者は最終日の二公演「スタンダップコメディGO！」と「クロージングセレモニー」を観覧した。どちらも主会員4名のステージで、そこにゲストが登壇し、ゲストもスタンダップコメディを行うという形態である。通底するのは、マイク一本あればだれでもスタンダップコメディを行うことは可能であるというメッセージであろうか。中でもオープンマイクという観客参加型の催しは特筆すべきであろう。オープンマイクとは、プロアマ問わず参加可能で、カフェやバーなど少人数のスペースで行われるものである。協会主催のオープンマイクは、毎週一回開催され、わずオンラインでも参加可能となっている。清水宏とぜんじろうは、オープンマイクに参加した素人のスタンダップコメディアンとともに、カフェやバーでライブを開催している。

会長・清水宏はフェスティバル開催宣言として次のように記す。「社会的に弱い立場の人や少数派の人たちが強者や多数派のルールに振り回されるのをもうやめよう。さあ！スタンダップコメディの出番です！（中略）希望と未来のエンタメ、スタンダップコメディを日本全国に広めていきます！」。[8] スタンダップコメディは、特定の政党を支持するものではないが、あらゆる思想信条をもつ人々にひらかれているという意味において、どうしてもイメージが重くなりがちである。清水の開催宣言では「自由」と「笑い」に加え、「平等」という概念を盛り込むことで、万人にひらかれたエンターテインメントであるこ

Arts and Media Volume 13

とを強調する。

また、「関わろう！　関わり合おう！　他人と、社会と、自分と考え方の違う人と！　笑いながら何かを探していきましょう！★9」と記すのは、小劇場出身者として演劇を超える時代の潮流とメッセージ性、すなわち多様性の肯定と、「個」と「社会」という対等な関係性の確立を、スタンダップコメディという媒体に託したのかもしれない。

開催場所について、「雑遊」と「池林坊」という演劇人に馴染みのあるスペースでの開催は、やはり会長清水が演劇出身者であることからだろうか。下北沢「楽園」やオープンマイクが行われる下北沢「Gakuya」についても同様である。関係者や観客を含め日本スタンダップコメディ協会は、どうしても演劇色が強くなってしまうのが特徴であろう。

尚、兵庫県太子町において開催された『第1回太子町国際コメディフェスティバル∴2022年11月11日─11月13日」については別の機会に報告したい。

考察

アメリカではセレブリティの集まりにおいて、コメディアンがユーモアを交えたジョークを発することは珍しくないようだ。しかし日本においては事情が異なる。それは先述したアカデミー賞での出来事に対する日米の反応の違いにも現れた。コメディ・クラブがクリス・ロックやコメディアンの味方であるという声明をだす一方で、映画芸術科学アカデミーはウィル・スミスに、今後10年間アカデミー賞の授賞式とイベントへの出席を禁止する処分を下す。こうしたアメリカにおけるクリス・ロックを擁護する声が一定数あることに対して、日本では「理解できない」というコメントがネット上に散見する。日本においてウィル・スミスを擁護する声が多い印象なのは、どうしても「言葉の暴力」★10というところに目がど、釈然としない。ここでコメディとコメディアンについて少し考えておきたいと思う。

筆者がこの一年あまり追い続けて到達したのは、障壁のひとつに、日本におけるコメディとコメディアンを定義する難しさがあるのではないかという問いである。スタンダップコメディはコメディの一種である。ではコメディとは何だろうか。コメディと喜劇はイコールなのだろうか。喜劇と演劇の関係性は何だろうか。はたまたコメディアンとは何だろうか。その初歩的かつ根源的な問いを参考に整理してみることは無駄ではあるまい。この映画は日本における近代コメディとコメディアンについて画期とされる1980年前後を描いたものである。浅草の芸人・深見千三★12郎は舞台で寸劇つまりコントを繰り広げる。またタップダンス★13を含むなどヴォードビルの流れをくむ「芸人」である。そして弟子のビートたけしは、そのような浅草の伝統的スタイルを固辞し、レニー・ブルース★14のスタンダップコメディに憧れ、漫才★15すなわち話芸へと傾倒していく。深見をはじめとしたその頃日本の主流であった身体を用いた演芸から、傍流であったしゃべりを駆使する芸への主軸の変化

※ この初歩的かつ根源的な問いに対して、映画『浅草キッド』★11

は、同時に彼らの活躍の場が舞台からテレビへと移行した転換期でもある。そして1980年代の漫才ブームの到来で「お笑い」というジャンルができる。その結果、徒弟制度に基づく旧来の芸人育成ではなく、タレント養成学校★16出身の教育を通じた「お笑い芸人」の育成が、新たな潮流となっていったのである。

笹山敬輔は、戦後テレビが大衆文化として定着する過程において、舞台・演劇の視点からザ・ドリフターズを読み解く。★17「お笑い」が誕生する直前を論じた著作では、今に受け継ぐ笑いの芸の特徴が、コント55号／萩本欽一とザ・ドリフターズという二つの流れにわけて述べられている。浅草を出発点としたコント55号がやがてテレビに進出し、浅草の舞台にこだわり続けた深見千三郎は、萩本欽一は台本なしのアドリブに特化したいわゆる「素人いじり」というバラエティにドキュメンタリー的手法を取り込んだという。★18 この手法は今日のテレビにおけるアドリブで芸人をいじる番組につながっていると考えられる。他方ザ・ドリフターズは、台本があり稽古を重ねリハーサルを行い本番を迎えるという舞台の手法を踏襲した。彼らはいずれもテレビという新しいメディアの特性を見抜き「テレビにおける笑いの芸が、寄席や劇場の芸と全く異なるものだと気づいた」★19 のだった。笹山はドリフの演劇性を評価し、喜劇を演劇の一側面と捉えている。

芸術家と芸人の間に芸能人という言葉ができたのは戦後である。★20 それはテレビの普及とともにテレビタレントを指す言葉として浸透していった。★21

一方弟子のビートたけしは、その後映画監督や作家など芸人の域にとどまらない。つまり、「ネタ」以外の人間性やリアリティを商品化するかしないかの違いといえるだろう。そしてビートたけしは同時代に活躍した志村けんに★22、また志村けんは生涯コント一筋の芸人である。★23 最後の喜劇人と呼ばれる。それは、1980年代以降テレビに主軸を置き活動の場とした芸人／芸能人と、1970年代までの舞台の手法を踏襲した芸人／喜劇人との違いといえるのではないだろうか。

おわりに

映画『浅草キッド』で、ビートたけしが師匠深見千三郎と初コントを行う場面がある。必死の芝居に観客の一人が拍手する。それを深見は舞台上からとがめる。

深見：「下手な拍手してくれんな。こんな下手な芝居で拍手したらこいつがダメになっちまう」

客：「おい客だぞ、えらそうに。なんなんだよお前」

深見：「芸人だよ、馬鹿野郎。こっちはな、みてもらってんじゃねえんだ、芸をみせてやってんだ。黙ってみてろ」★24

筆者は、コメディとコメディアンの定義は流動的なものであると捉えている。今後スタンダップコメディとスタンダップコメディアンがそのイメージの一端を握ってゆくと考えるのは大げさではないだろう。初の舞台取材という日、筆者は薄暗い小劇場の片隅に陣取り

First and Media Volume 13

Naoko Jo

必死でメモをとっていた。すると舞台上の演者からメモをとる行為を叱責されたのである。脳裏をかすめたのは先述の一場面であった。そして問いはさらに深まる、コメディアンとは何か観客とは何か、そしてスタンダップコメディとは何かと。

引用した深見と客とのやりとりは、芸を追求する深見と観客(=娯楽の消費者)との葛藤ともとれる。くだんの筆者は、取材者と名乗らずに観覧していた。芸を追求するスタンダップコメディアンには娯楽の消費者の逸脱行為にうつったのだろうか。しかし考えてみよう、もしスタンダップコメディを根付かせるとするならば、演者は「クリス・ロック」たる必要があるのではないか。もちろん観客は「ウィル・スミス」であってはならない。だが、スミス夫妻と筆者の違いはセレブリティであるかどうかであり、その権威の有無がスタンダップコメディの登場人物として成立するかどうかということが焦点になる。

スタンダップコメディは、コメディとして成立するなら差別以外何を言ってもよいとされている。その最低限のルールを守りさえすれば、誰が何を話してもよい。それは表現の自由と民主主義という、アメリカの基本理念を踏襲する芸の証といえるだろう。もちろん観客もそれらを共有することが前提である。演者の自由と同時に観客の自由も担保し、すべての垣根を超えて笑いで通じ合う文化を根付かせること……模索するものである。スタンダップコメディはロジックを用い、「主義主張をする」ことで、観客を笑わせ楽しませる。社会風刺や皮肉などを織り交ぜたものや、政治や宗教に関することや下ネタも取り入れるなど、日本の「お笑い」とも異なる。拙稿(「I think, because.」の壁(その1)─スタンダップコメディからみる、日本の「個」と「社会」について─」、大阪大学大学院文学研究科文化動態論専攻アート・メディア論研究室〈編〉、「Arts and Media vol.12」、2022年、119−134頁)参照)ことの限界が挙げられる。今後、国内外幅広く観覧していくことを課題としたい。

追記

ご協力いただきました合同会社清水宏様ならびにぜんじろう様にお礼申し上げます。また、ぜんじろう様には貴重なご助言もいただきました。ここに感謝いたします。

注

★1…日本スタンダップコメディ協会HP〈https://standupcomedy.japan.com〉最終閲覧日2023/2/27)より。この種の話芸として漫談が思い浮かぶが、漫談とスタンダップコメディは似て非なるものである。スタンダップコメディはロジックを用い、「主義主張をする」

★2…Saku Yanagawa『スタンダップコメディを通して見えてくるアメリカの社会#26:結局、クリス・ロックは許されるのか? 米スタンダップコメディからの回答』、日刊サイゾー、2022/4/14掲載〈https://www.cyzo.com/2022/04/post_307280_entry.html〉最終閲覧日2023/2/27)参照。

★3…それはたった一発のビンタが、これまでウィル・スミス自身を含め多くのブラックコミュニティが行ってきた努力をふいにしてしまったという批判である。同上、参照。

★4…全米最大手のコメディクラブチェーン「ラフ・ファクトリー」は全国のクラブの電光掲示板に、ニューヨークの「スタンダップNY」は入り口にポスターを貼り、メッセージを掲載。同上、参照。

★5…3月14日はラサール石井休演により3名での公演。

★6…漫談とスタンダップコメディは、マイクの前でひとりでしゃべるという意味ではほぼ同じである。両者の違いは、自分の思っていることを正直に言うか否かという部分で、それは成立過程の

違いでもある。

★7…出演者等詳細については日本スタンドアップコメディ協会公式HPと図２参照。

★8…配布物と会場に貼られていたもの（図２）から引用。

★9…同上、引用。

★10…「あんなこと言われたら殴りたくなる気持ちもわかる」という様な、気持ちに同情する声が目立つのが特徴。

★11…Netflixで2021年12月9日から配信されている映画。企画・製作はNetflix。監督・脚本は劇団ひとり。原作はビートたけしの自伝的小説『浅草キッド』、新潮文庫、1992年。

★12…深見千三郎（1923-1983）。浅草の舞台芸人。浅草で隆盛した演芸に誇りを持ち続け、TVでの芸を嫌った。ビートたけしの師匠。

★13…【仏】vaudeville。歌や踊り、劇などを織り交ぜて舞台で演じられる娯楽的な演芸やショー。主にアメリカの大衆的なショー・ビジネスの世界での娯楽演芸のこと。18世紀のフランスなどヨーロッパで大流行し、19世紀末から20世紀にかけてアメリカで全盛期を迎えた。

★14…Lenny Bruce（1925-1966）。ユダヤ系アメリカ人のスタンダップコメディアン。1950年代後半から1960年代前半にかけて、アメリカ社会の抱える矛盾など、タブーとされてい

たテーマでトークを行い人気を博す。

★15…郡司正勝は、「話芸」は新しい言葉であるとし、「話芸」は「話す」・「語る」・「読む」という三つの柱に分解し話芸を分析した。（伝統芸術の会編『話藝―その系譜と展開』三一書房、1977年、5頁-12頁）

★16…NSC（吉本興業）や松竹芸能養成所など、芸能事務所が運営するタレントスクール。新人タレントを育成するための養成所。

★17…笹山敬輔『ドリフターズとその時代』、文春新書、2022年。

★18…笹山、同上、170頁、参照。

★19…笹山、同上、91頁。

★20…伝統芸術の会編、前掲書、226頁-227頁、参照。

★21…鈴木聖子「放浪のサウンド・アーティスト―芸能者としての鈴木昭男」『Arts and Media vol.12』（前掲書）158頁、参照。

★22…元ザ・ドリフターズの最年少メンバー。2020年3月、新型コロナウイルスによる肺炎のため死去。

★23…TBS系『新・情報7daysニュースキャスター』、2020年4月11日放映内での発言より。

★24…Netflix『浅草キッド』より台詞をおこしたものを引用。

#Tsukasa Kodera

「何をするねん!!」専攻
すこし言い残したことなど

圀府寺 司
Prof. Tsukasa Kodera

三月に退職記念講演会や謝恩会を企画していただきました。改めてお礼申し上げます。大学勤務は広島と大阪を合わせて三十五年、何より嬉しいのは北海道から沖縄まで、さらにはロンドン、台湾など外国にも教え子たちがたくさん生きていること。各地から講演会、謝恩会に集まってくれた人たち、仕事で来れなか

った人、遠隔地から花や長文の手紙をくれた人、直接の教え子でもないのに、また、仕事の利害もないのに三十年ぶりに遠方から来てくれた人、代役にお母さんを送ってくれた人（母は私の中学の同級生）……中には人数制限で来れなかった人も。ふつうに講演会をしてもこんなに人は集まらないのに「これが最後」と思ってもらえると集まってくれる……次の予定は数十年先の「他界記念講演」、それまで皆さん先に天に召されることのないよう健やかに生き抜いてください。

三十五年間でいちばんつらかったこと。教え子が留学中に白血病を発症。長い闘病生活の末やっと復帰して顔を出してくれた矢先に病状悪化して他界……葬儀で弔辞を読まねばならなかったこと。悔しかったこと。磨けば輝く原石のような才能が

ありながら道半ばで夢を掴みきれなかった学生たちに、もう少し何かできなかったかと。今でもしばしば思います。

意外だったこと。退職でこれが最後となるといろんな人が思わぬ告白をしてきます。「私、実は圀府寺先生のお母さんに六年間習字を習っていました」（長年お世話になった事務の人）、「私、ファン・ゴッホの絵を見て日本に帰る決心しました」（鈴木某先生）……その他書けない例もいろいろ。そんな話はもっと早く言ってよと思わなくもありませんが、「これが最後」でもう付き合わなくていいからこそ言えることもあるらしい。「他界記念講演」のときにはどんなことになるのやら。

退職記念講演会の翌日から五年ぶりの「故郷」アムステルダムに行きました。主目的はアーカイブ調査で

#Tsukasa Kodera

すが、週末には国立美術館でフェルメールの全作品三十数点中二十八点を揃えた史上最大のフェルメール展も堪能し、ロッテルダムのボイマンス美術館では全面ミラーグラスのこれまた史上初の全面公開収蔵庫Depotデポもやっと見ることができ

ました。さらに幸運にもコンセルトヘバウでこれまた念願のクラウス・マケラ指揮のコンサートも聴け、五年分の反動で動き過ぎて疲れ果てて帰国。フェルメール展は日時指定で全期間売り切れながら会場はまった

く混雑なく、まとめてゆっくり見られたおかげでこの画家の作品の質にかなりのばらつきがあることがよくわかりました。展示作品中にも贋作が混じっている可能性はあると個人的には確信しています。デポは何と言っても収蔵庫を全部見せてしまうという発想と建築が素晴らしい。この成否は世界の収蔵庫を一変させるかもしれません。マケラはまだ二十六歳ながらパリ管弦楽団では団員全員の推挙で音楽監督に就任したと伝えられ、四年後にはもうコンセルトヘバウの首席指揮者になることが決まっています。今年の九月に予定している私の調査期間にもマーラーやドビュッシーを振ってくれるので今から楽しみ。

オランダから帰国後、悲しい知らせがありました。フェルメール研究で知られる小林頼子さんから少し乱れた文章で余命が短いことを知らさ

#Tsukasa Kodera

人だけでなく組織も放っておくと

れ、あまりのことに言葉を失い、まったく返信できないまま、五月に他界の知らせが届きました。ご病気発覚後にフェルメール展は見に行かれたそうです。どんな気持ちでフェルメール作品を見られていたのかと思うと……。

齢をとるようです。アート・メディア論専攻はもともと新しい現象や領域を研究する専攻としてやっつけ仕事で作った、いわば「どうでもいい」「遊び」だらけの若い専攻です。目論見通り、あるいはそれ以上に「何をするねん!!」というテーマをやる学生が多いのは嬉しいですし、そこにこの専攻の存在意義があります。かつて五十年前に阪大に美学科ができた時もきっと似たようなもの、あるいはもっといかがわしい「遊び」に満ちた場だったかもしれません。

Aesthetikと胸に書いた野球チームのガチの草野球、コンパでレオタード姿で踊り心臓発作で入院したばかり、修論試問でただ黙々とタマネギを刻んだだけで退出した院生……美学棟一階のトイレには「美学科は教師も生徒も軟弱だ。ギャーギャー騒ぐな」と落書きがあって思わず笑ってしまったのを覚えています。書いた

のはきっと〇〇学科の院生あたりにちがいない、あんまり楽しそうにやってるから羨ましかったのだろうと思いました。どうやら私はいつもリベラルで開かれた場所を求めて動いてきたように思います。できたばかりの阪大美学科、留学生がうじゃうじゃいるパリはやめてアムステルダムに留学など……。

美術史や芸術を研究する人は増えましたが、若手発表者は学会で全員リクルートスーツを着て全員礼儀正しく無難な研究発表と模範的な質疑応答ばかり、大学や学会は就活の場になり、学問で生計を立てるための職業相談所に。なぜかふとオリンピックのスケボー、スノボと柔道の決勝場面が思い浮かびました。若い競技のスケボー、スノボは勝者も敗者も楽しんで抱き合って喜んでいる。伝統を背負った柔道は勝者も敗者も泣いている。試合後に握手さえしないこ

#Tsukasa Kodera

とも。勝敗に本人と家族の生活や日本柔道の伝統がかかっているから無理もないのかもしれませんが。アート・メディア論専攻は若くて、新陳代謝が活発で、何かいかがわしいところだけが取り柄。少なくとも学生は「何をするねん‼」と思われ続けるような専攻であってほしいと思っています。

二十年続けてコロナで中断していた「遊び」の自宅バーベキューは復活させる予定ですが、まだいつやるかは決めていません。「今年が最後」とか言って人が集まりすぎても困るので、まだしばらくは続けるということにしておきます。もちろん遊んでばかりはいられないので、仕事のほうは公言してきた通り、あと三十年ぐらいで主著を含め数冊を書き上げるのが目標。近日中にまたパリとアムスに仕事に行きます。仕事の成果はいずれまた。研究以外にも実は将来目論んでいることはあるのですが、これは極秘。

#Yasushi Nagata

中之島芸術センター始まる

経緯と展望

永田 靖
Prof. Yasushi Nagata

大阪大学中之島芸術センターが始まった。組織としては二〇二三年十月に出来ていたが、予算が伴わず先行事業など若干がスタートしただけで、本格的には二〇二三年の四月になった。ここまでには長い時間を要したが、もともと当初からこのような形を目指していたのではなかった。ここではここに至る簡単な経緯と展望を記しておきたい。

このセンターまでの道筋の、発端はおそらく、二〇〇六年のGCOEプログラム「21世紀型芸術学の国際教育研究拠点形成」の申請だったと思う。これは当時文学研究科が中心となり採択されていたCOEプログラム「インターフェイスの人文学」の更新年度につき、人間科学研究科にその軸足を移して新規申請をするのに加えて、もう一件、芸術系から出せないかという、当時総長だった鷲田清一先生からの打診に始まると理解している。それをうけて当時文学研究科長だった同じ演劇学研究室の天野文雄先生から、まとめてくれないかという話を貰ったのだった。たしか冬休み前のことで、正月休みをほぼ潰して、その申請書をまとめた。内容については、当時芸術ブロックと呼び倣わしていた集まり（現在の芸術学専攻）のそれぞれの研究教育を、文理融合のアイデアを入れ

て地域的にまた国際的に展開するような総花的なものだった。文科省でのヒアリングは、社交辞令なのか思いのほか評判が良かったが、世の中それほど甘くなく、案の定不採択だった。

まだこの頃はさしたるビジョンもなく、漠然と構えていたが、研究科長を拝命する二〇一二年前後から、学内での文学研究科のプレゼンスの相対的な低さを実感し始めた。採否はともかく、この種の大型の外部資金への申請することで、大学本部の文学研究科に対する認識の向上にも貢献できればというほどの気持ちで、大学の概算要求事項への申請を企てた。概算要求事項とは、大学から文科省に申請していくもので、文科省の大学行政方針に沿うものであることが求められる上に、学内においても多くの申請案件から選抜されることが前提となっている。そのためハードルは高い

#Yasushi Nagata

が、その申請過程で大学との折衝が何度もあり、大学との意思疎通も図ることができるだろう。そこで申請したのが、二〇一二年の『《アーツ・リンクス・プログラム》先端知×芸術による芸・理・市民融合プラットフォームの構築』というもので、依然として求められていた文理融合と社学連携的な要素を軸にした、相変わらず総花的なものであった。

実はこの前後に、総長の鷲田先生から芸術系のブロックを研究科として独立する考えはないかという打診があった。大阪大学の強みを広く打ち出せるはずだと推してくださり、また当時研究科担当理事だった西尾章治郎先生（現総長）からも同じ相談を受けた。どうしたものか、そのときの研究科長は東洋史の片山先生だったが、やはりこの段階で芸術ブロックが研究科として独立するには、まだ時期尚早という判断だった。代替案ということはないが、せめて概

算要求など申請し予算を確保して芸術系の意識をまとめられればという考えもあった。その後も数年は、概算要求もし続け、二〇一三年には「CAMPUS on ARTS 劇場・音楽堂・美術館等と連携する社会関与型芸術文化研究教育プログラム」、二〇一六年には「芸術を軸にした社会連携型教育プログラムの構築」など、内容も名称もそれまでと大差ない内容で申請はし続けた。もちろんどれも不採択であった。

これらの文学研究科から概算要求を大学の執行部に話をしていく中で、大学執行部から逆に示唆されたのが、文化庁「大学における文化芸術推進事業」への申請だった。これは高等教育を司る文科省の補助事業ではなく、文化全般を所轄する文化庁の事業なので、考え方によれば、文学研究科のこの種の芸術系の申請事業は、高等教育に属するのではな

く、文化庁の方が相応しいと見なされた可能性もある。それはともかく、文化庁のこの事業は、二〇二二年に開催決定した東京オリンピックの文化事業を推進する方針を立てたものだった。オリンピックはスポーツの競技ばかりではなく、その前後に数多くの文化芸術の事業も併走して開催される巨大事業で、二〇二二年の東京オリンピックに向けて、全国的に文化芸術事業を活発化させるという狙いがあった。その担い手を大学にも求めて、この補助事業がスタートしたと理解している。あまり後先を考えず、その示唆に乗じ、二〇一三年に《声なき声、いたるところに関わりの声、そして私の声》芸術祭—劇場・音楽堂・美術館等と連携するアート・フェスティバル人材育成事業」という長いタイトルの申請事業をまとめ、申請し、採択された。

本務の研究教育だけでも手一杯な

#Yasushi Nagata

状況の中で、多くの芸術系ブロックの先生方にご協力を頂き、何とかスタートにこぎ着けた。二〇一三年のスタート時にお集まり頂いた先生方は、文学研究科から伊東信宏先生、奥平俊六先生、渡辺浩司先生、田中均先生、二〇一四年から古後奈緒子先生、総合学術博物館から加藤瑞穂先生、コミュニケーションデザイン・センターから蓮行先生、二〇一四年から木ノ下智恵子先生、国際公共政策研究科から富田大介先生という布陣であった。題目から伺えるように、声なき声とは公共性と参加、関わりの声とは

声とはアイデンティティという、芸術系の先生方の関心を広く受け止める苦肉の策だった上に、全体として「芸術祭」の人材育成を謳うもので、よく言えば多様性、あしざまに言えばなんでもありのプログラムだった。第一回目の受講生は三十七名、大学生から退職されたシニアの方まで、これまたよく言えばバランスがとれた年齢層で、アート系の仕事をフリーランスでされている方から、ほぼ何もご存じない方まで、それぞれの経歴も多岐に及んでいる。この三十七名が、これらの先生方がそれぞれに展開するプログラムに参加して、作品を制作し、何らかの成果発表を行っていくものであった。

それらのプログラムのタイトルだけ記しておくと、「フェスティバルの企画歙意と実際」「市民参加型演劇の制作と上演」「国際的パフォーマンスの制作とワークショップ」

「リサーチとしてのアート・ワークショップ」「レクチャー・コンサートの企画運営」「美術と絵画資料の展覧会企画と運営」「サイトスペシフィック・パフォーマンスの方法と実践」「伝統芸術の現代化」となっている。それぞれの中で具体的なアートや芸術作品に触れ、またそれらについての材料を扱いながら、受講生とのワークショップや、受講生が制作するアート・イベントや、受講生が制作するアート・イベントを行うというもので、芸術についての学知を学ぶことと、それを踏まえた実践においていた。もう一つ記しておくべきは、これらのプログラムは大学内に収まるのではなく、広く様々な芸術系諸機関と協力関係を結びながら進める点も核になるものだった。これも機関名称だけ記しておくと、吹田市文化事業団（吹田メイシアター）、あいおいニッセイ同和損保ザ・フェニックスホール、能勢浄るりシアター、兵庫県立尼崎青少年創造劇

#Yasushi Nagata

場（ピッコロシアター）、大阪新美術館建設準備室、京都工芸繊維大学美術工芸資料館などであり、これらからアドバイザーとしてご協力頂くことになった。アートは狭い領域に留まらず、広くグローバルな世界はもちろん、また地域社会にも浸透していくもので、アートのファシリテイター育成を謳う以上、地域社会との繋がりも主題化すべきだろうと思う。プログラムではこれらの諸機関を使わせて頂くこともあったし、そのスタッフに具体的な指導を頂くこともあった。これらの諸機関とのお付き合いはその後も継続し、今日でも様々な協力関係にある。

本年度から本格スタートする中之島芸術センターの教育研究プログラムの核になる部分の一つはこの二〇一三年のプログラムに基づいている。センターでは学内の大学院生向けに高度教養教育を展開する。それは芸術学専攻の方で教授されている

専門的な学知をもとにした上で、より実践的なものを加味したものを志向している。鑑賞を旨とする芸術も十分射程に入れた上で、芸術制作のプロセスには実に豊かな知が潜んでいることを私たちはよく知っている。制作過程での人的な折衝や調停ばかりではなく、そこで生成されていく芸術の技術と知恵のせめぎ合い、本番当日の予期せぬアクシデント、後日に寄せられる観客や入場者たちからの思いもよらない反応など、そこには定まったマニュアルめいた対処はとうていたち行かない様々な問題が露呈していく。それらの問題は芸術作品と切り離されてあるのではなく、芸術作品そのものである。芸術とはその種の問題を潜在的に含む未定型なプロセスそのもので、けっして最終的な形には収まらない「生きもの」である。センターでの芸術の教育とはこの生きた未定

型性を体感していく。

また、二〇一三年にスタートしたのは社会人のプログラムだったが、その受講生たちの年齢や職業などまちまちで、多様性そのものと見えた。当初はどうなるものか不安がないではなかったが、その後連続して十年間継続していくこのプログラムの中で、これらの受講生の多様さはなんら変わらず、今年もまた同様である。そこでは普段の授業では通用する専門用語や概念は通用せず、出席や試験で縛ることもあまりできない。皆それぞれの時間帯や都合はもとより、それぞれの関心で関わりを求めて来る。しかし逆に考えればそれこそが社会のありようである。世界は多様と言われるが、地域社会もまた多様であり、それぞれ個々ばらばらな人々がその都度寄り合っている、むしろ雑多性というのがふさわしい。共同体と呼べるなら考えやすいが、それは排他的になる場合には

#Yasushi Nagata

機能するものの、その雑多性を包含しようとするときにはむしろ共同体性は障害をもたらすのではないだろうか。より公共に開かれた地域社会を、アートを通して模索していく、中之島芸術センターで試みようとする研究教育はここにもある。

就任された西尾総長が、大阪大学発祥の地である中之島において、大阪大学の知を社会との連携によって、文化・芸術・学術・技術の交流・発信を起こすという「アゴラ構想」を打ち出されたのは二〇一五年のこと。その構想では、中之島センターを改修し、その中に芸術拠点を構築するというプランを含めて下さった。最終的にはこの総長のご英断が最後まで力をもち、中之島センター の三階四階の二フロア（「アート・スクエア」という名称）に、組織化された中之島芸術センターの居場所を頂戴することができた。芸術センターの生みの親は西尾総長というべ

きである。また、組織化までのこの長い期間には、芸術学専攻の先生方の理解と協力がなくてはならなかった。とりわけ伊東信宏先生の協力なしにはあり得なかった。このフロアがこれからの芸術の研究教育のモデルの一つを示せるのか、授業も研究もこのフロアで始まったばかり、お礼の言葉を述べるのはもう少し先の楽しみに取っておきたいと思う。

#Seiko Suzuki

伝統音楽と現代音楽の共犯関係

鈴木聖子

Prof. Seiko Suzuki

現在、フランスの日本音楽研究者たちと、パリの出版社エルマンHermann（一八七六年創立）から大学向けの日本音楽研究の教科書を出版する準備をしている。教科書といってもいわゆる通史的な日本音楽史ではなく、現代のフランスから見た問題提起は必要不可欠という方針である。共同作業は牛歩のごとくであるが、個人としては担当の伝統音楽に関する章を執筆し終えて一

息ついたところである。章のタイトルは「伝統音楽としての雅楽の創出——宮中音楽・無形文化財・現代音楽のあいだで」（L'invention du gagaku comme musique traditionnelle : entre musiques impériale, patrimoniale et contemporaine）として、この機会に以前から取り組みたかった問題に着手した。それは、「現代音楽」という、従来の西洋クラシック音楽の調性・和声・形式などの音楽様式を刷新しようとする系譜が、日本においては「伝統音楽」である雅楽を好んで使うのはなぜなのか、ということである。章の後半の一部を要約する。

一九六〇年代〜七〇年代初頭、雅楽の世界においても、既成秩序に抗する社会運動があった。一九六二年、民間の雅楽家で日本音楽著作権協会の関西出張所長であった押田良久が、「日本雅楽会」を創設する。押田は戦前、近衛直麿（文麿の

異母弟、秀麿の実弟）と一九三〇年に「雅楽同志協会」を創設して雅楽の民間への普及に努めており、それを継承発展しようとしたのである。一九六七年には、戦前の宮内省楽部の篳篥奏者であった薗廣教が、「雅楽道友会」を設立した。薗は、戦後の宮内庁楽部の雅楽を批判し、かつての雅楽を演奏できる民間演奏家を

#Seiko Suzuki

育成しようとしたのである。★1　二人にとって、雅楽は民間で共有されるべき伝統音楽であった。この時期にこうした雅楽団体が誕生した背景には、第一次ベビーブーム世代が結婚適齢期となったことで、雅楽奏楽を伴う神式の結婚式が増加したことがある。現在でもそうであるように、民間の雅楽団体と演奏家にとって、神社やホテルの結婚式場での雅楽演

奏は、練習用または実用の録音メディア（当時は主にカセットテープ）の販売とともに、雅楽活動を維持する上での重要な収入源である。民間音楽家と若き「団塊の世代」の新郎新婦は、日本の伝統音楽を通じて国民感情を共有したであろう。

民間における伝統音楽としての雅楽の普及と並行して、国立劇場の芸術監督であった木戸敏郎は、宮内庁楽部の雅楽の開放を目指し、正倉院の収蔵楽器の復元や雅楽を使用した「現代音楽」の制作を試み、黛敏郎、武満徹、一柳慧、石井眞木、カールハインツ・シュトックハウゼン、ジャン゠クロード・エロワ、ジョン・ケージに作品を依頼した。★2　ここに雅楽と現代音楽との国際的な共犯関係が始まるが、伝統音楽として の雅楽の普及を土壌にもつ日本での展開は特殊である。

黛は、東京藝術大学音楽学部作曲

科に在学中であった一九五一年にフランスのパリ音楽院に国費留学するも、パリ音楽院のアカデミズムには学ぶものはないと一年で帰国。その後、スペクトル解析した梵鐘の倍音をオーケストラで再現し、お経と声明を男声合唱にした作品《涅槃交響曲》（一九五八年）を嚆矢として、日本の伝統音楽を用いた作品を多く発表する。木戸の依頼で作曲した《昭和天平楽》（一九七〇年）は、黛のレコード解説によれば、「二〇世紀後半の現代音楽の主流を占めつつあるトーン・クラスター（音響集合

#Seiko Suzuki

体）の概念に極めて近い」雅楽の様式を、平安時代以前の姿に戻すことで新しい様式の可能性を探った作品である。しかし雅楽に慣れ親しんだ耳で聴くならば、そこには伝統的な旋律から絶え間なく逸脱する快楽はあるものの、至るところに伝統的な演奏様式が残存する不足感がある。初演に参加した宮内庁楽部の龍笛奏者の芝祐靖は、この作品を次のように評した。「とても良い曲なのですが、ただ黛さんが非常に雅楽のことをご存じだったので音楽としての新鮮味を感じることはありませんでした★3。

独学で作曲を学んだ武満徹は、黛とは対照的に、天皇制や宮中のイメージを持つ雅楽を使うことに抵抗があったという。しかし木戸の依頼により、宮中の音楽であっても人間が演奏するものには違いないと思いなおし、秋の庭の色彩の変化を雅楽器の響きで表現した《秋庭歌》（一九七三年）を作曲する。この作品は、雅楽の伝統的な要素がほぼ削ぎ落されて、時折りその片鱗が閃光のように現れては消えることで、記憶から消滅した古代の雅楽といった印象を与える。初演時の第一龍笛奏者であった芝はこの作品に深い感銘を受け、一九八五年、《秋庭歌》の最良の解釈を求めて楽部を退職し（楽部はこの頃には現代音楽としての雅楽を演奏することを忌避する傾向を持ち始めていた）民間の音楽家たちと「伶楽舎」を結成して音楽監督を務めた。

一九七九年、後に伶楽舎の二代目の音楽監督となる笙奏者の宮田まゆみが、木戸の国立劇場のプログラムに登場する。一九八六年に発売された初のCDのタイトル《星の輪》は、一柳慧による世界初の笙の独奏曲のタイトルでもある。この当時、笙の伝統曲ではない独奏曲を女性の雅楽家がプロとして演奏することは、どれも前衛的な要素であった。宮田の登場以降、宮内庁以外の作曲家・笙奏者によって、笙の世界は急速に豊かになっていく。二〇〇

#Seiko Suzuki

年代には、プロの笙奏者の真鍋尚之、雅楽の響きを排除した高度な技術を要する笙の独奏曲《手遊び十七孔》(二〇〇八年)を作曲した川島素晴など、第二世代の音楽家が登場する。そして現在では、宮田から笙を学び、かつ第二世代の技法に触発された、山本哲也のような第三世代が台頭している。笙と篳篥のための《Vox humana》(二〇一八年)を作曲した山本にとって、音楽的アイデンティティは、もはや伝統音楽としての笙にはなく、現代音楽としての笙にあるという。

　宮内庁楽部という一つの国家的権威と対峙してきた雅楽演奏家たちの変遷は、ナショナリズムを排した「伝統の創出」について再考するための好例である。一九六〇年代以降の伝統音楽と現代音楽は、伝統音楽が実は過去の音楽ではなく、〈いま・ここ〉で鳴り響く現代の音楽であることを、互いに秘密にし合おうとする共犯関係にあるのである。

★1…薗廣教と雅楽道友会の演奏技法と正統の概念については次の論文を参照。鈴木聖子「民間の雅楽団体における「わざ」の正統性—薗廣教と雅楽道友会の音響空間—」、『待兼山論叢《芸術編》』、五五、二〇二一年、一〜二八頁。
★2…国立劇場の雅楽「復元」プロジェクトについては、次の著作を参照。寺内直子『雅楽の〈近代〉と〈現代〉——継承・普及・創造の軌跡』、岩波書店、二〇一〇年。
★3…「秋庭歌一具」雅楽奏者芝祐靖氏にインタビュー」、日本芸術文化振興会、URL: https://www.ntj.jac.go.jp/member/pertopics/917.html (二〇二二年三月一一日最終閲覧)
★4…筆者が山本に行なったインタビューによる(二〇一九年四月一三日、パリにて)。

電気バレエに見るメディア過程
『眠れる森の美女』と『くるみ割り人形』の間

古後奈緒子
Prof. Naoko Kogo

魔法使いが杖を振る、タダーン♪の瞬間に起こっていること

もう先になるが二〇二二年——つまりはCOVID-19によるロック・

#Naoko Kogo

ダウン下――、ドイツで注目を集めた最新テクノロジーによるダンス作品の話から始めたい。それはアウグスブルク市立劇場の鳴り物入りのプロジェクトで、ダンサーと産業ロボットが同期する振付に加え、VRゴーグルを用いるその鑑賞形態が関心を集めた。これを取材したZDFの番組は、劇場通い数十年という舞台芸術愛好家を年季の入った居室に訪ね、自宅に居ながらにしてあたかも劇場にいるかのように、という触れ込みを検証している。その件りでカメラは、小包で届いたヘッドセットを早速装着して辺りを見まわす老夫妻を映した後、おもむろに彼らが目にしているであろう仮想劇場に切り替わる。

本書の読者はすでに、新しい技術が古い技術の欲望を受け継ぐメディア史上の有名な例を思い出されているかも知れない。オペラを中継し文豪を虜にしたテレフォンから百余年

を経て、メタバースも劇場体験を"より"リアルに中継する野心を見せたのだ、と。だが本稿で立ち止まって考えてみたいのは、仮装劇場に目を向ける手前で起こっているはずの諸技芸のドラマである。ここ

芸術愛好家を年季の入った居室に訪ね、自宅に居ながらにしてあたかも劇場にいるかのように、という触れ込みを検証している。その件りでカメラは、小包で届いたヘッドセットを早速装着して辺りを見まわす老夫妻を映した後、おもむろに彼らが目にしているであろう仮想劇場に切り替わる。

鏡があればこのとおり、タダーン♪とは言わないものの、最新技術を具現・表象する機器の登場により、前世代の技術のあるものは退場し、同時にあるものは後景化され、あるものは取り込まれ……といったことから目が免らされる。

前置きが長くなったが、一八八〇年代に遡る劇場の電化に際しては、近代化された電気技術により光学系、動力系技術を刷新・統合した劇場で、この手のドラマが派手に行われた。演劇やオペラを差し置いての中心的な舞台を提供したのは、バレエやレビューなどの舞台舞踊である。

冒頭の例で自明化しているWi-Fiのように、電気技術は今日では環境に埋め込まれ、メディアとしては透明化している。この働きづめの魔法使いの存在が意識されるのは、事故か災害の時くらいであろう。ここに至る電気技術の近代化、社会化の初期過程について考察するたたき台に、本稿では『眠れる森の美女』と『くるみ割り人形』の間の変化を拾い上げてみたい。

舞踊史に名高く大衆的人気を誇る両作品であるが、制作時期や上演回数の多さが示すとおり、紛うかたなき電気バレエ――電気技術がセンセーショナルな効果を担ったバレエ作品という意味で――である。その常として、光と闇の対立がドラマトゥルギーの基調に認められるが、歴史的評価は、音楽性と物語性という基準からなされてきた。

この評価から作品を解放するには、舞踊史そのものの検証まで手を

#Naoko Kogo

広げることになる。本稿では、演出プランから電気がドラマトゥルギーに絡むポイントを押さえた上で、両作品の間にメディアとしての電気の変化を読み取るに留めたい。

電気系の女神たちの勝利を寿ぐ
『眠れる森の美女』

和訳に際して「曙姫」とされることもある主人公は、悪い魔法使い「カラボス」の呪いと善い魔法使い「リラの精」の祝福を受ける。ヨーロッパ言語において梟や甲虫と語感の通じるカラボスは夜や闇を司り、対して光を司る役回りがリラの精とされている。ドラマトゥルギーの軸となるオーロラの誕生、成長に組み込まれた眠りと目覚め、それに伴う結婚は、発達心理学における規範と符合し帝国の繁栄に回路づけられる。終幕における太陽王の呼び出しは荒唐無稽に見えるが、同時代のプロイセン・ドイツ皇帝も、ルイ十四世時代のバレエ芸術を「伝統の創造」に取り入れている。絶体王政の為政術は帝政期に新技術と手を携え、政治的プロパガンダに通じる理を備えたと考えて良いだろう。

『眠れる森の美女』のカルロッタ・ブリアンツァ
兵庫県立芸術文化センター
薄井憲二バレエ・コレクション所蔵

本作一つ目の電気バレエの特徴は、光の精と闇の精の二項対立の八百長勝負に、発達・進化の成果である文明化、すなわち曙姫の目覚めを絡めた三つ組み関係に認められる。これは同じく光対闇の勝負に「文明化」が加勢する『エクセルシオール』と類比の構造である。オーロラを演じたカルロッタ・ブリアンツァが一八八三年よりミラノから北米へアダプトされた『エクセルシオール』のプリマを務め、一八八七年にサンクトペテルブルクで「光の精」を演じたことも、役柄に電気の光彩を刻印し、本作に電気バレエとしての政治的役割を与えただろう。

#Naoko Kogo

具体的に電気がいかに用いられたかは、各幕に特殊効果と認められる記述がある。一幕では姫が眠りに落ちた後、種々のダンスナンバーが演じられる背景に、電気博覧会につきものの「噴水照明」が置かれている。二幕ではリラの精が眠る姫の元に王子を導くため杖を一振りするや、タダーン♪と城の門が開き、おそらく紗幕投影で表現される濃い霧が立ちこめる。二人の結婚が盛大に祝われる三幕では、宝石たちのディヴェルティスマンの最後を飾るダイヤモンドの踊りに、フラッシュライトを思わせる「電気のごとく瞬く火花」との記述がある。続く長靴を履いた猫、シンデレラ、赤ずきんちゃん、親指姫は、すべて男女のパ・ド・ドゥに仕立てられ、オーロラ姫とデジレ王子のソロ、デュエットをたっぷり見せた後、太陽王ルイ十四世を中心とする大団円へなだれ込む次第である。以上に見られる電灯と電動装置による特殊効果は、現代ならディズニーランドのエレクトリカル・パレードさながらの高揚感を、ターゲットの子供たちに与えたことであろう。

光学玩具やアニメーションに通じる視覚効果の『くるみ割り人形』

『くるみ割り人形』は『眠れる森の美女』の成功を踏襲して制作された二幕のバレエである。チャイコフスキーの三大バレエの中でも音楽性に優れ、対して物語バレエとしての構造の欠陥がしばしば指摘されてきた。台本は、作曲家に何のインスピレーションも与えず、代わりに多大な心労を与えたと伝えられる。そのため本作は、台本の瑕疵を音楽が救済したことで名作となり得たまで言われている。レクラム・バレエ辞典「いささか混乱を招くドラマトゥルギーは、常に新たな演出コンセプトが産み出される契機となっている。」は、穏便な評であろう。

実際の筋構成を参照すると、確かに一幕はマイムばかり、二幕はダンスばかりに偏っている。加えて議論と解釈を掻き立てるのが、二幕の最後にクララが夢から戻ってきたのか不明という指摘である。こうした「物語バレエ」を基準とする芸術規範を反映し、再演にあたっては結末を補い、三幕として上演されることが少なくない。しかしながら、本作が劇行為との融合を度外視した光学見世物であったならば、以上の特徴に不思議はない。この形式は帝室劇場支配人イワン・フセヴォロジスキーが、国際的な興行の動向を踏まえて持ち込んだものとされる。

同時期に国際的にヒットしていた電気バレエといえば、玩具屋を舞台とする人間模様と自動人形の踊りで客を楽しませた『人形の精』であ

#Naoko Kogo

る。子供のファーストバレエとして知られる点、前半のマイムで後半のディヴェルティスマンの設定を行った後、上演集団の能力や都合如何でも存分に踊りを披露できる構成でも共通する。この構成の偏りは、電気バレエに対する制作陣の意見の衝突と妥協の結果である。すなわち、プティパはプリマバレリーナの演技を最高潮に置くロマンチック・バレエの伝統を重視し、対するフセヴォロジスキーの見解は、大衆社会の興行重視、バレエとオペラを一晩で上映するため時間を短縮、ソロのヴァリアシオンより群舞重視、とまとめられる。

これらに電気がいかに関係したのか。演出ノートの電気の記述はいずれも幕切れにあり、一幕が終わると「降りしきる牡丹雪を電気照明が照らし出」し、二幕の大団円は例の「噴水照明」が飾っている。劇場のフル電化後であれば他の場面でも、現代

のように透明化した電気技術が用いられてはいただろう。いずれにせよ重要なのは、電気がコール・ド・バレエに指定されている点である。純白の衣裳で統一した舞台一面の踊り子たちが、風に舞う雪片のようにくるくると旋回する……ここそとばかり投影される電気照明。この時、観客の網膜には何が映っていたのだろうか。

キラキラした魔法に対する メディア論の姿勢

まとめると、『眠れる森の美女』と『くるみ割り人形』の時代にあって、電気技術は振付家のノートにわざわざ記された、クライマックスの特殊効果であった。注目されるのは、両作品に観察される舞台舞踊の見所の変化である。それは、スターバレリーナの名人芸とパーソナリテ

ィから群舞が織り成す視覚効果へ移行した。この過程に、モダニズム芸術を特徴づける抽象化の傾向を見いだすことは容易い。一方で、メディア論的な下心に照らせば、実際の振付に読み取られるこの傾向からは、人間の未来を方向づけた知覚について考察を深める手がかりが得られる。例えば電気に話を戻せば、この「電気の精・女神」という擬人化を経て、振付と照明が渾然一体となって生みだす目眩くセンセーションに顕現した。そこには電気のメディア化と透明化とも言うべき契機が観察される。

以上のように、バレエを手がかりに、新しいテクノロジーが登場時に持ち得たインパクトに私たちは思いを馳せることができる。その際メディア論にとって本当に重要なのは、キラキラしたものの影に消えていった有象無象のほうではないかと

#Koji Kuwakino

ルネサンスは
ファスト教養のはしり？

桑木野幸司

Prof. Koji Kuwakino

昨年（二〇二二年五月）、西欧のルネサンスを主題とする論考を、専門研究のアウトリーチ活動の一環として新書フォーマットで出版した（『ルネサンス　情報革命の時代』ちくま新書）。一般向け啓蒙書ではあるが、最新の研究成果をたっぷりつぎ込んだ渾身作だ。

芸術系の教員が執筆したルネサンス論というと、ただちに煌びやかな絵画や彫刻、調和に満ちた古典主義建築など、いわゆるファイン・アートの世界が思い浮かぶかもしれない。けれども本書が正面から扱ったのは、実はそうしたお上品な世界ではなく、「情報」というテーマであった。この特異な文化運動あるいは時代相（十五世紀–十七世紀初頭）を、一見すると無色透明な（だが実はそんなことはない）インフォメーション／データという視点で切ってみたら、まったく新しいルネサンス像が描けるのではないか。

といってもピンとこない方が大半であろうから少し補足すると、ルネサンスという語は、もともとは文化史の領域で十九世紀に提唱されたものだ。ヨーロッパが近代をまさに迎えようとする、その夜明けにあたる時期に見られた、複合的な文化運動を指すとされる。すなわち主として十五–十七世紀初頭にかけて、まずイタリア諸都市で、ついでヨーロッ

思う。存在を知ることすら難しい古びた技術、何らかの事情で日の目を見なかった革新案、目的を付け替えられた技術利用の方針など……そうした今日の私たちの社会や環境を別のあり方で導き得た知恵の痕跡を求め、今年こそアーカイヴ行脚に戻りたいものである。

［参考資料］

Petipa, Marius. Meister des klassischen Ballets. Selbstzeugnisse Dokumente Erinnerungen. Hg. von Eberhard Rebling. Heinrichshofen's Verlag, Wilhelmshaven 1980.

平林正司（一九九八）『くるみ割り人形』論—至上のバレエ」慶應義塾大学出版会（第8章［覚書］と台本）

#Koji Kuwakino

パ各地で、古代の復興、人間中心思想の発展、「個人」という概念の萌芽、思想文芸・視覚芸術の洗練、自然科学知の増大……等々の文化的刷新が展開した、という立場から、この思潮を、再生を意味するフランス語「ルネサンス」と名付けたものだ。この語はいつしか、そうした文化運動が展開した時代・時期をも指す言葉として、ゆるやかに理解されるようになり、現在に至る。

だから、ルネサンスの語をタイトルにうたう書籍やTV／WEBコンテンツは、上記の瑞々しい文化的偉業を掘り下げるものが大半を占める。

けれどもここに「情報」という視点を加えることで、実はもっともっとおもしろい見方ができるのではないか。そう考えたのが、今回の新書企画の発端であった。といっても急にそんなことを思いついたのではなく、博士論文以来の研究テーマの自然な発展の帰結、ともいうことができる。

ともあれ、こうした変化球にもかかわらず、なんかよくわからんけど新しそう、といった好意的な読者の声が数多く届き、新聞書評などにもいくつか取り上げていただいたことだ。それなりに話題になったと思う。

そうした読者の反応のなかでも特に興味深かったのが、ビジネス界や情報産業にかかわる人たちから予想外に熱のこもったリアクションをいただいたことだ。そのつながりで副次的な企画もいくつか生まれた。たしかに本書では、情報の洪水に見舞われた十六世紀ヨーロッパの知識人が、どうやって膨大なデータ／インフォメーションを分類整理し、創造の糧としたのかが仔細に分析されている。当時は活版印刷術の発明が書物の爆発的増加をもたらし、新大陸の発見やアジア諸地域との交易の発

展が、モノの増大を引き起こした。現代ならインターネットとグローバル経済が対応する。両時代にアナロジーを見ることは容易だろう。

おもしろいのは、現代とルネサンス時代に共通して現れる、知のショートカット、いわゆるファスト教養という現象（？）だ。現代であれば、書店やWEBを巡れば、その種の商品が溢れていることに誰もが気づくだろう。近年、新書や選書による専門知のお手軽な入門解説が注目を集めているが（『応仁の乱』や『現代思想入門』がベストセラーになったのは記憶に新しい）、さらに簡略化して、見開き二頁ほどのスペースに難解な哲学書の内容や、歴史の流れ、文学のストーリー、自然科学の最先端知識といったものを、図表をまじえ簡潔にまとめた書籍の類が月に何点も発刊され、飛ぶように売れている。さらにWEB上では、そもそも本を読まず、動画を見るだけで知の

#Koji Kuwakino

核心部分が理解できる（ような気になる）コンテンツが溢れかえっている。

実は、ルネサンス時代にも、似たような現象があった。十五世紀中葉にグーテンベルクが活版印刷術を実用化すると、たちどころにヨーロッパ各地に印刷工房が出現し、書物を大量に刷りはじめた。いや刷りまくったという表現のほうがふさわしいだろう。それまで手書きで一文字ずつ筆写していたものが、一挙に、大量複製が可能な状況になったのだ。本は一品生産するものから、大量生産・消費する商品になったのだ。ベストセラーという概念もここに誕生する。辞書や百科全書の類も充実した。一種の情報革命である。

では何がそんなに印刷されたのかというと、意外なことに、古典古代の文芸・歴史・哲学・自然学のテクストであった。徐々に作家・文筆家という職業が成長してゆくものの、

十六世紀いっぱいは、もっぱら古代ギリシア・ローマ人たちが執筆した書籍が、書物市場の大きなシェアを占めていたことが知られている。それらは教科書として学校教育にも取り入れられていった。

そう、読まねばならない古典、教養すべき古代の書物が、印刷本のかたちで大量に出回ることになったのだ。もともと読書が好きで、古典の勉強が苦にならない人なら、別に問題はないだろう。けれどもビジネスで忙しい人、読書が嫌いな人には、一大事だ。そこで登場したのが、典型的なトピックを抜粋し、一冊にまとめた書物、いわゆるコモンプレイス・ブックであった。なかには複数巻構成で総計六千頁にもおよぶ怪物級の版もあった（たとえばTheodor

Zwinger, Theatrum vitae humanae など）。詳しくは拙著をお読みいただきたいが、動作・感情・道徳倫理・悪徳・人間関係・自然現象・軍事・政治・神話・文学……などなど、とにかく考え得るあらゆる主題に関連する細かなトピックが立項され、それに合致する古典文献からの引用抜粋もしくはパラフレーズがぎっしりつまったレファレンス本、それがコモンプレイス・ブックであった。たとえば、「感情」という大見出しの下に、具体的な感情表現にまつわるトピックが並んでいて、そのうちの一つ「恋愛感情」の中の、さらに下位区分「悲恋の情」というトピックには、古典籍に登場するありとあらゆる事実・創作の悲恋のエピソードが、それぞれ二〜三行の簡潔なあらすじで紹介されているのだ。本来、日々の読書のなかから、自分で情報を抜粋し、何年もかけて作り上げるべき抜粋ノ

#Koji Kuwakino

ートが、出来合いの印刷本として安価で購入可能となったわけである。

これが大いに受けた。いくつも類書が出版されベストセラーになった。何がそんなに受けたかというと、要するに、古典を手に取ったこともないのに、読んだふりができるからだ。手紙を書くとき、あるいは演説原稿を準備している時、この種の参照本をぱらぱらめくれば、教養の薫り高き引用をたっぷりとまぶし、あるいは時事ネタへのコメントとして歴史上の類似エピソードをいくらでも引いて学識人ぶることができたのだ。これをファスト教養と呼ばずしてなんと呼ぶ。

別にこうした知の在り方を非難するつもりはない。未曾有の情報革命にみまわれた二つの時代を概観したとき、そこに共通する現象が見られることにこそ、深い意義を感じるのだ。

また今回、ルネサンス期のコモンプレイス・ブック的な知の編集を詳しく調べてみて、そこに強い可能性を感じたことも大きな成果であった。そもそもこの種の本は、そこに掲載されている情報を、読者みずからの創作活動に応用することが前提となっている。つまり、知を生み出すツールでもあるのだ。さらには、膨大な百科全書的な知が、きちんと分類整理されたかたちでコンパクトにまとまっているものを、大量かつ高速にスキャンすることで、脳内の漠然とした情報やアイデアが整理され、あるいは刺激され、新しい発想が生み出されることもある。コモンプレイス・ブックは、使い方によっては「知の工房」でもあったのだ。そのことは、同ジャンルの初期のベストセラー本のタイトルが、まさにOfficina（「工房」）であったことからも推察できる（Io. Ravisii Textoris Officina partim historicis partim poeticis refertis disciplina

かたや膨大な情報が日々の生活に溢れ、かたや専門知がどこまでも深く狭くなってゆく現代。ファスト教養的な知の編集は、今後もますます流行してゆくだろう。気軽に眺め読んで、知的好奇心が満たされるなら素晴らしいことだし、それがさらなる知への扉となってくれるなら、大いに歓迎されるべきことである。そして、整理・圧縮した膨大な情報の並べ方、編集の仕方を極限まで工夫し、かつARやVRその他の新たなメディアの可能性をとことん追求した、究極の「知の工房」たる現代版コモンプレイス・ブック（もはや「ブック」ではないかもしれないが）が登場する日を楽しみにしている。

[...], Paris, Reginaldus Chauldière 1520）。

文学研究科文化動態論専攻アート・メディア論コース 二〇二二年度修了生・修士論文題目

新博暄　ニューメディア時代におけるアート・ドキュメンタリーの伝達と発展

周依迪　日中美術市場の比較研究

段沢偉　ヒューマンビートボックス論：音楽ではない新しい音楽形式

金子麻理　シュルレアリスム映画における欲望の表象、その主体とナルシシズム：『アンダルシアの犬』と『黄金時代』を例に

江崎笙吾　メタバースにおけるイベント文化の考察：VRChatを例として

瀬藤朋　インドのパフォーマンスアートの政治的側面：KIPAFを中心に

院生活動報告（二〇二二年四月～二〇二三年三月）

高瀬幸子
二〇二二年五月十日～　豊中ブランド戦略審議会委員（二〇二四年五月九日まで）社会連携活動
二〇二二年六月三日　令和四年度第一回豊中ブランド戦略審議会＠豊中市役所
二〇二三年二月十六日　令和四年度第二回豊中ブランド戦略審議会＠豊中市役所

中村莉菜
二〇二三年三月二十三日　寄稿：「ミア・ハンセン＝ラヴ初期長編三作品における家の表象」第七回若手研究者フォーラム要旨集三一－三四頁
二〇二三年三月二十四日　研究発表：「ミア・ハンセン＝ラヴ初期長編三作品における家の表象」第七回大阪大学大学院人文学研究科 若手研究者フォーラム

福島尚子
［公立美術館における障害者等による文化芸術活動を促進させるためのコア人材のコミュニティ形成を軸とした基盤づくり事業」（文化庁委託事業「令和四年度障害者等による文化芸術活動推進事業」主催：文化庁／一般社団法人HAPS）リサーチャー

城直子
二〇二二年三月十四日　取材：日本スタンダップコメディ協会主催「スタンダップコメディGO！vol.3」＠小劇場楽園（東京都下北沢）

2　3　7

二〇二三年五月二十二日　取材：日本スタンダップコメディ協会主催「スタンダップコメディGO！vol.4」＠小劇場楽園（東京都下北沢）

二〇二三年七月十八日　取材：日本スタンダップコメディ協会主催「スタンダップコメディGO！」・「クロージングセレモニー」（『スタンダップコメディ・フェスティバル』）＠池林房（東京都新宿）

二〇二三年十一月十一日〜十三日　取材：太子町国際コメディフェスティバル実行委員会主催「第一回太子町国際コメディフェスティバル」＠あすかホール、ちゃのきcafé、斑鳩寺（兵庫県太子町）

二〇二三年十二月二十日〜二〇二三年一月二日　調査：関係者インタビュー、ガッディバイタク・クマリの館等の史料収集＠カトマンズ

二〇二三年三月　寄稿：「なぜヒンドゥー教徒の王が仏教徒の少女に跪くのか：民族藝術の四つ辻（フィールドワーク便り）」『民族藝術学会会報』第一〇一号、民族藝術学会

国際芸術学会会報』第一〇一号、民族藝術学会

武本彩子　二〇二三年三月〜十月　国際芸術祭「あいち2022」コーディネーター

水野潤一　二〇二三年四月〜　神戸大学大阪クラブ将棋同好会（大阪）

二〇二三年二月　学士会将棋フェスタ（三月から学士会将棋会に学生会員として参加）

執筆者紹介（所属は二〇二三年三月現在）

[寄稿]

市川明　いちかわ・あきら　大阪大学大学院文学研究科　名誉教授

吉村汐七　よしむら・せな　大阪大学大学院文学研究科　文化表現論専攻　音楽学研究室

佐藤馨　さとう・かおる　大阪大学大学院文学研究科　文化表現論専攻　″

西元まり　にしもと・まり　大阪大学大学院文学研究科　文化表現論専攻　比較文学研究室　博士後期課程三年

奥野晶子　おくの・あきこ　大阪大学大学院文学研究科　文化表現論専攻　美学研究室　博士後期課程三年

山本結菜　やまもと・ゆうな　大阪大学大学院文学研究科　文化動態論専攻　アート・メディア論コース　修了生

[教員]

桑木野幸司　くわきの・こうじ　大阪大学大学院文学研究科　文化動態論専攻　アート・メディア論コース　教授　西洋美術／建築／庭園史

東志保　あずま・しほ　″　准教授　映画研究／比較文化論

古後奈緒子　こご・なおこ　″　准教授　舞踊学／美学

鈴木聖子　すずき・せいこ　″　助教　音楽学

圀府寺司　こうでら・つかさ　″　名誉教授　西洋美術史／メディア論

永田靖　ながた・やすし　名誉教授／大阪大学中之島芸術センター特任教授　演劇学／パフォーマンス・スタディーズ

[院生]

城直子　じょう・なおこ　大阪大学大学院文学研究科　文化動態論専攻　アート・メディア論コース　修士課程二年

239

Arts and Media
volume 13

発行日	2023年7月31日
編集	『Arts and Media』編集委員会
編集長	桑木野幸司
	東 志保
副編集長	福田 元
	陳 昱廷
	野尻倫世
編集委員	城 直子
編集協力	金 蘊灵
	白 涵斐
	川崎伊吹
	浅越遥賀
	中村莉奈
発行	大阪大学大学院人文学研究科芸術学専攻
	アート・メディア論研究室
	〒560-8532大阪府豊中市待兼山町1-5
	桑木野幸司研究室
	Telephone: 06-6850-6347
	http://artsandmedia.info
デザイン・組版	松本久木
印刷・製本	株式会社ケーエスアイ
表紙加工	太成二葉産業株式会社